KB078899

컬러의 의미와 상징

색의 힘

이화여대 색채디자인연구소 감수

하랄드 브램 지음 | 이재만 번역

🍃 일진사

｜머리말

『색의 힘』은 1985년 독일에서 저자가 강의하던 비스바덴대학의 응용과학과 교재로 처음 발간되었다. 응용과학과는 커뮤니케이션, 디자인, 건축, 실내디자인 등의 영역을 포괄하는 종합 학문으로서, 이 책이 뿌리를 둔 것도 여기에 속한다. 이 책은 신생 학문으로서 색채심리학의 이해를 돕는 흥미진진한 내용의 개론서다. 그리고 여러 저명한 학자와 기관의 도움으로 이후 20년 이상 꾸준히 보완되었는데, 이미 고인이 된 저자의 친구이자 동료인 하랄드 브로스트(Harald Brost) 교수가 대표적이다.

이 책에는 다양한 분야의 연구가 반영됐다. 마케팅, 홍보, 광고, 의학, 심리학, 의상학, 스포츠, 정치 그리고 레저문화 등의 연구와 임상실험에 관한 내용이 담겨 있다. 괴테(Goethe), 이텐(Itten), 뤼셔(Luescher), 프릴링(Frieling), 바르덴(Warden), 플린(Flynn) 등 색채관련 연구학자들의 놀라운 발견이 실린 건 기본이다. 이를 다양하게 검증해 색채심리학이라는 학문의 토대로 삼았다.

우리는 분명 일상에서 색의 영향을 받는다. 이 같은 사실은 현재도 계속 검증되고 보완되고 있다. 기업이 내놓는 제품의 색상이 이런 면에서 흥미로운데, 예를 들면 유행하는 자동차 색이 시간에 따라 변하는 현상은 우리 의식을 반영한 것이라고 볼 수 있다.

현재는 파랑의 전성시대다. 현재 우리는 빨강의 시대에서 파랑의 시대로 바뀌는 물결 속에 서 있다. 멀리는 공산주의를 고수하던 동독, 가까이는 2001년 9월의 끔찍했던 911 사태는 빨강빛을 띤다. 그러나 빨강이 지배하던 세상은 무너져가고, 대신 주인공이

파랑으로 바뀌고 있다. 파랑은 높은 삶의 질, 자유와 만족을 뜻한다. 파랑을 잘 활용하는 기업은 국제적이면서 역동적인 이미지를 가진다. 이런 이유 때문인지 신기하게도 상호나 상표 로고를 파란색으로 한 기업들은 영업 성장, 경쟁력, 매출이나 이익 상승면에서 그렇지 않은 곳보다 실적이 두드러졌다. 파랑은 신뢰의 색이기도 하다. 스포츠계는 물론 UN 헬멧, 유럽경찰이 이 색을 애용하는 이유다. 이 밖에도 도쿄, 베를린, 뉴욕 등 세계 곳곳의 현대인들은 각자의 이유로 파랑을 선호하고 있다.

파랑은 변화를 의미하는 주황과 잘 어울린다. 혼합 색상인 주황은 특히 우리 몸과 어울릴 때 독특한 효력을 발휘한다. 웃음을 머금은 섹시 여가수부터 우크라이나의 주황혁명에 이르기까지 주황색 복장은 시선을 끈다. 독일의 메르켈 총리도 주황색 복장의 덕을 톡톡히 봤다. 하지만 주황은 과도기, 변화의 상징에 그친다. 주황색 옷을 입던 메르켈 총리가 선거 이후 기독민주당의 상징으로서 보수적이고 위엄 있는 느낌의 검정복장으로 돌아온 게 그 증거 중 하나다.

그러나 주황은 빠른 변화의 메시지를 우리에게 던진다. 우리가 자주 접하는 주황 깃발에 담긴 상징이 그것이다. 깃발에 쓰인 주황엔 국제적으로 평화의 방향으로 나아가자는 패러다임의 변화라는 의미가 담겼다. 주황은 사람들의 움직임을 자극하고 태도를 유연하게 바꾼다. 그렇지만 그뿐이다. 하지만 파랑은 주황의 동기 유발 수준의 기능을 넘어 장기적인 속성을 지닌다. 질서에 대한 동경, 신뢰와 믿음의 색으로서 말이다. 각자 기능을 상호 보완하는 주황과 파랑은 특히 스포츠 경기의 유니폼에 주로 사용되는데, 승리를 추구하는 선수들 정신을 보완해준다. 물론 승리란 결과는 실력과 업적이 바탕이 돼야 하지만 파랑이 던져주는 신뢰감도 한 몫 한다고 할 수 있다.

색은 우리 일상에서 시공간을 초월해 효력을 발휘한다. 밀크 초콜릿, 그린피스, 교황의 지중해 별장, 여권신장 운동, 양탄자색, 노랑 선글라스, 월드컵 유니폼, 세계적인 사이클대회인 뚜르드 프랑스(Tour de France), 사무실 디자인 등 여러 곳에 숨어 있는 존재다.

『색의 힘』은 그간 존재해온 명제를 재발견하고 확인하는 데 의의가 있다. 이 책이 처음 나온 독일은 물론 해외에서도 색채심리학에 대한 관심이 더해간다. 더 많은 대중매체가 관심 있게 다루는 주제다. 그래서 이 책은 그 동안 수많은 외국어로 번역돼 장기 베스트셀러의 자리를 지키고 있다.

여러분은 이 책을 통해 지금까지 잘 파악하지 못했던 색과 현상의 상호관계에 대해 알아가며 새로운 세상을 만나게 될 것이다. 여러분 모두 새로운 의식의 장을 조금이나마 열게 되길 기원한다.

하랄드 브램

색의 개요

The power of color

색에 대한 여러 가지 실험

우리 일상에서 색은 신비한 힘을 발휘한다. 새 자동차나 옷을 구입하거나 슈퍼마켓에서 장식물을 사 집을 꾸밀 때, 크리스마스 선물을 고르는 과정은 물론 길에서 차를 어떤 방향으로 움직여야 하느냐 판단하는 순간에도 마찬가지다. 색은 우리의 모든 사고 작용과 느낌, 그리고 행동 전부에 영향을 끼친다. 이는 우리가 느끼지 못하는 무의식에서 동시에 벌어지는 일이라는 게 일반적인 의견이다.

얼마나 맞는 말일까? 개개인의 취향 또는 그 사회의 유행에 따라 색이 미치는 영향력도 달라지지 않을까? 사실 이렇게 되면 색이 우리에게 주는 파급효과를 파악하기 어렵게 된다. 색의 영향이 주관에 따라 다르게 나타나 누구나 인정할 만한 이론을 도출하는 게 불가능해진다.

그러나 이를 확대해석하면 안 된다. 원인과 결과를 헷갈린 판단이기에 그렇다. 현실 세계에서는 개개인의 취향이나 유행에 따라 색의 영향력이 변하는 게 아니고, 그 반대가 맞는 논리다.

이 책은 색이 직접 우리에게 드러내는 효과를 논하지 않는다. 우리의 의식세계 아래에서 벌어지는 일을 다룬다. 이는 인간이 나타나기 시작한 시절부터 존재했던 무의식의 영역에 속한다.

사람들은 이러한 무의식 세계를 '원초적인 각인'으로 설명한다. '전형성'이라고도 부르는 요소다. 심리학자, 특히 칼 융(C.G. Jung)은 이 분야에서 많은 연구업적을 낳았으며 우리 의식세계와의 놀라운 상호 연계성을 밝혀냈다.

인간은 누구나 쓸모 없이 태어나지 않았다. 누구나 쓸모 있는 존재가 되기 위해 노력한다. 이러한 목표는 수많은 유전적 정보, 원초적인 각인에 속한다. 인간은 원초적 정보를 기반으로 두뇌작용을 통해 반응하고 기억하며 사고하면서, 꿈을 꾸며 그림으로 상상의 나래를 펴는 '생명체'다. 색이 주는 이미지도 각인의 영역에서 설명될 수 있다. 다시 말해, 색상은 누구나 공통으로 느끼는 느낌을 담고 있다. 시간이 흐르면서 인류 문화 각각의 특징을 상징적으로 드러내도록 변화해왔다.

그렇다면 인류와 함께 해온 색상은 우리와 어떤 관계를 맺어왔을까? 개별적인 색상에 관해 논하기에 앞서 생각할 것이 있다. 색상이 인간이 가진 생물학적, 화학적, 물리적 그리고 심리적, 정신적인 특질과 얼마나 밀접히 연관되어 있는지를 규명하는 일이다. 이를 위해 구체적인 실험 결과를 몇 가지 소개하고자 한다.

① 성냥갑 실험

우선 주변에 성냥갑을 하나 준비를 한다. 성냥개비를 모두 비우고 성냥갑 안쪽에 '망치, 바이올린, 기타, 빨강'이라고 쓴다. 그런 다음 원래대로 성냥갑에 다시 성냥개비들을 채워 넣는다.

그리고 한 사람의 실험 대상자를 선정한다. 그에게 '작업 숙달 정도로 판단하는 집중력 실험'이라고 사전에 설명해 준다. 이후엔 실험 대상자가 보는 앞에서 성냥갑을 왼손과 오른손을 번갈아서 엄지와 검지로 잡고 돌린다. 또한 성냥갑을 넘겨받고 돌릴 때마다 상대가 큰 소리로 횟수를 세게 한다. 이러한 과정은 아주 간단하게 보이면서도 단순하다. 그러나 똑같은 리듬에 맞추어 성냥갑을 돌리면서 실험 대상자의 신경이 거슬리도록 크게 소리치면 실험 대상자는 틀림없이 자극을 받

아 정확히 숫자를 세려고 할 것이다. 불평이 나올 정도가 되면 이젠 그가 직접 성냥갑을 움직이도록 한다. 그러다가 어느 정도 시간이 지났다 싶으면 아래처럼 말해 본다.

"아주 잘 하셨습니다. 하지만 제대로 집중을 못하신 것 같군요. 당신에게 질문 몇 가지 하겠습니다. 생각나는 대로 답하십시오. 절대 어려운 질문은 아니니까 그저 무심코 생각나는 대로 편하게 말씀하시면 됩니다. 단지 당신이 얼마나 빠르게 대답하시는지 살펴보겠습니다."

이 말을 들은 실험 대상자는 다시 긴장할 수밖에 없다. 자신의 뛰어난 집중력을 증명하기 위해 안간힘을 다할 것이다.

마찬가지로 처음에는 그에게 성냥갑을 돌리면서 소리 내어 숫자를 세도록 한 후 그가 6에서 7 정도를 셀 때쯤, "지금 생각나는 연장은 무엇입니까?"하고 재빨리 묻는다. 혹자는 '집게'라고 답하는 사람도 있지만 거의 90% 정도의 피실험자들이 '망치'라고 말한다. 그 대답이 끝나기 무섭게 다시 성냥갑을 빠르게 돌리며 숫자를 세게 한다. 13 내지 19를 세었을 때 다시 질문한다. "지금 생각나는 악기가 무엇입니까?"하고 말이다. 그러면 대부분 나오는 답이 '바이올린'이다. 나이가 젊을 경우 간혹 '기타'라는 단어가 나오긴 한다. 60~70년도에 이 실험을 한다면 대략 90%가 바이올린이라고 말하겠지만 오늘날엔 대략 60%가 이렇게 답한다. 40%는 기타란 단어가 등장한다. 그러나 다른 악기 이름은 거의 나오지 않는다. 가끔 실험 대상자가 평소 연주하거나 특별한 인연이 있는 악기를 대긴하지만 어디까지 특수한 경우다.

아직 실험은 끝나지 않았다. 피실험자가 20이나 21을 셀 때쯤 즉흥적으로 "지금 생각나는 색깔은?"하고 또다시 빠르게 질문한다. 이땐 응답자 중 거의 약 80%

칼 구스타브 융(Carl Gustav Jung)
1875년 7월 26일 ~ 1961년 6월 6일
스위스 비젤 출생/정신과 의사, 심리학자

가 '빨강'이라고 말한다. 20% 가까이가 파랑으로 말하긴 하지만 지금까지 이 두 색상 외에 다른 걸 말하는 사람을 보질 못했다. 실험이 끝나면 대상자에게 성냥갑을 되받아 내용물을 흔들어 보인다. 그 후 기록된 테스트 결과인양 성냥갑 안 글씨를 직접 읽어보게 하라. 놀라움을 금치 못할 것이다.

성냥갑 실험에서 우리가 얻을 수 있는 정보는 무엇일까?

피실험자가 성냥갑을 돌리며 그 횟수를 세는 작업에 깊이 몰입하면 할수록 자기의식을 제어하는 힘은 줄어든다. 대신 잠재의식이 쉽게 드러나기 시작한다.

그는 질문을 받은 후 특별한 감정이나 기호, 그림을 자동으로 떠올리며 '원초적 각인', 즉 '전형성'을 나타낸다. 다시 말해 이 실험은 우리가 생각을 하지 않고 마치 반사작용처럼 무의식을 드러내는 것이다. 성냥갑 안에 적어두었던 망치, 바이올린, 기타, 빨강은 공통의 의미를 담고 있다. 그 중에서 망치는 인류사 발전과 밀접하다. 석기시대 이후 수공구 하면 가장 먼저 떠오르는 게 망치다. 석기 또는 돌로 만든 무기는 우리 머릿속에 종종 망치의 이미지로 나타난다.

같은 맥락으로 우리는 악기라고 하면 보통 바이올린이나 기타를 생각한다. 빨강이란 색은 사람과 오랜 인연을 갖고 있다. 그래서 많은 사람들이 빨강을 가장 오래된 색이라고 주장하기도 한다. 정말 맞는 말인지는 '빨강'을 구체적으로 설명하는 장에서 자세히 설명할 것이나.

② 심장 그림 실험

임의의 실험 대상자에게 색연필, 사인펜 또는 물감 중 하나를 선택하고, 그것으로 심장을 그리도록 한다. 그가 무엇을 선택하든 파랑, 노랑, 초록을 쓰진 않을 것이다.

빨간색을 사용할 것은 거의 분명하다. 우리는 심장하면 보통 빨강을 연상한다. 심지어 어린아이들에게도 해당되는 습관이다. 어머니나 아버지의 태도나 말을 통해 무의식적으로 학습된 것임에 틀림없다.

여기에 확신을 갖기 위해서는 이 실험이 주는 의미를 재차 확인해야 한다. 의외로 간단한 일이다. 필자는 이때 집에 있는 아기 고양이를 떠올린다. 대소변 가리는 법을 배울 때 어린 고양이는 부모 행동을 보고 자연스레 따라한다. 부모는 그저 보여주는 것만으로 충분하다. 나머지는 무의식 프로그램이 알아서 작동해 교육한다. 사람의 습관도 이렇게 자리 잡는 것이다.

③ 무게를 좌우하는 상자 색깔

미국의 한 운송업자는 부하직원들이 이상하게도 특정한 날에 유독 피곤해한다는 사실을 발견했다. 이유가 궁금해 조사해봤다. 그러자 상자 색상이 문제란 사실을 알게 됐다. 같은 무게가 나가는 상자라도 밝은 색이라면 괜찮았지만 어두운 빛깔이라면 직원들에게 피로감을 안겨줬다. 이런 현상은 직원 스스로의 상상이나 자기 최면에서 비롯된 것일까? 미국의 심리학자 와든(Warden)과 플라인(Flynn)이 이와 관련한 실험을 했다. 똑같은 무게의 물건을 여러 가지 색으로 포장한 다음 피실험자에게 그 물건의 무게를 알아맞히게 하는 것이었다. 그들은 사람들이 비교적 잘 짐작할 수 있는 무게, 즉 1파운드 혹은 1킬로그램은 피했다. 3파운드의 무게를 각각 포장했다. 결과는 흥미로웠다. 실험 대상자가 말하는 무게는 색상마다 달랐다.

실험 결과는 산업계로부터 커다란 관심을 끌었다. 간단한 채색 작업으로 소비자에게 실제와는 다른 가치를 줄 수 있다는 점에서다. 똑같은 크기와 무게도 포장 색깔에 따라 판단이 달라질 수 있

■ 색상에 따른 체감무게

하양	3.0 파운드(실제 무게와 동일)
노랑	3.5 파운드
초록	4.1 파운드
파랑	4.7 파운드
회색	4.8 파운드
빨강	4.9 파운드
검정	5.8 파운드(거의 두 배 차이)

다. 어두운 색을 쓸 경우 내용물이 빈틈없이 꽉 차고 무거우며 견
실하다는 느낌을 준다. 그래서 실제는 내용물을 가득 채우지 않은
채 이런 이미지를 악용하는 속임수가 가능해진다. 이렇게 사람들
은 특별한 채색기법을 응용해 제품의 무게뿐만 아니라 냄새, 견고
성, 품질, 신선함 등을 어느 정도 조작한다. 오늘날 산업 그래픽 디
자인을 전공하는 학생들이 기초 지식으로 색상에 대해 공부하는
건 바로 이런 이유에서다. 이들은 색깔을 배치해 물체의 크고 작
음, 무거움과 가벼움, 쓴맛과 단맛 등을 표현하는 방법을 배운다.

이러한 색에는 신비스러운 마력이 있
는 것일까?

사실 그 이상이다. 의식에 지배받지
않은 채 인체의 생화학적 혹은 생물학적
반응을 일으킨다. 심장 박동, 맥박, 호흡
수에 영향을 끼쳐 혈압을 올리거나 내리
는 작용을 한다. 또한 상처가 회복되는
속도에도 영향을 미친다. 뜨거운 느낌이
나 차가움, 배고픔, 갈증, 안정감, 불안
감, 공격적인 감정 등을 유발시키기도
한다.

이런 효과 때문에 많은 병원에서 색을 치료요법으로 사용하기 시작했다. 더 나아가 디자이너, 건축가 그리고 인테리어 업자들도 색이 전달하는 효과를 응용하고 있다.

빨강과 파랑이 인체에 미치는 작용을 각각 비교해보면 그 기능 차가 극명해진다.

④ 빨강-파랑의 대조

빨강	파랑
호흡이 잦아진다.	호흡이 줄어든다.
맥박이 빨라진다.	맥박이 느려진다.
심장 박동 수가 올라간다.	심장 박동 수 내려간다.

전반적으로 빨강은 자극을 줘 인체의 활동성을 높이는 반면, 파랑은 신체 작용을 차분하게 만든다. 결과는 색깔을 보고 추움과 따뜻함과 같은 주관적인 느낌을 측정하는 테스트에서 보다 분명해진다. 색 차이에 따른 주관적인 온도차는 섭씨 13도까지 측정된다.

⑤ 춥거나 따뜻함의 느낌

파랑과 초록이 칠해진 한 공간에서 사람은 섭씨 15도 정도가 되면 추위를 느낀다. 그러나 주황색으로 칠해진 곳에서는 상황에 따라 섭씨 2도까지 내려갔을 때에 비로소 춥다는 생각을 하게 된다. 이와 같은 현상은 에너지 절약에 대한 연구 대상으로 삼아 볼 만하다. 색이 전달하는 감각은 이미 독일의 대중 언어에 반영돼 있다. 파랑은 얼음, 빨강은 불을 표현하는 동의어처럼 사용된다. 이렇듯 파랑과 빨강은 피부로 뚜렷이 느낄 수 있는 차이를 갖고 있다. 다채로운 사람의 성격도 이런 이유에서 색으로 종종 분류된다.

전체적으로 요약하자면, 색이 우리 삶에 미치는 작용이나 영향은 개인 취향에 따르지 않는다. 색의 영향력은 인간 모두에게 드러난다. 색 차이에 따라 영향이 다르게 나타날 뿐이다. 각각의 색은 특유의 '시각적 느낌(뤼셔의 이론*)'을 준다. 이는 태초부터 겪어온 인류의 경험과 연관이 있다. 이 경험은 색을 명확하게 인식하고 그 효과를 측정할 수 있게 했다. 색은 행동조절, 심리 조작도구 측면에서 중대한 역할을 한다.

우리가 아는 정보 가운데 80%만 실현해도 세상은 더욱 다채로워질 것이다. 여기에 다양한 색이 버무려진다면 아이디어는 더욱 유익해질 수 있다. 이 책이 다루고자 하는 내용은 색채학 전공자만 염두에 두지 않았다. 누구나 색에 대해 쉽게 이해하고 공감할

뤼셔의 이론 : 막스 뤼셔 교수의 이론. 뤼셔는 색깔을 이용한 진단으로 정신의 건강 상태를 잴 수 있으며 과도하거나 부족한 부분을 찾아내 문제를 해결할 수 있다고 봄. 약물요법과 자기성찰 훈련도 치료 도구로 사용한다는 이론

수 있도록 하는 데 무게를 뒀다. 시대와 세대를 초월해 인기를 이어가고 있는 색채학 기초 지식을 응용해 일반인들도 관심을 가지게끔 하는 데 목적을 삼았다. 일반인에게 아직까지 신비의 베일에 가려진 색의 작용을 명확히 드러내고자 애썼다. 태초부터 색상에 민감하게 반응해 온 인간의 심리를 규명하기 위해 색이 지닌 기본 특성을 우선적으로 다뤘다. 이후에 역사적 사건이나 유행*과 같은 문화적인 맥락, 더 나아가 대중 언어에 드러나는 색의 세계를 통찰하고자 했다. 책 전반으로 최대한 객관적인 입장에서 색을 바라보고 파악하고자 노력했다.

색채학이란 학문은 환상적이면서도 매혹적이다. 오히려 그래서 체계화하기가 절대 쉽지 않다. 오죽하면 아래 같은 말이 있을까.

'모든 이론은 회색이다.*'

그럼에도 우리는 언어가 설명할 수 있는 범주 아래에서 명확하게 색깔을 바라보려고 한다. 때문에 이 책을 올바로 소화하려면 색상이 주는 느낌을 예리하고 민감하게 파악해 일반 사고 체계로 분석할 줄 알아야 한다. 이는 저자가 표방하는 목표이기도 하다. 부디 많은 독자들이 색에 대한 정보를 여러 분야에서 재미있게 응용할 수 있게 되길 바란다.

유행 : 유명한 것에 대한 모방

어떤 이론이든 흑이나 백으로 명확히 규정할 수 없다는 뜻

색에 대한 다양한 취향

'색채 심리'란 개념을 들어봤을 것이다. 일부 사람들은 이에 대해 이렇게 말한다.

"같은 색에 누구나 똑같이 반응한다는 색채 심리. 정말 흥미로워 보이긴 한다. 그렇지만 나와는 상관없다. 내 개성만 추구해왔으니까."

이는 '나는 대중의 반응에 쉽게 흔들리지 않는다. 사고방식이 주위 사람들과 많이 다르다.' 라고 생각하는 것과 같다. 이런 생각을 가진 이들은 '일반 대중이라면 상업광고에 쉽게 마음이 흔들리지만 난 다르다.'고 주장하는 일도 서슴지 않는다. 안타깝게도 자기 과신이다. 이렇게 자기 자신을 지나칠 정도로 믿는 이들은 언제나 스스로의 결정이 완벽하다고 믿는다. 또 자신이 어디에 비할 데 없는 우월한 존재라고 여긴다. 그래서 자기는 추켜올리면서도 남은 평가 절하하는 경향이 강하다. 남들도 자신을 특별하게 여긴다고 착각한다. 그들은 남들과 소통을 꺼리는 철저한 개인주의자다. 일반 사람들도 개인적인 취향을 갖고는 있다. 차이점이라면 단순히 개인 취향을 보여주는 수준을 넘어선다는 것이다. 지나친 개성은 병(病)이다.

이미 언급했지만 개인마다 취향은 분명 존재한다. 다만 그것이 세상에서 유일하지 않을 뿐이다. 우리는 보통 다른 사람들의 취향이나 생각을

수용하면서 그것을 자기 것이라고 착각한다. 그래서 개성은 그 사람이 속한 집단의 취향과 연관된다. 그것이 개인 취향이 사회에서 인정을 받는 길이다.

성공한 사람들은 '개인 취향'이나 '개성'을 성공으로 향하는 원동력이라 생각한다. 이들이 말하는 개인 취향이나 개성은 보통 사람들이 생각하는 개념과 다르다. 그 의미를 구체적으로 생각해 보자.

개성은 사회화된 취향이다. 개인 취향은 소속 단체에 속한 다른 사람들 행동에 동의하느냐 혹은 거부하느냐에 따라 존재 여부가 결정된다. 그런데 이런 취향은 종종 집단의 개성을 받아들이는 데 방해 요소가 된다.

그렇다면 사람들이 이견 없이 따르는 유행이란 건 어떻게 해서 탄생하는가. 유행은 어느 날 갑자기 하늘에서 갑자기 떨어지는 게 아니다. 여러 개성들이 조직으로부터 발견되고, 거부되거나 발전하는 과정에 나타난다. 또 기존에 존재한 사회적 취향과 서로 혼합하며 진화한다. 이 세상 어떤 유행이든지 예외 없이 역사적 맥락에 따른 의식, 혹은 무의식적인 상징을 기반으로 발생한다.

상징적 표상, 특히 개인이 반응하는 원초적 상징이 어떻게 형성되는지는 파악하기 어렵다. 이는 자칫 신비론에 빠지기 쉬운 영역이다. 집단적 잠재의식에 연관된 꿈, 동화, 전설, 신화 등을 분석해야 한다. 그렇지만 집단 잠재의식에 관한 모든 상상과

느낌이 우리의 원초적 경험과 밀접하다는 것만은 분명하다. 이런
원초적 경험을 우리는 원초적 인상 혹은 전형적 상황이라고 한다.

　이러한 원초적 인상이나 전형적 상황의 뿌리에 접근하기 위해
선 역사나 사회적 지식 외에 심리학 정보도 필요하다. 이를 위해
유념해야 할 것이 '인간은 사회적 동물'이라는 격언이다. 사람들
은 수억 년 동안 사회의 구성원으로 살아왔다.

　색과의 관계에 있어서도 이런 측면이 보인다. 색이 인간에게 미
치는 영향은 때로 개인 의사나 취향과는 상관없다. 다만 인간이
사회적 동물로서의 심리 조건과 생태 구조로 반응할 뿐이다. 색의
심리 작용에 대한 내용은 후에 따로 다루도록 하겠다. 의학적 관
점에서 본 '색채 치료'도 그 이후에 나눌 중요한 얘기 주제다.

색에 대한 관념을 형성하는 데는 우리의 생태구조가 큰 몫을 한다. 우리 신체의 신경조직에서의 자극에 의해 그 관념이 나타나기 때문이다. 일찍이 뤼셔가 말한 바같이 색 관념은 시각적인 느낌 혹은 그에 따른 기분을 좌우하는 신경조직의 반응 현상에서 왔다. 그래서 색은 인간을 '공명*' 하게 만드는 힘을 지닌다.

공명(共鳴) : 어떤 물체의 진동 에너지가 다른 물체에 흡수되어 함께 진동하는 것

그러나 이러한 힘은 보통 영구적이지 않고 순간에 그친다. 이로 인해 인간은 감정 변화를 겪거나 심지어 질병에도 걸리게 된다.

여기서 '개인적 취향' 의 개념에 대해서 다시금 언급하고자 한다. 우리가 유행(사회적 취향), 상징, 총체적인 잠재의식, 원초적 상징, 심리학적 조건 등 모든 요소를 살펴보면, 유일하게 파악하기 힘들어 보이는 부분이 '개인적인 잠재의식' 이다.

엔그램(engram) : 기억의 흔적과 인상을 표현하는 것

하지만 여기서도 인간의 원초적인 엔그램*이 토대를 이룬다. 색채를 이용한 심리치료를 다룬 부분에서 독자들은 스스로를 변화시키는 체험을 하게 될 것이다. 이때 색상들은 각각 고유 개념을 갖고 우리에게 다가온다.

파랑이란 색 하나만 봐도 같은 사실을 알 수 있다. 파랑에는 개인적 취향뿐만 아니라 유행, 상징적 표현, 집합적인 혹은 집단적인 잠재의식이 담겨 있다. 일반적으로 차가움(심리적인 조건), 안정, 그리움 같은 의미를 나타내는 색이다.

그러나 누군가가 파란색 주전자의 뜨거운 물을 어떤 아이에게 쏟아 심한 화상을 입혔다고 하자. 이 아이는 살아가면서 파랑을 볼 때, 차갑다는 느낌을 갖지 못할 것이다. 오히려 뜨거운 것으로 인식한다.

이처럼 색상에 대한 개인의 인식과 구별은 그동안 그 사람이 거쳐 온 경험에 달려 있다. 경험은 한 인간이 인격 구조를 형성하는 데도 지대한 영향을 끼친다.

　그럼에도 개성은 사회적 취향이나 유행을 변형시켜 모자이크처럼 짜 맞춘 혼합물일 뿐이다. 잘 짜 맞춰진 모자이크를 구성하는 개별 요소를 보다 집중적으로 관찰한다면 실상이 보인다. 현실은 사물의 외형에 드러난 것만을 뜻하지 않는다. 그 이면을 살펴봐야 비로소 진실이 실체를 드러낸다.

색의 탐구

The power of color

'색의 탐구'에서는

빨강, 파랑, 노랑, 초록, 주황, 보라, 갈색,

검정, 하양, 회색, 은색에 대해 알아보고, 색이 우리 일상에서

시공간을 초월해 어떤 효력을 발휘하는지 알아본다.

색의 탐구-빨강

The **Red**

■ 빨강 The Red

여러 나라에서 해마다 이른바 '인기 단어 목록'이란 것을 발표한다. 매년 그 국가가 쓰는 언어가 어떻게 변하고 있는지, 어떤 단어들이 새롭게 표준어로 자리 잡게 됐는지 등을 알 수 있는 자료다. 어떤 말이 생겨나고 어떤 단어가 사라졌는지는 물론, 언어가 우리에게 주는 의미가 어떻게 변해가고 있는지도 가르쳐준다.

연말에 발표되는 독일의 인기 단어 목록을 살펴보면 사회 분위기가 그대로 읽힌다. 남성위주의 권위적인 사회에 저자가 살고 있음을 실감한다. er*, Mann*, sein* 등 남성을 나타내는 단어는 '히트 목록' 중 상위권에 속하는 반면 여성을 표현하는 단어인 sie*, Frau*, ihr*, Dame* 등은 아주 낮은 위치에 속하는 것을 보면 알 수 있다.

인기 단어 목록에서 주목할 것은 20위에 나오는 '빨강'이다. 초록, 노랑, 파랑 등은 100위 안에서 찾아볼 수 없다는 점에서 특이하다.

빨강은 누구나 인정하는 중요한 단어로서 많은 사람들에게 오랜 연구 대상이 됐다. 이 책이 쓰인 독일에만 국한된 사실이 아니다. 어떤 국가에서든 마찬가지다. 독일 학계는 이런 사실에 오랜 기간 주목해왔다.

오래전 독일 철학자 헤겔(Hegel)은 "빨강은 다른 것과 비교하기 힘든 확실한 정체성이 있으며, 꾸밈도 없다."고 말했다. 지금도 우리는 빨강에 얽힌 여러 사실들을 분석한다. 특히 어원학* 분야에 심혈을 기울이고 있다.

색의 탐구

Er : 그 남자라는 의미의 대명사
Mann : 남자
sein : 그 (남자)의 혹은 그를
ihr : 그녀의
Damen : 여성
Sie : 그녀라는 의미의 대명사
Frau : 여성 존칭, 부인
ihr : 그녀의, 그녀를
Dame : 여성, 부인

어원학 : 언어의 기원과 단어의 뿌리에 대해 연구하는 학문

전문가들의 연구 결과 빨강은 지구상에 존재하는 수많은 단어 중 가장 오래된 색 언어란 사실을 밝혔다. 흥미롭게도 러시아어에서 빨강(красный ; krassnij)은 오래 전부터 '아름다움'과 같은 말로 통했다. 이처럼 몇몇 나라에서는 빨강이 '아름다움'과 같은 말로 사용되고 있다. 이들 나라 사람들에게 빨간색은 처음부터 강한 인상을 줬다. 다른 곳에서도 빨강은 매력적이고 중요한 가치를 지닌다. 이유는 뭘까? 우리의 원초적 의식과는 어떤 연관이 있을까?

이 의문을 풀기 위해선 인류가 겪었던 최초 경험을 살펴봐야 한다. 수천 년의 세월을 거슬러 올라가보자.

옛날 옛적에 동굴에 사는 한 사냥꾼이 물소와 결투를 벌인다. 물소는 이미 수많은 화살과 창에 상처를 입었다. 피가 쏟아져 괴로워

하면서도 성을 내는 물소. 사냥꾼은 위험을 무릅쓰고 가까이 다가갔다. 날카로운 뿔을 재빨리 붙잡고 쓰러뜨렸다. 물소만 충격을 입지 않았다. 사냥꾼도 신음을 하면서 바닥에 부딪혔다. 피가 쏟아지는 자신의 상처를 손으로 막으면서. 시간이 지날수록 그에겐 버틸 힘이 점점 약해지고 있었다. 안간힘을 다해 창을 내던졌다. 물소가 마침내 죽음을 맞았다. 하지만 사냥꾼의 의식은 계속 희미해지고 있었다. 자신도 죽어가고 있었던 것이다. 사냥에 대한 열정을 온몸으로 보여줬던 그가 피와 땀을 흘리며 헐떡였다. 사람들이 모여들어 이런 사냥꾼을 경이로운 눈빛으로 바라봤다. 그는 이렇게 피를 흘리며 죽어갔다.

빨강은 생명의 색인가?

우리는 빨강을 흔히 '피와 같은 빨강', '피의 색' 등으로 표현한다. 그렇다면 우선 피의 이미지에 대해 생각을 해보자.

괴테(Goethe)의 파우스트에 나오는 악마인 메피스토는 파우스트 박사에게 "피는 아주 특별한 즙(주스)"라고 말한다. 일정한 교양을 갖춘 사람이라면 누구든 피를 물 보듯 하지 않는다. 그 만큼 흔히 보기 힘든 게 바로 피다. 병원에서 피검사를 할 때나 상처 혹은 사고 등을 이유로 볼 뿐이다.

그래서 사람들은 한번 본 피를 쉽게 잊지 않는다. 피는 생명과 직결되는 물질이기에 가볍게 보는 것 자체가 문제라는 인식도 강하다.

이런 맥락에서 '빨강'은 한마디로 '생명의 색'이다. 이는 일상에서도 자주 마주치는 의미다. 길가 신호등에서 우리는 (생명을 보호하기 위해) '빨강'이란 신호에 정확하게 반응하며 멈춰 선다. 그리고 초록 불을 기다린다.

우리는 전쟁, 살인이나 살인자 또는 살인공포 등의 말을 떠올렸을 때 투우나 피 터지는 닭싸움 등을 쉽게 연상한다. 더 나아가 신에게 바치는 의식제물, 혹은 의식을 위한 학살, 종교적 자해같이 다소 이질적인 이야기까지 떠올린다. 이런 의미의 빨강은 우리 주위에서 쉽게 발견 가능하다.

피가 낭자한 호러영화나 폭력물 등에서도 볼 수 있다. 청소년에게 자주 노출되는 폭력성 게임, 잔인한 장면이 난무한 비디오 영화에도 마찬가지다. 상대방에게 무자비한 폭력을 행사한 결과로서 피가 활용된다.

빨간색의 피는 그러나 '문화의 범주'에 따라 전혀 다른 이미지를 만들어낸다.

일례로 기독교 세계관에서 빨강의 이미지를 분석해 보자. 피는 예수와 제자들이 함께 가진 최후의 만찬에 등장하며 성스러운 의미를 가진다. 기독교 신자들은 종교적 믿음을 위해 예수의 몸을 상징하는 빵을 먹고 피를 뜻하는 포도주를 마신다. 예수의 피는 이때 인간의 죄를 사해주는 능력을 지닌다.

피는 빨강을 상징하는 하나의 예일 뿐이다. 빨강은 음식을 만들거나 보온하고, 사람을 보호하는 불의 느낌도 지닌다. 인류는 불로 만든 물건과 이를 만들고 저장하기 위한 장소를 건축하면서 문화와 문명을 발전시켰다. 고기를 맛있게 굽고, 춥고 어두운 동굴을 밝고 따뜻하게 하는 데도 불은 여러모로 유용했다.

색의 탐구

또한 불은 신비한 면모를 보인다. 노랗고 밝은 갈색 톤의 산화철(철의 산화물)이 함유된 황토에 불이 가해지면 갑자기 피와 같은 빨간색으로 변한다. 기와를 굽는 과정에서 볼 수 있는 모습이다. 석기시대 사람들도 일찍이 황토의 붉은빛을 신성하게 여겼다. 알타미라와 라스코스 동굴에 그려진 벽화에도 주술적인 의식 아래 붉은색을 사용해 짐승을 그린 것을 발견할 수 있다.

붉은빛의 불은 지금에 와서도 중요한 기능을 한다. 사람들이 벽난로나 모닥불 주위에 둘러앉아 이야기를 나눌 때 우리는 아름답게 불타는 장작불에 황홀경을 느낀다. 여기에도 불의 매력이 있다.

피의 빨강 이미지와 마찬가지로 불에도 문화적 범주에 따른 여러 해석이 나온다. 우리는 불을 '악마'의 상징으로 표현한다. 그러면서 요리를 도와주는 수단이라는 긍정적 의미도 느낀다. 또한 아픔, 걱정, 근심의 상징이 되는 물건이 장작불에 재가 돼 버리는 광경에서 후련함을 떠올리기도 한다. 이렇게 불은 슬픔과 고통을 해결해 주는 힘을 가지고 있기도 하다. 하지만 정도가 지나치면 또 다른 고통을 안겨준다. 기쁨의 불이 어느 순간 활활 타오르는 산불로 바뀐다면 충격에 휩싸이게 된다.

지금까지 빨강의 피(혈액)와 불의 이미지에 대해 논의했다. 그렇다면 빨간색이 상징하는 건 오직 불과 피뿐인가?

아니다. 오래된 속담을 보면 불, 피 외에 제3의 요소가 보인다. 그 정답을 알 수 있는 속담이 있다.

'빨강은 사랑이고, 또한 피이면서 분노하는 악마다.'

빨강은 과연 사랑의 색일까?

많은 사람들이 빨강을 떠올린다. 조용하고 영적인 사랑을 제외하고는 강렬한 빛깔이 어울릴 수밖에 없다. 정열적인 섹스와 관능

등은 붉은 이미지와 쉽게 연결된다. 뿐만 아니다. 사랑을 가장 간단히 표현할 수 있는 상징이 빨간색의 심장이다.

심장의 그림(하트)이 사랑을 의미하게 된 이유는 흥미롭다. 역사는 먼 옛날 인류가 동굴 속에서 지내던 시절로 거슬러 올라간다. 동굴에 사는 남자들을 홀리는 나부의 뒷자태가 바로 하트 모양이었다. 이는 섹스와 에로틱이 심장을 떠올리게 하는 연상 작용까지 있음을 나타낸다.

홍등가 골목에서 파랑이나 초록 불빛을 상상할 수 있는가? 그렇지 않을 것이다. 그렇다면 홍등가가 빨간 불빛으로 나타내고자 하는 연상효과는 쉽게 상상해 볼 수 있다.

지금까지는 빨강이 피, 불 그리고 사랑 정도를 나타내는 상징임을 설명했다. 이젠 조금 더 깊이 분석해 보겠다. 구체적으로 심리

학적인 측면에서 살펴볼 것이다. 그 전에 빨간색에 관한 오랜 역사에 대해 간략하게나마 살펴볼 필요가 있다.

우선 고대 이집트 시대로 거슬러 올라간다. 당시 사람들은 빨강을 무척 귀하게 여겼다. 파라오의 공주가 치장하는 데 쓴 장신구가 빨간색이었다는 점만 봐도 알 수 있는 사실이다. 당시 이집트에서는 볼과 입술 그리고 손톱에도 빨간색으로 화장하는 게 유행이었다고 한다.

빨간색을 내는 원료 값은 비쌌다. 빨강 염료를 주로 조개의 한 부위에서 조금씩 추출할 수 있었다. 그만큼 이를 구하는 과정 자체부터 만만치 않았다. 노예들을 동원해 수천 개의 조개를 잡아야 최소한으로 쓸 수 있는 염료를 얻을 수 있었다.

이 시기를 지나 옛 로마제국 때에 이르러서도 빨강의 인기와 희소성은 여전했다. 소수의 부자만 이 비싼 염료를 이용할 수 있었다. 공식적으로는 의회의 최고 의원장이 입는 긴 상의에 빨간색을 사용할 수 있었다. 이후 점차 상류사회에서도 이 색을 사용하는 분위기가 됐다.

색깔을 추출하는 작업은 주로 사유공장에서 철저한 감시 아래 이뤄졌다. 그만큼 빨간색 염료는 값비싸고 귀했다. 로마제국에서도 빨간색은 어려운 과정을 통해 얻을 수 있었다. 1그램의 염료를 얻기 위해 10만개의 조개를 이용했다. 그만큼 염료 가격은 상당했다. 1킬로그램의 모직염색을 위해 오늘날 화폐로 약 3500유로가 필요했다. 이런 이유로 당시 보랏빛이 도는 빨간 염료는 귀한 것을 의미하는 하나의 상징이 됐다.

붉은색 염색은 여러 도시(예를 들면 이탈리아 도시 중 하나인 타렌트(Tarent)에서 각광을 받았지만 비법 자체는 서서히 사라져 버렸다. 로마제국이 분열된 이후 비잔틴 제국 황제 정도가 자신의 편지에 하는 서명이나 증명서 등에 붉은색을 사용했을 뿐이다.*

오늘날에는 단지 잘못된 텍스트를 수정하는 데 빨간색을 사용한다.

로마제국이 역사 속에 사라진 이후엔 빨간색은 단지 패션 분야에만 응용됐다. 그러나 빨간색 염료를 꼭두서니 식물에서 다량으로 구할 수 있게 되면서 다시 전성기를 맞았다. 꼭두서니 식물에서 추출한 색을 우리는 오늘날 전통적인 빨강 혹은 터키 빨강으로 부른다. 이렇게 오랜 시간을 걸치면서 빨강은 힘과 권력이란 이미지를 만들어 냈다.

중세 왕과 주교들은 다른 의미에서 빨간색 의복을 입었다. 빨간색으로 자신들이 삶과 죽음의 주인임을 나타내고자 한 의도였다.

이유가 뭘까.

빨강은 로마제국에서 전쟁의 신으로 불리던 마르스의 색이었다. 그래서 로마 군대들은 붉은색 '피의 깃발'을 공격 신호로 사용했다. 적들에게 피를 흘리게 하라는 의미가 있다. 여기서도 붉은색은 삶과 죽음을 가르는 이미지를 나타낸다.

프랑스 대혁명이 일어난 시기에도 붉은색 깃발이 비슷한 의미로 등장했다. 상대만 바뀌었다. 혁명군은 부정한 권력을 적군으로 삼고 처절하게 붕괴시키고자 했다. 이런 붉은색이 가진 상징성은 지금까지도 명맥을 이어온다. 오늘날 군대에서 사용하는 깃발을 보면 파랑, 초록 또는 형형색색을 사용하기보단 붉은 계열이 많다.

바람에 휘날리는 붉은 깃발은 마치 활활 타오르는 불처럼 보인다. 깃발을 따르는 병사들은 붉은색 이미지에서 풍겨 나오는 상징에 매료돼 종종 엄청난 괴력을 보인다. 여기에서 빨강은 전투의 상징과도 연결이 된다. 전투의 의미를 담은 빨간색은 수많은 무기에는 물론 국기에도 사용된다. 97개 나라 국기 중 77개에 붉은색이 쓰였다(W. Koehler 사전 참조). 여기에서 21개 나라 국기에는 빨간색을 아예 기본바탕으로 삼았다. 이런 국기를 내세운 나라들은 예외 없이 혁명과 연관된 나라라고 봐도 무방하다. 여기에서 빨간색의 또 다른 상징이 등장한다. 바로 민중 혹은 대중이다.

빨강 ■

　빨간색은 군중심리를 자극하기에 대단히 효과적인 색상이다.
투쟁, 활동, 다이내믹 등 단어가 연상되는 투우, 축구선수들의 유
니폼에 붉은색을 애용하는 이유다. 2002년 대한민국 국민들을
열광케 만들었던 붉은 악마 티셔츠를 떠올려보자. 빨간색은 이렇
게 관중들을 흥분하게 만들거나 열정을 불어넣는 효과적인 수단
이다.

　축구경기에서는 관중과 선수 사이의 상호작용이 중요하다. 빨
간색은 관중들로부터 박수와 응원을 이끌어내기 쉽다. 응원은 자
기편 선수들이 상대보다 강하다는 느낌 아래 이뤄진다. 이런 분위
기는 상승작용을 일으킨다. 열심히 응원하는 팬들에 힘입어 선수
들은 사기를 얻는다. 이로 인해 능력을 십분 발휘하게 되고 경기

에 열심히 임한다. 이는 다시 응원 열기에 힘을 싣는다. 축구경기에서 대부분 홈 팀이 유리한 이유는 여기에 있다.

작가이자 색채연구가이기도 한 괴테는 빨강을 이렇게 표현한다.

이 색이 하는 작용은 자연처럼 유일하다. 또한 매혹적이다. 여기에는 최고의 에너지가 존재한다. 강한 힘이 숨어있기에 건강한 사람 눈을 더욱 끄는 것이다.

그는 이미 이전에도 빨강의 특징에 대해 많은 언급을 했다.

이 밖에도 빨강이 사람에게 미치는 작용은 인간의 삶처럼 아주 다양하다. 고대 중국에서 빨간색은 병과 악귀를 없애주는 행운과 복의 상징이다. 경제적인 부를 나타내기도 했다.

중국인에게 붉은색은 신성함을 의미하기도 한다. 중국의 경극에서 등장인물 가운데 빨간 화장을 한 모습도 이런 맥락에서 해석된다. 빨간색으로 얼굴을 꾸민 배우는 보통 신성한 인물을 상징한다. 근대에 들어 문화 혁명을 일으킨 마오쩌둥의 붉은 광장 또한 이러한 빨강의 의미가 반영돼 있다.

이와 달리 또 다른 문화권에서는 빨강은 고통을 대변했다. 특히 빨간 머리가 지닌 이미지가 그랬다. 고대 이집트 농민들은 이런 이유에서 빨간 머리를 하면 한 해 농사를 망친다고 여겼다. 이렇게 흉작을 유발하는 머리를 한 사람은 사형에 처해지기까지 했다. 비슷하게 서구의 기독교 국가(아이슬란드 제외)에서 빨간 머리의 여자들은 지옥의 색을 가진 악마의 예언자로 치부됐다. 모든 문화권이 붉은색 머리에 거부감을 가지고 있는 건 아니다. 오늘날에 와서 인도 등 동양권에선 빨간색을 아름답게 여겨 머리 염색용으로 사용하기도 한다.

인디안 계통의 종족은 빨간 색조를 주로 주술용으로 애용해 왔다. 신과 서약하는 자리에 종종 쓰였다. 영혼의 춤을

추며 의식을 거행할 때 인도 사람들은 얼굴에 빨간색 칠을 한다. 병을 치유하는 브라만은 행운과 건강을 기원하는 의미로 빨간색을 칠한 뼈와 돌 그리고 천을 나눠준다.

파푸아뉴기니에서도 비슷한 의미의 붉은색을 찾아볼 수 있다. 이곳에선 석기시대부터 빨강을 행운과 복의 상징으로 사용했다. 뉴질랜드의 원주민인 마오리족 추장도 비슷한 의미로 집과 카누에 붉은 빛깔을 입힌다. 추장의 가족들은 원주민 축제에서도 몸에 붉은색을 칠한 채 등장한다.

중세 유럽에서 빨강은 정치적으로도 해석됐다. 예를 들면 평등권을 두고 벌어졌던 농민전쟁 기간 동안 사람들은 평등의 상징으로 빨간 옷을 입었다*. 여기에는 부유층을 제외한 모든 사람이 동참했다.

빨강은 종종 정치적인 파격이란 성격도 나타낸다. 프랑스 혁명 중에 사람들은 빨간 모자를 착용하거나 빨간 깃발을 사용했다. 배에서 노를 젓는 노예의 머리 두건에도 빨강을 썼다. 이탈리아 등지에서도 빨강은 정치적 색채를 띤다. 색을 정치에 이용하는 사람들은 빨간색을 이용해 적극적이면서 단호한 의지를 보여 주는 한편, 반대론자들을 선동했다.

냉전시대에 워싱턴과 모스크바 사이에는 우리 모두의 삶과 운명을 결정할 수 있는 이른바 '핫라인'이 설치됐다. 그때 각 도시에 놓인 것은 '빨간 전화기'였다. 이 역시 정치의 파격성을 드러낸다.

인류 역사에서 볼 수 있는 빨강의 전형적 특성을 나열하자면 끝이 없다. 지금까지 우리가 실제 경험을 통해 공감할 만한 범위 안에서만 예를 들었다.

회화나 디자인에 활용되는 색채학에서 빨강은 여러 특징을 나타낸다. 힘, 기쁨, 다이내믹 등을 의미하는 동시에 따뜻함, 호의,

당시에는 코트의 옷자락에도 빨간색을 사용했다.

매력 등의 이미지도 가진다. 여성적이기보다는 남성스러움에 가까우며 나이가 든 노인보다는 청년세대와 가까운 색이 빨강이다. 지리상으로는 북쪽 국가보다 남쪽 나라 생활공간에 어울린다. 빨강은 사람이 원하든 그렇지 않든 역동적으로 상대를 움직이는 힘을 가졌다. 그래서 교통 신호판*뿐만 아니라 각종 광고에서 큰 역할을 한다.

빨강은 또한 정력, 에너지, 확신 그리고 능력을 암시한다. 식욕혹은 성욕을 당기는 힘도 있다. 그래서 달콤한 사탕 혹은 매운 음식이나 향신료 제품을 포장하는 데 효과적으로 이용된다.

'순간 선택 능력 테스트*'를 해 보면 빨간색으로 포장된 상품을 소비자들이 선호한다는 사실을 알 수 있다.

교통 신호판의 모든 금지 표시는 빨강으로 이루어져 있다.

순간 선택 능력 테스트 : 피실험자들에게 많은 상품들 중 순간적으로 제품을 선택하게 하는 실험이다.

광고를 예로 들어보자. 똑같은 광고 문구를 내세우고 있어도 세탁비누 판매량을 따져보면 포장색깔(빨강, 파랑, 노랑)에 따라 현저히 차이가 난다. 빨간 빛깔로 포장된 세탁비누 광고는 정보를 어필하는 데 강점이 있었다. 또한 소비자로부터 활동성, 현대성, 신뢰성에 대한 심상도 이끌어냈다. 동시에 기술력이 높아 보이는 효과, 생동감, 신선함, 매력, 젊음, 세심함 등의 느낌 면에서도 탁월했다. 파랑으로 포장된 세탁비누 광고는 반면에 노란 포장 제품과 함께 신중함, 지루함 등의 감정을 유발했다(파브르와 노벰버 실험).

특정 색상이 주는 이미지를 상품에 효과적으로 적용하기 위해선 아래 같은 사항에 유의해야 한다.

① 하나의 색으로는 효과적인 느낌을 이끌 수 없다.

대부분의 색들은 서로 다른 색들과 함께 조화를 이룰 때 안정적이다. 극적 효과를 노린다면 색의 대비를 활용할 수도 있다. 이때 역시 둘 이상의 색상을 사용한다.

검정을 예로 들어보자. 검정은 빨강과 함께 했을 때 이미지 효과를 높일 수 있다. 검정은 노랑을 더욱 따뜻하고 다이내믹하게 만들기도 하며, 편안한 이미지도 조성한다. 참고로 초록과 파랑은 타오르는 불을 연상시키는 빨강과는 강한 보색 관계이다.

② 어떤 색을 '좋다' 혹은 '나쁘다' 로 단정할 수 없다.

색들이 지닌 이미지에는 절대 긍정이나 부정이 있을 수 없다. 상품 종류나 조건에 따라 의미가 달라진다. 빨강의 경우도 마찬가지다. 부정적인 삶의 의미(공격, 죽음의 신호, 잔혹성) 뿐만 아니라 긍정적인 면(활기, 사랑, 건강)도 함께 지닌다. 물론 함께 통용될 수 있는 코드는 갖고 있다. 바로 '흥분' 의 느낌이다. 빨강 등 강한 심상을 가진 색은 다른 색을 지배하는 현상을 보여준다.

③ 빨강은 특별한 색 이름이 아니다. 일정한 색 계열을 포괄하는 이름일 뿐이다(예를 들면 여러 운동을 통칭하는 '스포츠' 라는 단어 개념과 같다). 다시 말해 색상, 뉘앙스 그리고 다른 색과 구별을 표시하는 데 사용하는 말인 것이다.

빨강의 색깔 톤이 점점 어둡게 되면 심각하고 거만해 보이는 이미지가 된다. 반대로 점점 밝아지면 유쾌함, 기쁨, 환상의 심상을 나타낸다.

소위 추기경의 색으로 알려진 '차가운' 빨강, 즉 진홍색은 예수의 몸과 피를 상징한다. 때문에 이러한 빛깔은 신의 색을 상징한다. 그 반대에 놓인 빨강은 시끄러움, 뜨거움 그리고 타오르는 불의 색이다. 빨강 계열에 속하는 자주색은 강함, 전통, 부자,

색의 탐구

힘 그리고 높은 품격 등을 떠올리게 한다. 여기에서 권력, 품위, 왕, 부자, 관공서, 약속, 축제, 멋, 가치 등의 이미지도 파생된다.

　다른 색에 빨강을 더하면 색다른 표현이 가능하다. 노랑이나 주황에 빨강을 더하면 더할수록 자극적인 느낌이 강해진다. 빨강을 파랑 계통에 섞는다면 비밀스러운 감정을 전하는 보라부터 흐릿한 느낌의 자색에 이르기까지 다양한 이미지를 생성하거나 강화시킬 수 있다.

　빨강의 톤이 점점 어두워지면 질수록 이전 '흥분'의 심상은 '조용함'으로 변한다. '뜨겁게 불타오른다'는 이미지도 '포근하면서도 따뜻함'으로 반전한다. 따뜻해 보이는 보르도 포도주나 버건디 포도주 혹은 철제에 생긴 녹에서 볼 수 있는 붉은색은 전형적인 빨강과는 다르다. 이런 형태의 빨강은 갈색에 가깝다('갈색' 장 참조).

또 다른 빨강 계열인 분홍은 많은 그림에서 수줍음, 달콤함, 로맨스 등으로 표현된다. 그만큼 부드러운 느낌이 나는 색감이다. 어머니의 따뜻한 사랑과 헌신도 떠올리게 만든다. 이 분홍과 직접 연상작용을 일으키는 단어는 여러 가지다.

분홍은 수많은 그림에서 수줍음, 달콤함, 로맨스 등으로 표현하며, 부드러운 느낌이다. 분홍색을 떠올리면 건강미는 약하지만, 어머니의 따뜻한 사랑처럼 진실된 희생과 사랑을 전제로 하는 색으로 표현할 수 있다. 이 색이 직접적으로 연상되는 이미지는 다음과 같다. 부드러움, 수줍음, 달콤함, 향기로움, 부드러움, 조용함, 순함, 속옷, 봄에 피는 꽃, 발레, 화장품 등이 여기에 속한다.

분홍을 깃발이나 복싱 장갑에 쓰면 어색하다. 또 투우사가 입은 망토의 색에 적용하는 일도 상상할 수 없다. 누군가를 돌봐주거나 보호해주는 부드러운 이미지를 가진 분홍은 몸매를 가꾸는 화장품이나 아기용품, 세탁세제, 항생제 등 약에 대한 포장디자인과 광고 등에 효과적으로 사용된다.

빨강이 우리 신체나 정신에 비쳐지는 느낌은 기본적으로 '흥분'이라는 단어와 어울린다. 이런 이미지가 우리 신경시스템에 반영되면 우리 육체는 흥분한다. 이러한 과정을 이해하기 위해서 우리는 의학 분야의 이론을 참고할 필요가 있다.

인간의 신경계는 복잡하게 얽혀 있다. 이런 신경계라도 부교감신경과 교감신경 두 가지로 이루어진 체계적 시스템에 의해 움직이고 있다. 교감신경에 의해 신경계가 자극을 받으면 자동으로 부교감신경이 반대 작용을 해 흥분된 감정이 안정된 기분으로 바뀐다. 이 두 가지 신경은 호흡, 배설, 맥박, 혈압, 땀 분비같이 자동으로 이뤄지는 육체 기능 안에서 끊임없이 상호작용한다.

위험할 때 혹은 전혀 예기치 못한 상황이 닥치면 뇌신경은 아드레날린이라는 호르몬을 방출한다. 동시에 위험 신호를 몸에 전

달한다. 이러한 과정은 스트레스에 직접 연관된다.

이러한 위험 신호에 자율신경계도 자극을 받는다. 빨강은 직접적으로 교감신경에 영향을 줘 흥분된 몸에 재차 스트레스를 주기도 한다. 하지만 색에 의한 육체 반응이 영원하지는 않다.

빨강으로 인해 흥분된 몸 상태는 어느 순간 정상으로 돌아온다. 색 자극이 아무리 강하더라도 시간이 가면 점차 익숙해진다. 하지만 색이 신경계에 미치는 영향만큼은 분명하다. 그렇다면 이에 따른 심리 상태는 어떤 식으로 나타날까?

빨강을 실험 연구한 막스 뤼셔 교수는 다음과 같이 말했다.

빨강은 활동을 의미한다. 좋은 기분이나 감성을 강력하게 표현한다. 긍정적인 의미에서 빨강은 자극, 활동, 정복 그리고 열망 등의 이미지를 떠올리게 한다. 열정적인 사랑에서부터 강력한 권력에 이르기까지 정렬적인 느낌을 가지게 하는 색이다.

사실 빨강이 가진 활동적인 면은 또 있다. 이는 '정복'이라는 말로 요약될 수 있다. 자신의 의사를 관철시키는 능력, 신뢰할 만한 강한 힘, 무한한 충족감을 빨강의 이미지에서 찾아볼 수 있다.

만약 어떤 사람이 빨강을 보고 거부감을 보인다면 흥분이란 감정에 불협화음을 느꼈기 때문일 것이다. 이를 보고 뤼셔는 다음과 같이 말했다.

빨간색을 보고 위협적인 힘을 느꼈다면 동시에 증오를 느끼게 될 것이다. 정확히 말한다면, 매혹적인 느낌과는 반대의 자극을 받는 것이다.

 뤼셔의 색 테스트는 다양한 분야에서 약 40년 전부터 실시됐다. 주로 실험 심리학, 포장디자인, 광고 등에 관련된 부문에서 이뤄졌다. 여기에서는 흥미로운 결과와 함께 새로운 정보도 나왔다.

 클라(H. Klar)에 의하면 빨강을 좋아했던 여자들이 임신 중 갑자기 반대로 바뀌는 경우가 종종 있다고 한다. 빨강 대신에 노랑, 파랑 그리고 초록을 선택하는 이들이 많았다. 클라는 그 이유를 출산 전 긴장을 해소하는 데 빨강이 방해를 하기 때문이라고 봤다. 반대로 부드러운 색깔들이 심리적 도움을 주는 데도 이유가 있다.

48
색의 탐구

시험을 앞두고 긴장을 하는 사람들은 거의 빨간색 계열을 꺼렸다. 대신 빨강의 보색 관계인 파랑을 선택했다. 보트피플로 유럽에 망명 온 베트남 사람들, 오랫동안 수용소에 갇혀 있거나 생명의 위협 속에 살아가는 포로들도 비슷한 반응을 보였다.

특이하게도 담배 애호가들은 빨강을 좋아한다. 뤼셔에 따르면 이들은 무기력한 정신상태를 벗어나려고 흡연을 한다. 빨간색을 선호하는 이유도 비슷한 맥락이다. 자극을 원해서다.

커피 애호가에게 커피 용기에 같은 커피를 넣고 실험한 적이 있다. 흥미롭게도 사람들은 파란 용기의 커피는 부드러운 맛, 갈색은 조금 진한 맛, 빨간 용기에 담긴 커피는 매우 진한 맛이라고 평가했다(파브르와 노벰버 (Favre, November)).

민감한 성격을 가진 사람들은 빨간 피를 보면 쉽게 충격을 받는다. 반면 낙천적인 사람들은 같은 것을 봐도 다소 미화된 해석을 한다. 그들에게서는 '장밋빛 사고'의 세계가 발견된다. 이러한 예들은 우리 주변에서 쉽게 찾아볼 수 있다. 사람들이 어떤 성격을 가지고 있느냐 혹은 심리적으로 어떻게 반응하느냐에 따라 빨강에 대한 인식은 크게 달라진다.

지금까지 나온 설명을 정리하면 다음과 같다.

빨강은 지구상의 여러 색 가운데 가장 활동적이고 매혹적인 이미지를 지녔다. 눈에 곧바로 뜨이는 색이며, 여러 색과 함께 배치해도 가장 두드러져 보인다. 쉽게 흥분하는 다혈질의 사람과 의지가 강한 이들에게는 비교적 긍정적인 느낌을 준다. 이때 빨강은 힘이 센 남성, 정복, 힘 그리고 통치를 상징한다.

괴테(Goethe)에 따르면 같은 빨강 계열이라도 어두운 자주색은 진지함과 품격, 애정, 매력의 느낌을 담고 있다. 파우릭(Pawlik)에 의하면 벽돌색으로 사용되는 빨간색은 작열하는 힘의 상징이

며, 주홍색은 힘은 약해 보이는 반면, 강한 폭력성을 의미한다.

파란 빛깔이 나는 빨강은 균형, 고정 그리고 제어의 이미지를 나타내는 색이다. 분홍과 보라는 감성적인 매력을 자랑한다. 약한 파스텔 계통의 장미색은 부드러운 색이며 갈색빛깔에 가까운 빨강은 조용한 분위기를 낸다. 이런 특성들은 여러 상황에 따른 색 반응과 함께 사람의 감성에서 나타나는 현상을 종합한 것이다.

물론 색을 감상하는 데 개인적인 취향이 존재하기는 하지만 우리 대다수는 반응이 정형화돼 있다. 내가 잘 아는 사람 중에 심리학, 특히 색채 심리학을 경시하는 이가 있다. 그는 『남자, 빨강을 보다』라는 제목의 영화를 감상하러 극장에 들어가기 전, 심드렁한 얼굴로 나에게 이렇게 말했다.

"내용이 지나치게 극단적일 게 뻔해. 사람을 홀리는 마술 같은 광고처럼 말이야."

하지만 영화 관람 후 생각이 바뀌었다. 주인공이 마음에 들었던지 훨씬 기분이 좋아진 모습이었다. 나는 이런 것이야말로 빨강이 그에게 미친 이미지 효과라고 생각한다.

빨강은 인간의 역사를 통틀어 승승장구했던 색이다. 인류가 원시 때부터 경험하였던 세 가지 즉 사랑, 불 그리고 피와 연관이 깊다. 그만큼 빨강은 누구나 인정할 만한 대표적인 색깔이라 볼 수 있다.

The **Blue**

파랑 The Blue

파랑을 제대로 해석하기 위해서는 여유로운 마음이 필요하다. 이 장은 편안한 마음으로 읽기 바란다.

과거 일들을 천천히 떠올려보자.

쫓기듯 생활하는 현재를 잊고 언젠가 자연과 함께 했던 시간 흔적을 찾아본다.

파릇파릇한 잔디에 누워 여름의 파란 하늘을 쳐다보는 나. 작고 하얀 솜털구름이 떠 있다. 그 배경이 되는 공간으로 시야를 넓히면 마치 끝없는 바다를 관망하는 것 같다. 그 안에서 움직이는 구름은 마치 꿈 속에 나오는 장면인 듯 아득하다. 이때 하늘은 마치 '라인하드 메이(Reinhard Mey)'의 '영혼 속에서 넓게 울려 퍼지는 것'이란 노래에 나오는 가사 같다.

'자유는 구름을 넘어 마음껏 흘러갈 수 있어야 하네.'

해변으로 휴가를 떠나도 비슷한 느낌을 갖는다. 바닷가의 바위나 물가에 앉아 있을 때 한없이 출렁이는 파도를 바라본 적이 있는가.

저 멀리 수평선이 보인다. 수평선 뒤로는 왠지 낯선 섬이나 대륙이 있을 것 같다. 물론 그곳에도 또다시 상상의 나래를 펼치게 할 또 다른 수평선이 있을 테지만.

우리와 마찬가지로 옛날 사람들도 수평선 너머에 있는 미지의 공간으로 나아가고 싶어 했을 것이다. 처음엔 해변 부근에서 고기를 잡다가 점점 더 깊은 바다로 향했을 것으로 생각한다. 큰 바다를 경험한 이들은 하늘을 바라보며 이젠 하늘에서 날고 싶다는 꿈

을 꾸게 된다.

파란색은 바로 이런 것이다. 조용하면서 끝이 없는 색. 이 색깔
은 우리 안에 숨겨진 갈망을 깨운다. 괴테는 자신의 색채학 교재
에 다음과 같은 글을 실었다.

파랑은 사람의 눈에 특별하게 비추어지며, 표현할 수 없는 무엇인
가를 만들어 낸다. 사람들은 눈앞에 좋아하는 어떤 물건이 사라지면
기꺼이 그 물건을 찾고야말겠다고 생각하게 된다. 파랑은 이때 느끼
는 감정과 비슷하다. 파랑은 다시 말해 어떤 일을 할 필요성을 느끼
게 한다. 여기엔 강요의 요소가 없다. 자발적인 속성을 띤다.

앞서 언급한 것들을 다시 생각해보자. 배가 떠나기 전 설레는 선원들의 기분이나 새로운 창공을 향해 나는 비행사의 기분을 실감나게 상상해본다. 비행기, 풍선기구, 증기선, 보트 등 인류의 발명품은 모두 자발적인 필요성에 의해 탄생됐다. 끝없는 바다, 광활한 하늘을 향해 나아가고 싶은 사람들의 욕망이 낳은 창조물이다.

파랑은 또한 엄청난 힘을 지닌 신적 존재로도 표현할 수 있다. 예외는 있겠지만 신들을 섬기는 종교라면 절대자는 하늘 혹은 높은 산* 등 푸른 이미지와 연관을 가진다. 이때 하늘과 땅은 몸과 영혼이 존재할 수 있는 공간이다. 그 중에서도 영혼은 파랑의 공간에 어울린다.

올림푸스산, 히말라야산, 아라랏산, 후지산 등이 있다.

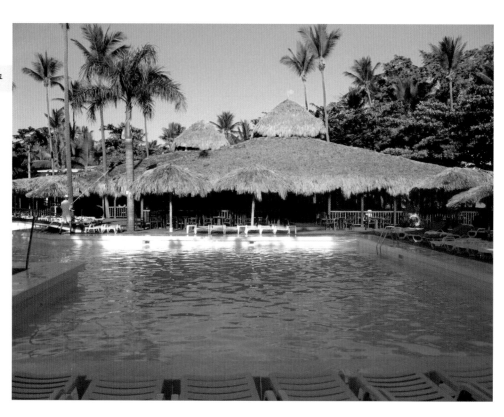

원시부터의 경험이 쌓이면서 인류는 특별한 이론을 만들어냈다. 유기적인 세계관이다. 세상에 일어나는 어떤 현상이라도 중요하지 않은 것은 없으며 연쇄적인 반응을 일으킨다는 생각이다. 모든 존재들이 서로 연관돼 있기에 벌어지는 일이다. 오늘날 이런 식의 생각을 '유기적인 사고'라고 표현한다. 고대 사회에는 일상적이었던 '신비에 가까운 추측'과 반대 개념이다. 유기적인 사고에는 객관적 지식이 중요한 위치를 차지한다.

사람과 연관된 순환과정도 여기에 속한다. 숨을 들이마시거나 내쉬는 움직임(팽창과 수축)과 같은 정보가 대표적이다. 이미 수천 년 전에 인도에 나타났다가 사라진 고대 글자 같은 것도 인류 지식에 있어 중요한 순환 과정이다.

인간 의식을 이해하기 위해서는 뇌의 기능과 함께 세상의 혁신적인 발전에 집중해 볼 필요가 있다.

뇌가 작동하는 방식을 살펴보면 대뇌 신피질(新皮質)에서 역할이 다른 부위, 즉 좌뇌와 우뇌가 중심 역할을 한다. 그 기능을 예로 들면 측두엽과 함께 오른쪽 절반(우뇌)의 뇌가 활동하는 동안 왼쪽 뇌(좌뇌)는 일일이 관찰하고 분석하며, 분류하는 과제를 맡는다.

현미경을 통해 뇌를 관찰하면 다음과 같은 사실을 알 수 있다.

우뇌의 중추 신경세포는 긴 형태를 띠면서 비교적 넓게 분포돼 있다. 또한 둥근 기계 같은 구조다. 반면, 좌뇌 구조에서의 신경세포는 짧으면서 서로 엉켜있는 모양새다. 마치 촘촘히 구멍이 나

색의 탐구

있는 그물 같다. 이런 좌뇌는 우뇌와 달리 언어 구사력과는 연관성이 적다. 그럼에도 불구하고 감성적인 색채를 언어 형태로 이해하는 역할을 한다. 인류의 오른쪽 뇌가 파괴된다면, 언어는 단순해질 것이다. 색을 구별하게 하는 언어가 사라지면서 자연스레 일어날 일이다.

우리의 오른쪽 뇌는 왼쪽에 비해 음악 등 예술 영역과 밀접하다. 예술성을 판단하는 능력을 좌우하면서 섹스와도 관련이 있다. 그림을 볼 때도 우뇌는 활발히 활동한다. 몸이 아플 때 좌뇌보다 빨리 반응하는 특성도 가지고 있다. (퍼거슨, Ferguson)

마샬 맥루안(Marshall McLuhan)은 좌뇌와 우뇌 기능을 체계적으로 분류했다. 그는 우리의 오른쪽 뇌는 정보를 '판단' 하고, 왼쪽 뇌는 정보를 '적용' 한다고 말한다.

구체적으로 살펴보자.

좌뇌는 주로 과거에 일어났던 일을 떠올릴 때 활성화된다. 이전에 겪었던 경험과 지금의 상황을 순간적으로 비교하는 기능을 한다. 이를 체계적으로 정리하는 것도 좌뇌 몫이다. 반면 우뇌는 새로운 정보를 주로 처리한다. 왼쪽 뇌가 순간적으로 작용하는 데 비해 오른쪽 뇌는 전체적인 맥락을 살펴보는 역할을 한다. 또한 무엇인가를 보고 시각적으로 추론하는 기능도 있다. 스케치를 단순히 선들이 모여 있는 집합이 아닌 의미 있는 형태로 인식할 수 있는 건 우뇌 때문이다.

우뇌는 추상적인 심리학 요소를 눈에 보이는 것으로 표현할 수 있게도 만든다. 불분명한 '형태' 를 완성된 모습으로 표현할 수 있는 것도 우뇌 덕이다. 우뇌는 입체적으로 환경을 파악한다.

우리가 흔히 마음이나 영혼으로 표현하는 것도 뇌 기능으로 설명 가능하다. '마음과 영혼' 은 다른 말로 '느낌과 이해' 다. 우뇌는 느낌, 좌뇌는 이해를 맡고 있다.

그 중에서도 우뇌는 뇌의 심장으로서 우리의 감정과 관련이 있다. 이를 이해했다면 다음과 같은 생각도 가능하다. '우뇌의 감정이 좌뇌를 통해 나에게 말을 건낸다.' 좌뇌와 우뇌는 이렇게 연관이 돼 있다.

뇌의 기능에 대해 장황하게 설명했다. 그런데 이게 이 글의 주제인 파랑과 어떤 연관이 있을까? 시간순으로 뇌에 얽힌 역사를 살펴보자.

1. 원시시대를 살던 사람들은 오늘날 우리보다 지각력이 높았던 것으로 보인다. 그들은 우리보다 더 풍부한 감성 아래 생각하며 물건을 발명했다.

2. 왼쪽의 '분석적인' 뇌는 급격히 진화했다. 동시에 뇌 구조는 복잡해졌다. '감성적인 인간' 은 물불을 안 가리는 정열적인 사람이라고 할 수 있다. 좌뇌가 발달한 우리는 영적인 것에 대한 관심보다는 실생활과 밀접한 신기술에 흥미를 보인다. 인간 세계는 이렇게 '논리적 발전' 에 더 관심을 둔다.

3. 한쪽 뇌에 쏠린 진화는 불안정한 심리를 낳았다. '문명 속의 불편' 을 호소하는 사람이 늘어난 것이다. 이들은 '자연으로 귀향하려는 움직임' 에 앞장선다. 자연에 향수나 동경심을 보내면서 전반적으로 종교에 대한 관심을 높였다. 사이비종교에 대한 인기도 대단해졌다.

4. 조용함, 포괄성 혹은 절대 존재에의 소속감을 추구하는 향수는 강한 파란색 톤을 띤다. 파랑은 사람의 기분과 관련이 깊은 색이다.

5. 파랑에 대한 심리학 실험과 사람들 사이에 떠도는 수많은 이야기를 살펴보면 이러한 생각(파랑이 기분을 좌우하는 색상이라는 것)이 사실로 드러난다.

　본론으로 들어가기 전에 원시시대 상황을 한번 상상해보자.

　선사시대에 존재했던 많은 지역이 모계사회였다. 지금까지 발견된 여러 유물이나 정황에서 알 수 있는 사실이다. 영혼을 상징하는 동시에 모든 것을 보호하는 힘을 상징하는 하늘의 색으로 통하는 '파랑'은 가부장적인 문화가 시작한 극동지역에서부터 유행했다. 극동지역에서는 복을 주는 영혼이 들어올 수 있는 통로, 즉 문과 창문에 파란색을 칠했다. 비슷한 이유로 젖먹이에게 파란색 천을 둘러주기도 했다.

　이런 가부장적인 사회에서는 남성의 권력이 존중받았다. 오랜 세월이 지나서야 서양의 풍습을 받아들이며 그 경향은 수그러들었다.

기독교가 유행한 서구 사회에선 파랑이 여성적이면서도 종교적인 색깔로 통했다. 그래서 예수의 어머니인 마리아 옷에 쓰인 색이 파랑이다. 이러한 파랑의 이미지엔 조용함과 자기 확신, 믿음과 전통이란 의미가 담겨 있다. 불의 색인 빨강의 다급함, 시끄러움 그리고 폭력의 이미지에 정반대되는 느낌이다.

하늘을 닮은 파랑은 또한 물의 이미지다. 계곡을 흘러 바다를 채우고 수증기가 돼 파란 하늘로 올라간다. 이후 다시 비가 돼 다시 땅에 내리는 순환을 계속한다. 그래서 일본의 하이쿠*를 살펴보면 다음과 같은 말이 나온다.

하이쿠(Haiku) : 일본 고유의 단편시

'바닷속에 비치는 하늘의 파랑은 영원한 파랑이다.'

지금까지 논의를 종합하면 파랑은 모든 문화를 통틀어 영혼, 하늘, 신을 의미한다. 이번엔 구체적으로 구약성경에서 파랑의 흔적을 찾아본다.

이스라엘 백성들은 성전에 사용하는 성물(聖物)을 파랑 천으로 싼 채 광야를 돌아다녔다. 신부나 사제들도 파란 예복을 입었다고 한다. 파랑의 일종인 인디고 파랑은 성부, 성자, 성령의 삼위일체를 의미한다. 최후의 심판 그림에 인디고 파랑을 사용한 이유다. 푸른빛이 도는 보라색은 신비한 우주, 비밀스러움 그리고 그리스도로 인한 해결을 상징한다. 인간의 영생도 파랑 이미지로 나타낼 수 있다. 동방정교에서는 바다 빛깔과 하늘색으로 터키 파랑을 사용하는데 이 역시 신에게 전달받는 생명력을 의미한다.

고대 이집트 문명에서도 파랑은 중요하다. 어두운 파랑은 생명과 직결되는 나일강의 신을 상징한다. 당시 이야기에 따르면 물이 많은 폭포 지역에는 '나일강 젖샘의 보호자'라 불리는 크눔신이 있었다고 전해진다. 이러한 지역은 땅이 비옥해 해마다 농작물이 풍년을 이뤘다. 신을 상징하는 파랑은 옛 이탈리아 대륙에서도 발견된다. 초록빛 파랑으로 꾸며진 파엔차 도기와 다양한 장신구가 그렇다.

이러한 것들이 유행할 당시 코발트색이나 유리잔의 파란 빛깔은 마법적 요소를 갖고 있었다. 즉, 파랑은 기적을 일으키고 병을 치유하는 효력이 있다고 믿어졌다. 비슷한 이유에서 이집트의 파라오는 축제 때 하늘의 신으로부터 직접 계시받은 내용을 알리는 자리에 파란색 투구를 썼다고 전해진다.

서양 문화권에서만 그랬던 게 아니다. 중국에서 파랑은 하늘의 권위와 영원한 생명을 뜻해 왔다. 인도에서도 파란색 머리를 한 갖가지 신들이 신비감을 자아낸다. 피부에 파란색을 칠한 신이나 코끼리도 최고의 신성을 표현한다. 인도 신화를 보면 파랑은 세상

의 근원으로서 '심장'을 상징하고 있다. 파란빛은 세상이 처음 창조될 때 나타났다고 여겨진다. 정신분석학자인 빌헬름 라이히(Wilhelm Reich)는 사람들이 파란빛에서 자유와 생명력을 느낀다고 언급한 바 있다.

파랑은 일찍이 전성기를 구가했던 문화에 반드시 등장했다. 그러나 원시적인 생활 습관을 가진 부족의 종교에도 발견된다. 특히 아프리카나 인디안 부족에서 그렇다.

파란색 염료는 사실 자연에서 발견하기 힘들다. 이집트에서는 파란색 돌을 원석으로 이를 잘게 으깨고 갈아서 염료를 구했다. 이 돌은 '청동광', '청금석' 등의 이름으로 불렸다. 여기서 나오는 색조는 쉽게 변질되는 게 보통이었다. 하지만 인도나 아프가니스탄 북동부 힌두쿠시에 매장된 청금석은 아름다우면서도 잘 변하지 않았다.

이런 이유로 이 지역 청금석은 가히 보석 값어치를 했다. 지금도 이 광석이 사용된 골동품은 아주 비싸게 거래된다.

크레타, 그리스 그리고 로마 사람들은 빛이 나는 청금서(lapislazuli)*을 아주 좋아했다. 또한 이를 잘게 부수고 가루를 내 색채 염료로 사용했다. 이러한 염료는 중세 시절까지 프레스코화나 벽화를 그릴 때 활용됐다. 청금석에서 나오는 파란색은 군청(울트라 마린)보다 고급으로 통했다. 울트라 마린색은 1834년에 처음 등장했다. 파랑과 마찬가지로 귀한 청금석 성분으로 만들어졌지만 값은 쌌다.

지금도 이태리 축구 대표 유니폼이 파랑인데 우리는 이들을 아주리 군단이라고 부른다. azzurri는 '파랑'이라는 뜻이다.

고대로부터 전해 오는 파란색에는 '인디고'란 것도 있다. 인도에서 자라는 '인도고페라 틴크토리아'라는 식물에서 추출한 색으로 염료는 복잡한 과정을 통해 구해진다. 유럽인들은 영국이 인도를 식민지로 삼을 때 거의 처음 이 색을 접했다. 하지만 곧바로 유행하지는 않았다. 청바지가 유행한 후에야 인디고 색상이 염료로

쓰이면서 각광을 받았다(인디고색 청바지는 오랜 기간 시장을 잠식했으며 오늘날에도 인공으로 만들어낸 염료로 애용되고 있다).

청바지 색상은 옷 색깔 범주를 넘어서는 의미가 있다. 성별, 세대차, 인종 차이 등의 벽을 허무는 역할을 청바지가 해냈기 때문이다.

여기까지 염료로서 파랑의 역사를 살펴봤다. 이젠 상징어로서 파랑을 살펴볼 필요가 있다.

우선 파랑은 '종교적인' 색이다. 한없는 사랑을 갈구하는 감정을 나타낸다. 자궁 속 최초 생명체에 주어지는 조건 없는 사랑에

64
색의 탐구

대한 영원한 그리움을 의미한다. 빨강이 흥분, 매혹같이 떠들썩한 느낌을 준다면 파랑은 정반대다. 고독의 세계에서 느끼는 내면의 조용함을 나타낸다. 무한한 아름다움을 느끼게 하는 자연을 바라보면 파랑이 '낭만을 상징하는 색'이란 사실이 별로 놀랄 만한 일은 아니다.

노발리스(Novalis)는 자신의 소설인 『하인리히 폰 오프터딩엔-푸른 꽃(1802년)』에서 시, 종교 그리고 철학은 '푸른 꽃(파란 꽃)'의 상징이라고 했다. 이 '낭만의 푸른 꽃'은 시대를 떠나 항상 상징적으로 존재한다.

이 책에서 주인공 하인리히는 꿈에서 푸른 꽃을 본다. 그가 푸른 꽃에 다가서자 꽃이 갑자기 상냥한 표정의 사람 얼굴로 변한다. 주인공은 그 얼굴을 현실 속 마틸데란 여성에서 찾는다. 하지만 어느 날 꿈에서 그녀는 푸른 강물에 휩싸인다. 이 꿈은 또다시 현실이 된다. 마틸데가 죽는 것이다. 이 죽음은 주인공을 시인으로 만든다. 이렇게 볼 때 책의 '푸른 꽃'은 시, 사랑 또는 신과 인간, 자연의 조화를 상징한다. 이는 낭만파인 주인공에게 '무한한 동경'의 대상이다.

그는 푸른 꽃의 황홀함에 취해 반짝이는 냇물을 따라 유유히 헤엄쳤다. 물은 못에서 바위 속으로 흘러들고 있었다. 갑자기 달콤한 잠이 몰려왔다. 말로 표현하기 힘든 아름다운 꿈을 꿨다. 따사로운 빛이 그를 잠에서 깨웠다. 그는 샘물가의 부드러운 잔디밭에 누워 있었다. 샘물은 하늘로 솟아 공중에서 사라지는 모양새였다. 여기에서 좀 떨어진 장소엔 색색의 광맥을 품은 암청색 바위들이 우뚝 솟아 있었다. 바위를 감싼 햇살은 평소보다 밝고 부드러웠다. 새파란 하늘엔 구름 한 점 없었다.

이때 그의 마음을 앗아간 게 있었다. 우물가에 서 있던 키가 큰 푸른 꽃이었다. 이 꽃이 가진 넓은 잎사귀는 그를 툭툭 건드리고 있었

다. 이 푸른 꽃 주위에는 사실 온갖 꽃이 피어 있었다. 달콤한 향기도 주위에 진동했다.

그럼에도 그의 눈에 들어온 건 오직 푸른 꽃이었다. 그는 사랑스러운 눈길로 한참동안이나 이 꽃을 응시했다. 마침내 꽃을 향해 다가갔다. 그러자 푸른 꽃은 갑자기 다른 모습으로 변하기 시작했다. 빛나는 잎사귀가 솟아오르는 줄기에 바짝 매달렸다. 그 위의 푸른 꽃은 점점 그를 향해 고개를 숙였다. 꽃잎들도 푸른색의 넓은 옷깃 모양으로 변했다.

이때 어여쁜 얼굴이 그의 머릿속에 하늘거렸다. 신비스럽게 변해가는 꽃에 그는 점점 황홀해했다. 어느 순간 그는 부모님의 방에 누워 있었다. 아침 햇살이 방 안을 황금빛으로 물들이고 있었다.

<div align="right">(노발리스(Novalis)의 『푸른 꽃』 중에서)</div>

여기서 '푸른 꽃'은 실제 존재하는 꽃이 아니다. 언어로 단정하기 어려운 상징물이다. 완전한 사랑, 꿈의 성취 등을 나타낸다. 또 다른 의미도 있다. 소설에서 주인공 하인리히가 꿈을 꿀 때 그의 아버지는 "너는 놀라운 세상을 보았다."라고 말을 한다. 이를 미뤄볼 때 푸른 꽃은 신의 계시로서 하늘과 영혼의 세계로 향하는 길이란 뜻도 가능하다.

이 소설은 근본적으로 상징물을 자주 등장시키는 낭만주의 계열에 속한다.

횔덜린(Hoederlin)과 노발리스(Novalis). 그림형제(Grimm), 한스 크리스티안 안데르센(Hans Christian Andersen), 푸시킨(Puschkin), 루소(Rousseau), 토마스 만(Thomas Mann), 빅토르 위고(Victor Hugo), 에드거 앨런 포(Edgar Allan Poe)와 같은 작가들이 '푸른 꽃' 같은 상징 언어를 애용했다. 바그너(Wagner), 투너(Tuner), 철학자인 셸링(Schelling), 피히테(Fichte), 쇼펜하우어(Schopenhauer), 니체(Nietzsche) 그리고 '체조의 아버지'

얀(Jahn)도 마찬가지 특성을 보였다.

노발리스는 자신이 가진 세계관을 시를 통해 이렇게 표현했다.

모든 생명의 열쇠가 숫자나 모양에 있지 않다면
노래와 입맞춤을 깊이 있는 지식으로부터 배우는 게 아니라면
자유로운 삶이 있는 세상
그 곳으로 돌아가렵니다.

빛과 그림자가 예전처럼 뚜렷해진다면
동화와 시 속에서 사람들은 진실한 세상 이야기를 알게 되겠지요.
그때가 되면 비밀스런 말 앞에 뒤바뀐 존재는
미련 없이 공중으로 사라질 것입니다.

사람들은 현실세계가 왜곡돼 있다고 생각한다. 합리성과 밀접한 좌뇌에 한계가 있다고 믿는 것이다. 그래서 우뇌에 희망을 가진다. 완전성을 추구하는 우뇌는 우리 감정을 풍부하게 해준다. '외부로부터의 왜곡'이 심해질수록 영혼으로 이해 가능한 세계에 대한 향수가 생긴다.

'푸른 꽃' 같은 이상을 추구하게 되는 것이다.

나사렛이나 라파엘로를 추종하는 화풍, 가까이는 자연주의 계열의 유겐트양식(art nouveau)에서 이러한 점이 보인다. 이들에겐 목적으로 삼는 단순한 미학적 대상이 없었다. 자음과 모음으로 표현되는 상징 언어를 초월해 작품을 구상했다. 세상을 보다 깊고 새롭게 해석한 것이다.

이러한 점은 히피 운동에서도 찾아볼 수 있다. 오늘날 합리성을 바탕으로 한 기술과 감성의 지식은 서로 대치하고 있다. 여기에서 생긴 불협화음은 오늘날 시민운동에서도 중요한 이슈가 된다.

재미있는 사실은 이러한 움직임에 있어 파랑이 보통 '여성'의 색으로 해석된다는 것이다. 많은 여성들이 남성을 상징하는 빨강에 대치하는 의미로 파랑을 선호한다. 우리 모두는 사실 여성성과 남성성 모두를 가지고 있다. 이런 논리가 가슴에 다가올지 모르겠지만 엄연한 진리다. 이에 대한 자세한 이야기는 보라색을 설명하는 부분에서 할 것이다('보라' 장 참조).

좀 더 깊은 논의를 위해 파랑에 대한 몇 가지 글을 살펴보자.

> 고요함은 마치 잔잔한 바다가 주는 아름다움과 같다.
>
> (셸링, Schelling)

파란색은 그 색조가 짙어질수록 개성을 보인다. 파란색이 깊어질수록 인간은 영원의 공간으로 끌려간다. 우린 그 안에서 맑고 순수한 감정을 만날 수 있다. 마침내 무아의 상태를 경험한다. 파랑은 하늘의 빛깔이다. 그 색조가 변하더라도 조용함을 나타내는 기능은 변하지 않는다. 파란색 톤이 진해져 검정에 가까워진다면 우울한 느낌까지 자아낼 수 있다. 이땐 깊이를 알 수 없이 심각해진다. 이런 방식으로 파랑은 심오한 움직임과 변화를 표현할 수 있다(칸딘스키(Kandinsky)-그는 폴 클레(Paul Klee), 아우구스트 마케(August Macke), 프란츠 마르크(Franz Marc) 등과 함께 '청기사'로 불리는 예술 단체를 결성한 바 있다).

노랑이 빛을 내뿜는 것처럼 파랑도 그렇다. (슈타이너, Steiner)

나는 자주 하늘을 우러러본다. 그러면 거룩한 바다로 빨려 들어가는 기분이 든다. 삶 속에서 고독감을 해결해주는 존재는 내 영혼에 존재하는 푸른빛 파랑이다.

영적으로 궁핍한 삶은 순수한 자연 상태로 돌아가는 일에 신성한 의미를 둔다. 이는 모든 인간의 운명이기도 하다. 신성한 삶이란 이

성과 감정이 최고조에 이른 상태를 말한다. 마음이 고요해지는 공간이 여기다. (횔덜린)

파랑을 좀 더 깊이 이해하기 위해 다음에 나오는 괴테의 시를 살펴보자.

모든 봉우리 위에
고요함이 깃들어 있고,
모든 나무 꼭대기에도
입김 한 점 느낄 수 없으며,
새들은 숲속에서 침묵하니.
기다릴지어다.
당신도 곧 고요해지리니.

우리는 일상에서 파랑과 관련된 말을 많이 쓴다. 독일에서도 '파랗게 되다'란 말을 자주 쓰는데 빈둥거린다는 것을 의미한다. 편안하고 자유롭게 즐긴다는 뜻이다. 이 표현은 중세 염색 공장에서 유래했다.

일요일에 다른 색이었던 염색통 색은 휴일이었던 월요일 24시간 동안 공기에 의해 산화됐다. 그래서 나온 말이 '파란 월요일'이다.

파랑은 '억지로 주입시키다'란 말과 관계가 있다. 공장 등지에서 물체를 '마구 때린다'는 말과도 연관이 깊다. 특이하게도 고어를 보면 '억지로 주입시키다'란 말은 또 '시간을 헛되이 보내다', '무단 결근을 하다'와 연결이 된다.

작가에게 오후 시간은 '파란 시간'이다. 파란 시간은 낮의 휴식을 상징한다. 이 시간에서 파랑으로의 여행은 목적이 없다. 일정도 존재하지 않는다. 그래서 '파랑 속으로 들어간다'란 표현은 마음대로 떠돌아다닌다는 뜻이다.

파랑을 주요 소재로 삼은 말은 또 있다.

'파란 안개 속에서의 대화'는 결론 없는 토의를 뜻한다. 누군가가 '파란 안개'를 경험한다면, 재미있는 이야기를 탄생시킬 것이다. 판타지 소설처럼 말이다. 여기에선 기대하지 않았던 '파란 기적'도 가능하다.

일반적으로 파랑은 기적, 동화, 수수께끼, 꿈, 명상의 색이다.

정신분석학자인 프로이드와 융도 꿈은 항상 파란 이미지로 나타난다고 말한다. 이런 특성은 색다르게 쓰이기도 한다. '파래져 있다'는 말이 가진 의미는 술에 취해 비틀거리고 있는 상태다.

다른 얘기를 해보자.

독일 문화에서 파랑 옷을 즐겨 입는 풍습은 널리 퍼져 있다. 그 최초 기록은 중세시대까지 거슬러 올라간다.

당시 파랑은 신뢰할 수 있는 불변성을 뜻했다. 이때 중요한 심상은 '신뢰'다. 파랑의 절대적 상징이 바로 이것이다. 그래서 어느 여인이 배우자를 속이는 장면을 봤을 때 이웃들은 "그녀가 파란 옷을 걸쳤다."고 귀띔한다. 이 말 뜻은 '그녀가 최소한의 신뢰를 보이지 않았다.'는 것이다.

파랑은 빨강과 마찬가지로 신뢰를 상징한다. 물망초를 보면 내릴 수 있는 판단이기도 하다. 우리는 구전되는 이야기에서 꽃의 이중성을 발견한다. 남성성을 띤 수레국화는 수시로 색이 변한다. 이는 여성의 지조를 상징하는 파란 꽃과 달리 '신뢰할 수 없는 사랑'을 나타낸다.

색의 탐구

파란색 계열인 코발트색은 '황제의 파랑'으로 불린다. 통치자가 즐겨 걸치는 외투에 쓰인 색이다. 이런 황제에 대한 신뢰는 그래서 '파란 피'로 형상화된다. 의미는 더욱 확장돼 파랑은 귀족의 상징이 됐다. 이들의 창백한 피부는 '(파란) 하늘의 후예'임을 나타낸다.

차가운 '이성'을 대변하기도 하는 파랑은 음주 반대론자들의 '청십자' 마크에서 드러난다. 비슷한 이유에서 학교에서 위험이나 재난을 알릴 때 '파란 편지지'를 사용한다(독일 프로이센 주의 사무실에서도 공식적인 편지 봉투색은 푸른색이다). 이성어린 판단을 요구하는 의미가 담겨 있다.

파랑은 감정을 표현하는 데도 사용된다.

영어엔 'I'm blue(난 우울하다).'란 표현이 있다. 여기에서 목격되는 파랑의 느낌은 그리움, 염세(厭世), 우울 그리고 슬픔이다. 여기에서 블루스 음악이란 장르가 탄생됐다.

'파랑 스타킹'이라는 말에도 파랑의 특별한 기능이 보인다. 이 스타킹은 17세기 경찰관과 정보원에서 유래됐다. 후에 '교양 있는 여자'의 별칭으로 불리게 된 물건이다. 이 용어는 예전에 흔하게 쓰인 말은 아니었다. 주로 대학가에서 사용했으며 여성 문예가의 별칭으로 활용되기도 했다.

믿음직하고 듬직한 사람에게도 파란색 심상을 입힐 수 있다. 작업복이 상할 정도로 성실하게 책임감 있게 일하는 이들을 우린

'푸른 사람'이라고 한다. 여기에도 신뢰를 뜻하는 파랑이 반영됐다. 우리가 흔히 입는 청바지에도 비슷한 이미지가 숨겨져 있다.

사람들은 '파란 눈'이란 단어를 순진하거나 온순한 사람 혹은 세상 물정에 어두운 사람을 지칭할 때 쓴다. 여기에 보이는 파랑의 이미지는 전 세계에 보편적이다.

문명의 혜택을 크게 누리지 못하는 민족일수록 푸른색 옷을 즐겨 입는다. 이들은 이웃과 평화를 사랑하는 심성을 갖고 있다. 여기에서 파랑이 지닌 평화로운 느낌이 파생된다.

우리는 평화의 상징으로 파란색 배경에 성경에 나오는 흰색 비둘기를 그린다. 여기에 나오는 파랑에는 위험한 상황을 피하고자 하는 인간의 마음이 반영돼 있다. 이는 교통 표시판에도 활용된다.

파랑이 우리에게 미치는 심리 작용에 대해서는 뇌 구조를 설명하면서 언급을 했다. 파랑은 우리에게 마음을 진정시키는 효과를 보인다.

누차 언급했지만 파랑은 '조용함'이란 느낌을 준다. 이는 다른 표현으로 '만족'이라고 할 수 있다.

이런 의미에서 뤼셔는 다음과 같이 말을 했다.

어두운 파랑은 흥분 없는 고요함을 나타낸다. 누군가 이와 같은 상황에 놓인다면 자연스레 조화, 화합, 안전함의 느낌을 느낄 것이다. 파랑은 주변과 조화롭게 공존한다. 그 과정에 파랑은 모든 감성들에 일일이 대응한다.

어떤 요소가 파랑과 공존한다는 사실은 의외의 문제를 야기할 수도 있다.

파랑이 선사하는 특별대우에 기대는 상황이 생긴다. 혹은 함께 어울리는 일을 포기하거나 거부해 슬픈 고립이 나타나기도 한다. (뤼셔)

그의 말은 다르게 표현할 수 있다. 누군가 파랑을 사용하기 꺼려한다면 편안하고 조용한 상태를 멀리한다는 의미다. 정신을 놓고 있다간 중요한 사항을 놓칠 수 있다는 불안감으로 쉴 수가 없다. 이러한 상태에 빠진 사람은 빨강의 활기 속으로 기꺼이 빠져든다. 자극적인 연기를 삼키기 위해 독한 담배를 피우는 것처럼 말이다. 파란색을 선호하지 않는 사람들이 느끼는 파랑의 어두운 인상은 다음과 같다.

'무기력, 차가움, 지루함'

그들은 파랑을 병든 이미지로 떠올린다. 또한 쓰라렸던 경험을 떠올리게 한다. 그래서 불만족으로 인한 스트레스를 스스로 자극한다. 뤼셔는 그래서 스트레스를 받을 때 심장이 뛰는 사람은 빨강을 뚜렷이 선호한다고 밝혔다. 대표적으로 에거르트란 학자는 "나는 지금 조용히 있을 수 없다."는 말을 남겼는데, 전형적인 경우다.

파랑을 싫어하는 사람들은 만족감을 끊임없이 그리워하게 된다. 의미 없는 생활방식으로 인한 허탈감을 피하기 위해 소음이나 긴장감, 흥분과 자극을 동경하는 모습이 보인다. (뤼셔)

스위스의 색채심리학자 파브르(Favre)와 노벰버(November)는 파랑에 대해서 다음과 같은 결론을 내렸다.

파랑은 심오한 여성의 색이다. 조용하고 편안한 분위기를 만든다. 특히 어른들이 선호하는 이 색은 성숙한 느낌을 준다. 파랑은 영혼과 연관돼 있다. 빨강처럼 무엇인가를 낭비하거나 허비하지 않으며 사랑스러운 느낌으로 포용하기 좋아한다. 때론 즉흥적으로 보이더라도 거칠지 않다. 심오한 느낌을 지닌 파랑은 품위가 있으면서도 멋진 축제와 같다. 이 축제는 진지하면서도 합리적으로 기획됐다. 파랑이 어두워지면 질수록 우리는 영원 속으로 더욱 깊게 매혹된다.

밝은 톤의 파랑은 눈에 잘 띄지 않는다. 오히려 그래서 꿈 속 분위기를 연출한다. 특히 하얀색과 조화를 이루면 신선해 보이는 효

과를 만든다. 위생 상태가 깨끗하다는 느낌을 준다. 파랑이 주는 신선함은 여름에 보는 산중 호수를 연상하게 한다.

터키색은 커다란 힘을 의미한다. 불의 표상이기도 하다. 그것은 뜨겁지 않다. 마음속의 차가운 불을 의미한다.

파란색 계열이 주는 즉흥적인 연상을 한데 정리하면 파랑의 의미는 다음과 같이 정리된다.

'수동적, 조용함, 멀리 떨어짐, 후퇴, 차가움, 젖음, 미끄러움, 깨끗함, 냄새 없음, 낮은 목소리, 하늘, 바다, 그리움, 타향, 꿈, 우울함, 숙고'

터키색은 파랑 계열에서도 특별하다. 가장 차가운 느낌이다. 어름처럼 차가움, 미끄러움, 물기 있는, 산의 물, 신비스러운 빛, 전자 섬광, 냉정한, 변덕스러운, 창백함, 청결함 등의 단어와 연관이 있다. 심리학적으로는 '차가움'과 '청결함'을 나타낸다.

터키색의 특징을 잘 드러내는 존재는 상류층 여인이다. 푸른빛 터키색 복장과 장신구를 한 그녀는 접근하기 힘들어 차가운 느낌을 준다. 과격한 뉴웨이브 문화에서도 발견되는 이미지다.

뤼셔의 이론을 활용해 지금까지의 논의를 정리해보자.

파랑은 '고요하고 잔잔한 물', '민감하지 않은 성질', '여성적이면서 수평적인 관계', '글씨체에서의 꽃 장식' 등과 상징적으로 일치한다. 미각 면에선 달콤한 맛이 난다(대부분의 설탕 봉투엔 파란색 잉크가 인쇄된다). 부드러운 피부 느낌도 가진다.

초록색과는 뚜렷이 구분되는 특성이 있지만 그렇지 않은 면도 있다('초록' 장 참조). 파랑에 다른 색이 섞이면 또 다른 특색이 나온다. 일례로 보라색은 파랑이 가진 특성을 50% 정도 갖고 있다. 나머지는 빨강의 속성이다. 파랑과 빨강이 섞이면 이렇게 예상외의 색을 만들 수 있다('보라' 장 참조).

마지막으로 생각해볼 게 있다.

파랑이 가진 원의 속성이 그것이다. 이텐(Itten)*은 왜 파랑과 원이 비슷한 속성을 지니는지에 대한 글을 썼다.

평면 위의 점이 같은 간격으로 다른 점에 연속해 움직이면서 원이 생긴다. 편안하고 영속적인 운동이다. 반면에 (빨강의 이미지를 지닌) 사각형은 딱딱하고 긴장된 운동으로 탄생된다.

색의 탐구

이텐(Itten) : 스위스의 화가. 색채에 대한 이론 교사였던 그는 색상을 조화시키는 방법을 주로 연구했다.

원은 일치되어 함께 움직이는 영혼을 상징한다. 고대 중국에서는 궁궐은 속세의 권위를 상징하는 사각형 모양으로, 영혼이 활동하는 사원은 파란 원 형태로 지었다. 태양력을 이용한 점성술에는 중간에 점이 있는 원판이 활용됐다. 원의 형태는 타원, 물결, 포물선 등에 여러 가지로 응용될 수 있었다.

어두운 파랑이 주는 일치감, 조화, 조용함은 원이 가진 형태와 일치한다. (뤼셔)

우리는 종종 물방울뿐만 아니라 지구 전체 모습을 파란 점으로 표현한다. 그렇게 하는 이유는 분명히 존재한다. 유감스럽게도 사실과는 거리가 있지만 말이다.

어떤 우주비행사는 다음과 같이 말했다.

우리의 '파란' 행성은 환경 파괴로 인한 공해로 회색빛으로 변해가고 있다. 이젠 파랑의 '물병자리* 시대'를 시작해야 한다. 환경을 마구 파괴하는 광기부터 막아보자. 또한 자연 환경을 예전처럼 회복시켜야 한다.

물병자리 : 겨울 밤 하늘 높은 곳에서 남쪽 물고기 자리에 물을 붓고 있는 모습으로 나타나는 별자리. 본문에선 '푸른 꽃'과 같은 이상향을 뜻한다.

영혼을 상징하는 동시에 모든 것을 보호하는 힘을 상징하는 파랑은
가부장적인 문화가 시작된 극동지역에서부터 유행했다.
극동지역에서는 복을 주는 영혼이 들어올 수 있는 통로,
즉 문과 창문에 파란색을 칠했다.

색의 탐구

The **Yellow**

노랑 The Yellow

빛나는 태양과 비교할 수 있는 것이 과연 존재할까? 노랑은 가장 밝고 빛나는 색에 속한다. 어린이들은 태양을 그릴 때 대부분 노랑 크레용을 꺼내든다. 하지만 어른이 보는 태양은 다르다. 노란색과 큰 연관이 없어 보이고 단지 눈부신 빛일 뿐이다. 수평선이나 지평선 아래 태양이 질 때야 불타는 것 같은 주황 빛깔을 보여준다.

노랑은 태양이 아니다. 그러나 우리가 태양에 대해 얘기할 땐 노랑을 종종 떠올린다. '따뜻함'을 연상시키기 때문이다.

사실 빛은 하얀색이다. 하얀색은 차가움을 느끼게 한다. 그러나 모든 것들은 밝고 뚜렷하게 비춰주는 태양을 보면 마음이 포근해진다. 여기엔 따뜻한 느낌의 노란 광택이 어울릴 수밖에 없다.

괴테는 이런 이유에서 울적한 겨울 풍경을 바라볼 때 마음에 위안을 주는 노랑 유리를 활용했다.

그의 색채학 이론은 노랑에 대해 이렇게 말한다.

경험에 따르면 노랑은 절대적으로 따뜻하고 포근한 인상을 지녔다. 이런 노랑을 바라보면 눈이 즐거워지면서 가슴은 넓어진다. 기분도 좋아져 따스함이 직접 우리를 비춘다.

태양계에서 가장 큰 천체인 태양은 일찍이 인간의 관심을 끌었다. 대부분의 종교에서도 발견되는 사실이다. 많은 종교에서 태양을 생명을 주는 신으로 묘사한다(오늘날 우리에게도 태양의 날, 즉 일(日)요일은 일주일 중 특별한 날로 여겨진다. 태양 혹은 일광욕으로 상징되는 휴가는 많은 사람들에게 일 년 가운데 가장 중요

한 시기다).

고대에 높은 수준의 문화를 자랑했던 나라들(이집트, 페루 등)만 봐도 태양*을 신적 존재로 숭배했다. 강력한 힘을 지닌 이 신은 따뜻한 빛을 생명체들에게 선사해 초목을 키우고 식량을 만들어내는 고마운 존재였다. 하지만 부정적인 면도 지녔다. 불을 나게 하고 병과 죽음을 퍼뜨리는 일에도 관여한다. 우주와 조화를 이루며 떠오르는 태양은 긍정의 의미를 가졌지만 갑작스레 일식 현상 같은 일이 일어나면 사람들은 공포에 떨었다. 그들은 이를 신의 노여움으로 여겼다.

북방계 민족들의 종교를 보면 남쪽의 따뜻한 태양을 느끼고자 하는 갈망이 엿보인다. 이들은 횃불 축제, 태양륜(太陽輪), 태양을

태양 : 대부분 남자다움의 상징으로도 쓰였다.

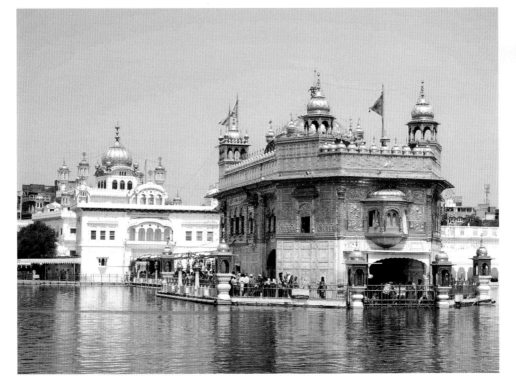

새겨 놓은 석기 등을 만들어 이를 표현했다.

잘 알려진 태양의 신에는 라(Ra, 이집트), 샤마흐와 네르갈 (Schamach/ Nergal, 바벨론), 헬리오스(Helios, 그리스), 솔(Sol, 로마), 아마테라스(Amaterasu, 일본) 그리고 마야와 잉카 (Maya/Inka)가 있다. 아폴로(Apollo, 후기 그리스), 오시리스 (Osiris, 이집트), 미트라(Mithras, 소아시아) 등의 신에서는 다른 민족에서 유래된 태양신을 숭배하는 문화도 보인다.

이렇게 수많은 신들은 비슷한 속성을 보인다. 태양을 상징하는 위대한 통치자로서의 특징이다. 이들 신들은 주로 금으로 만든 작은 배나 황금 마차를 타고 하늘로 올라간다. 그리고 동쪽(동양, 탄

생의 장소)에서 서쪽(서양, 죽음의 장소)으로 운행한다. 태양이 보이지 않을 땐 이 신들이 저승에 있다가 동쪽에서 다시 태어난다고 사람들은 믿었다.

여기에서 영원한 생명에 대한 사상이 나왔다. 이런 관념에 따르면 생명체는 탄생, 삶, 죽음, 내세 그리고 재탄생이라는 끊임없는 순환과정에 놓여 있다.

고대 이집트 왕국에서 태양에 대한 경외감은 대단했다. 기원전 1370년의 아크나톤 왕(아멘호테프 4세. 태양을 나타내는 '아톤 (Aton)'이라고 개명한 바 있다)의 시, '태양의 노래'를 살펴보자. 이 작품은 아마르나(Amarna) 지역에 잘 알려져 있으며 인류의 가장 오래된 시 중 하나다.

오 생명이 넘치는 아톤,
하늘의 모퉁이에서
떠오르는 당신은 참으로 아름답다오.
생명의 근원이시여!
당신이 동쪽 하늘에서 떠오를 때면,
당신의 아름다움은 온 땅에 가득하지요.
당신은 온 땅에서 가장 아름답고 위대하며
눈부시게 찬란합니다.
당신이 창조한 빛은
이 나라를 감싸 안고 있어요.
당신은 라(Ra) 신입니다.
당신은 당신의 사랑에 사로잡힌
사람들을 보호해 줍니다.
그리고 당신이 사랑했던 아들을 위해
노여움을 없애지요.
당신이 멀리 떨어져 있음에도, 당신의 빛은
이 땅에 환하게 비춥니다.
그리고 이 모습들은 당신과 똑같이 닮은 모습입니다.

당신이 하늘의 모퉁이에서 떠오르고,
아톤으로 하루를 비추면
이 땅은 밝아집니다.
당신은 어두움을 몰아내고
당신의 빛을 선사하지요.
그런 후에 이집트 사람들이 입은 예복을 빛나게 합니다.
사람들은 잠에서 깨어나 일어나지요.
왜냐하면 당신은 빛을 주었기 때문입니다.
사람들은 자신의 몸을 씻고
옷을 집어 들지요.
일출을 바라보며
손은 숭배하듯 높이 올립니다.
그리고 사람들의 온 지역으로 일을 하러 나갑니다.
모든 가축은 자신들의 먹이인 풀들을 만족스럽게 먹지요.
나무와 풀들은 새로 푸르게 돋아납니다.
새들은 둥지에서 훨훨 날아 가고,
새소리는 당신을 흠모하듯 높이 울려 퍼집니다.
야생동물은 활발하게 이리저리 뛰어 다니지요.
새들과 날개가 있는 모든 동물은 당신이 떠오르면,
기뻐합니다.
배는 노를 위로 아래로 저어가며 나아가고
모든 길들은 활짝 열려 있지요.
당신이 그들에게 빛을 비추기 때문입니다.
강에 있는 물고기는 당신 앞으로 뛰어오르고
당신의 빛은 바다 한가운데에 있습니다.
당신은 자손의 열매를 여자들에게 만들게 하고
남자들에게는 자손을 만들 수 있는 씨를 만들지요.
당신은 자궁 속으로 아이의 생명을 선사합니다.
당신은 아이를 조용하게 하여
울지 않게 합니다.
당신은 사계절을 창조했습니다.

그리고 창조해 낸 모든 것들을 발전시킵니다.
여름에 뜨거운 지구를 식히기 위해서 홍수시기를 만들었지요.
당신은 먼 곳에서 하늘을 창조했습니다.
그리고 하늘에서 당신은 떠오릅니다.
당신은 당신이 창조한 모든 것에
비출 수 있습니다.
당신이 홀로 존재했을 때
살아 있는 아톤 신으로서 빛을 비추며
당신의 형상은 떠오르곤 했지요.
떠오름과 빛을 내는 당신은 사라지고
다시 돌아오곤 했습니다.
당신은 수백만 가지의 형상을 창조했습니다.
나라들, 마을들 그리고 경작지,
길과 강.
한낮에 아톤 신으로서 당신이 멈추어 서있으면,
모든 눈들은 이 모든 것들을 봅니다.
그리고 당신도 마찬가지로 당신이 창조한
모든 것들을 볼 수 있습니다.
당신은 나의 심장에 들어가 있지요.
에쉬나톤의 아들 이외에는
누구도 당신을 알 수가 없습니다.
당신은 그에게 당신의 계획과
능력을 알려 주었습니다.
지구는 당신이 원했던 것처럼
당신의 손을 통해 창조되었지요.
당신이 뜨면,
사람들은 살아갑니다.
당신이 지면,
사람들은 죽게 되지요.
왜냐하면 당신은 스스로 생애이기 때문입니다.
그리고 사람들은 당신에 의해 살아갑니다.

모든 눈들은 당신이 질 때까지
당신의 아름다움을 바라봅니다.

(에쉬나톤 왕의 태양의 노래에서,
베르너 뵈글리(Werner Boegli)의 독일어 번역)

태양이 주는 느낌은 달과 비교해 굉장히 대조적이다.

태양, 따뜻함, 황금 등 이미지는 인간 역사에서 긴밀히 연결돼 있다. 이는 달, 물, 차가움, 회색의 느낌과 반대 선상에 존재한다 ('회색' 장 참조).

일신론의 세계관을 가진 에쉬나톤 왕은 태양이 지닌 모순을 고민했다. 그것은 강력한 태양의 힘에 대한 실망감에서 비롯됐다.

존경받아 마땅한 태양이 종종 뜨거운 뙤약볕으로 사람들을 괴롭힌다는 사실이 그랬다. 이때 국민들은 태양이 한창 활약하는 낮보다 선선해진 밤을 오히려 동경했다. 낮이나 밤을 지나치게 선호하는 경향은 두 가지 극단을 낳는다. 달을 쫓는 밤 인간(몽유병 환자)과 태양을 추구하는 낮 인간(일광욕 애호가)이 그것이다.

에쉬나톤 왕 이전에도 태양을 숭배하는 종교 활동은 존재했다. 고대 이집트 설화에서는 이런 믿음을 아래처럼 그린다.

어느 날 한 예언가가 파라오인 케옵스(Cheops)에게 특별한 말을 꺼냈다. 태양신인 '라(Ra)'와 한 성직자의 부인 사이에 아들이 태어날 것이란 예언이다. 아이가 태어나던 날 신들이 하늘에서 내려와 격려했다. 라(Ra)

는 본래의 하늘로 승천했다. 태어난 남자아이는 순황금의 몸을 하고 있었다. 그 광경을 본 모든 존재들은 "이 아이는 왕이다."라고 입을 모아 외쳤다.

황금빛 아이는 태양의 분신으로서 인간을 통치하기 위해 환생한 존재라고 여겨졌다. 확실한 사실은 파라오가 인간 세계의 황제를 넘어 전능의 신에 가까운 존재로 여겨졌다는 것이다.

노랑은 어떤 성격일까?

루돌프 슈타이너(Rudolf Steiner)는 '노랑은 스스로 빛을 낸다.'고 말했다. 말러(Maler)는 노랑은 따뜻함을 내뿜지만 눈에 잘 띄며 밝고 부드럽게 유혹하고, 다른 색에 비해 강하게 퍼져나가는 속성이 있다고 밝혔다.

노랑은 하양처럼 밝아지려는 경향이 있다. 노랑의 세계에 어두운 노랑은 존재하지 않는다. 노랑으로 꽉 채운 원을 보면 중앙에서부터 빛이 난다는 사실을 알 수 있다. 이는 거의 모든 사람들 눈에 잘 띈다. 노랑은 사람을 조용하게 만들기도 하고 자극하기도 한다. 건방지고 뻔뻔한 기분을 나타내는 특징도 보인다. 밝은 톤의 노랑은 감당하기 힘들 정도로 눈과 기분을 자극한다. 시끄럽게 떠드는 트럼펫이나 엄청난 크기의 팡파르 소리에 비유된다.

(칸딘스키, Kandinsky)

노란색 계열 중에서도 금색의 매력은 대단하다. 괴테는 파우스트에서 다음 문장으로 표현했다.

모든 것을 걸고 금을 쫓는구나. 아, 불쌍한 우리들이여!

금은 비밀로 채워져 있다. 합리적으로 설명할 수 없는 매력이

담겨 있다. 금은 희소성 그 자체로 귀하다. 하지만 이런 요소만으로 금의 가치가 매겨지진 않는다.

금은 태양빛을 받을 때 찬란한 모습을 보인다. 이런 이유때문인지 옛 사람들은 금을 태양의 일부라고 믿었다. 이런 이유로 금에 신적인 힘이 있다고 여기기도 했다.

그들이 썼던 황금 투구와 황금 왕관에 빛을 비추면 마치 작은 태양같이 광채를 내뿜는다. 동그란 금전도 태양의 모양을 형상화한 것이다.

노란색에 얽힌 작은 역사

고대 이집트는 금이 풍부한 나라였다. 이곳에서 발견된 장신구, 부적은 물론 파라오의 왕관도 순금으로 제작됐다. 청동기 말 아프리카 지역, 소아시아, 인도 등지에서도 금을 찾기 시작했다. 게르만, 갈리아, 슬라벤, 헬베티 부족도 이런 일에 열심이었다.

금이 부족했던 로마제국은 황금을 얻기 위해 스페인에 속했던 이베리아 섬을 정복하기도 했다. 스페인도 전쟁으로 멕시코와 페루를 차지하며 금과 보물을 확보했다. 원래 이곳을 지키던 잉카와 아즈텍 문명에서는 서양과 달리 금을 경제적 지불수단으로 보지 않았다. 원주민이 추앙하는 신과 왕을 뜻하는 귀한 상징물이었다.

아즈텍 인들은 "태양은 불 같은 금빛 화살을 가진 절대자이자 신이다."라고 주장해왔다. 그들은 백색 피부를 가진 서양의 정복자들이 단지 부를 축적하기 위해 아우성인 모습을 이해할 수 없었다. 전 생애를 다 바쳐서라도 황금을 찾겠다는 열정은 중남부 아메리카의 금 자원을 서서히 고갈시켰다. 그럼에도 열성적인 일부 모험가는 아랑곳하지 않고 황금으로 이뤄졌다는 전설의 '엘도라도'를 찾아 방랑했다. 상상 속 그곳은 주민들이 금으로 된 공간에

서 목욕을 할 수 있을 만큼 호화로운 장소다. 기대와 달리 이런 낙원은 아직까지 발견된 바 없다.

19세기 골드러시는 아프리카의 미개척 지인 서부에서 시작됐다. 알래스카, 오스트레일리아, 남부 아프리카, 시 베리아에도 열기는 퍼져나갔다. 자연 산 황금을 발굴하는 게 어렵다고 느낀 이들은 일찌감치 인공적인 방법에 주목했다. 연금 술이 그것이다. 고대 이집트에서 시작한 연금술은 16~17세 기에 전 유럽에 퍼져나가며 전성기를 맞았다. 이런 연금술은 신비 주의 철학, 자연과학, 심령학, 철학 등이 특별하게 어우러지며 발 전했다. 많은 사람들은 연금술로 만들어진 이른바 '권능의 돌'을 찾기 위해 애를 썼다.

이런 돌에 대한 생각은 여러 변화를 가져왔다. 극소수이기는 하 지만 일부에서는 이를 내면의 인식과정으로 봤다. 그러나 대다수 는 오직 순금을 구하기 위해 이뤄진 의미 없는 시도라고 비판했 다. 더 나아가 그 폐단도 지적했다. 시간이 갈수록 기법이 교묘해 져 가짜 순금을 진짜로 둔갑시키는 등 여러 문제가 생겨났던 탓이 다. 표면상 올바르지 못한 길을 걷는 경우가 많았다.

오늘날 원자 물리학은 정말로 인조금을 생산해낸다. 이런 인조 금은 가격뿐만 아니라 제작비용도 상당하다. 사람들이 금에 내리 는 평가는 사실 비합리적으로 보인다. 그럼에도 이전 경향은 여전 하다. 때문에 종종 금 사재기 경향이 일어 금융 흐름까지 경색시 킬 정도다.

수많은 전설과 신화에도 금이 등장한다. 그리스 신화에 등장하 는 '황금양피' 이야기도 그렇다.

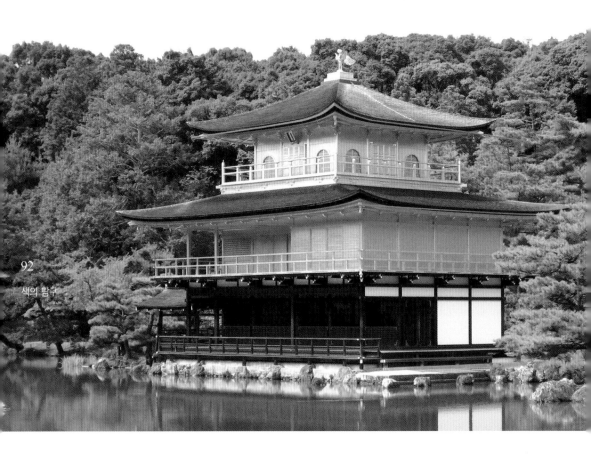

색의 탐구

　황금양피는 헤르메스가 프릭소스에게 선물한 날아다니는 금빛
숫양의 가죽이다. 프릭소스는 이 금빛 숫양을 타고 흑해 해안에
살던 계모 이노로부터 달아났다. 도중에 그는 콜키스의 궁궐에 들
러 융숭한 대접을 받았다. 그 감사의 표시로 선물한 게 금빛 숫양
이었다. 숫양을 받은 왕은 한 마리 용에게 선물을 지키게 하면서
까지 신성하게 간직했다. 그러던 중 어느덧 왕위를 계승할 수 있

을 정도로 장성한 왕자, 이아손의 용기를 시험한다. 금빛 숫양을 지키고 있는 용과 함께 밭을 갈고, 이후에 그 용을 죽여 이빨을 뽑아 씨앗으로 뿌리라는 명을 내렸다. 그렇게 하면 나중에 용의 아들인 힘센 장정이 땅에 나올 것이라고 덧붙였다.

이 일은 이아손 혼자서는 해낼 수 없는 어려운 임무였다. 다행히 지하세계 여사제인 메디아가 도와줘 일을 성사시킬 수 있었다. 그러나 왕자는 불안했다. 자신이 메디아의 도움을 받아 용을 퇴치한 사실이 왕의 귀에 들어간다면 엄청난 사태가 나타날 게 뻔했다. 결국 이아손은 금빛 숫양을 데리고 도망을 쳤다. 이 도망자는 그러나 흑해를 통과하는 도중 추적을 해온 병사들에게 발견된다. 치열한 혈전이 벌어졌다. 결과는 허무했다. 승자도 패자도 없이 싸움에 참여한 모두는 죽음을 맞았다.

중세 시인인 게오르그 아그리콜라(Georg Agricola)는 "이 신화에서 금은 영원성, 혹은 신의 상징을 묘사하는 게 아니라 고대인이 금을 추구하는 세태에 대한 생각"이라고 밝힌 바 있다. 그는 또 이 이야기에서 금을 굉장히 소중하게 다루는 듯 보이지만 불필요한 손실을 감수하게 하는 탐욕이란 의미가 강하다고 말했다. 인간의 끔찍한 어리석음 혹은 눈멀고 타락한 욕심의 다른 말이란 설명이다.

시간이 흐르며 금은 민간 생활에도 밀접해졌다. 마몬(Mammon, 부의 신)을 숭배하는 의미로 '금송아지 주위를 돌면서 추는 춤'이 존재했듯 금은 여러 가지로 특별한 평가를 받았다. 황금문서, 금혼식, 금메달, 황금분할, 중용(Golden Mean) 등에서 공통으로 찾을 수 있는 요소가 바로 금이다. 뿐만 아니다. 중세 화가들이 초상화를 그리는 등 예술 활동을 하는 데도 금은 중요하게 쓰였다. 금가루를 이용한 초상화는 이미 이집트 시대까지 거슬러 올라간다. 소위 '미라 초상화'란 것이 그렇다. 이 그림은 죽은 자를 뚜렷하게 그리기 위해 판때기나 돌을 조각한 후 금가루를 뿌린

형태다. 이후 서양에서는 그리스도교 성화를 제작할 때도 비슷한 기술 원칙을 따랐다.

성화의 스케치 대상은 실제 인물이 아니었지만 그림 자체가 주는 특별한 느낌 때문에 되풀이되어 그려졌다. 반짝이는 금빛이 천국의 느낌으로 추상화돼 신성한 분위기를 자아냈던 데 이유가 있다. 금을 라틴어로 아우룸(Aurum)이라 한다. 여기서 우리가 흔히 쓰는 아우라(Aura, 후광)란 말도 파생된다. 신적인 후광(Aureole)과 대비되는 뜻으로 '인간적인 후광'이란 뜻이다. 이 밖에도 금은 오랜 세월 찬란한 행운의 표상이었다. 이런 점은 오늘날까지 남아 있다.

이제 주요 논점인 노랑에 대해 얘기해보자.

노랑은 복잡하지도 심오하지도 않지만 빛을 강하게 반사하는 표면을 지녔다. 그래서 바깥으로 퍼져나가는 듯한 인상이다. 여기에서 노랑이 주는 심리적 특성을 잘 읽을 수 있다. 뤼셔는 다음과 같이 말한다.

노랑은 심리적 욕구를 드러낸다. 자유로운 인간관계에서 행복한 발전을 꿈꾸는 사람들이 주로 노랑을 선호한다. 인간은 누구나 실망감, 의기소침하거나 무기력한 기분을 없애려고 한다. 이로 인한 긴장감과 희망 사이의 간격을 메우기 위해선 자극이 필요하다. 노랑을 선호하는 모습은 자기 자신의 실수나 환경을 이유로 고통을 겪은 후 먼 여행을 떠나는 이들에게서 쉽게 찾아볼 수 있다.

금에 대해서는 다음처럼 평한다.

노랑은 어떤 골칫거리가 해결되는 데서 오는 행복감을 나타낸다. 노랑은 이렇게 '해결'과 이로 인한 '변화'를 암시한다. 윤이 나면서 빛이 나는 금은 이런 의미를 더욱 강화한다. 금은 그 자체로 구매력을 가지고 있어 행운을 준다는 느낌이 강하다.

파브르와 노벰버는 그래서 이렇게 말한다.

　노랑은 모든 색상 중에서 가장 눈부시면서도 명쾌한 색상이면서 젊고 선명하며 외향적인 성격을 보여준다. 이런 특성은 특히 밝은 노랑에서 두드러진다. 금빛 노랑은 생동감을 준다. 반대로 푸른빛을 띨수록 쾌활하지 못한 느낌을 준다.

윗글 마지막 부분엔 노랑의 부정적 특성이 읽힌다.

　독일 옛말에 '질투의 노랑'이라는 어구가 있다. 실제 차가운 이미지의 레몬색 노랑은 불쾌한, 악의가 있는, 인공적인, 위험한 혹은 아픈 등의 수식어와 어울린다. 그러나 순수한 노랑에서는 태

색의 탐구

양, 낮, 따뜻한, 밝은, 활동적인, 자유로운, 아주 가벼운, 팡파레의 울림, 강한, 재미있는, 화려한, 호기심, 주의, 신경과민과 같은 말을 떠올릴 수 있다.

금색은 빛나는, 햇볕이 잘 드는, 자극적인, 따뜻한, 가벼운, 훤히 비치는, 쾌활한, 좋은 기분, 곡식의 이삭, 넓음, 개방, 젊은, 사교적이라는 단어를 연상케 한다. 빨강빛을 띤 노랑은 기쁨의 감정과 만족스러운 인상을 준다. 또다른 노랑 계열이라고 할 수 있는 주황에 대해서는 여기서는 다루지 않고 '주황' 장에서 자세히 다루도록 하겠다.

갈색빛의 노랑, 즉 꿀빛의 노랑은 갈색의 특성을 가졌기에 '갈색' 장을 참고하기 바란다. 간략히 말하자면 이 색에서 연상되는 것은 의미 있는, 포근한, 끈기 있는, 즐기는, 유순함, 따뜻함 등이다.

실험 심리학계에서는 노랑이 주는 흥미로운 작용들이 잘 알려져 있다. 예를 들어, 불안감 없이 출산을 준비하는 임산부에게 노란색이 좋다. 다가오는 출산에 대한 불안감과 긴장을 차분하게 다스릴 수 있다. 희망찬 느낌을 받아서다. 그런데 웬일인지 절망에 빠진 알코올 중독자에게선 반대로 작용하는 모습을 보인다. 만성적인 알코올 중독자는 노란색을 부담스럽다는 이유로 완강하게 거부한다.

(부쉬, Busch)

다른 색상에서와 마찬가지로 노랑은 양면성을 가진다. 희망에 벅차 있는 사람은 노랑을 좋은 느낌으로 받아들인다. 그러나 좌절에 빠져 있는 이는 노랑을 불안해하며 멀리한다.

뤼셔는 이에 대해 다음처럼 말한다.

좌절한 사람이 노랑을 멀리하면 그 어떤 상실감도 이겨 내지 못한

다. 이런 사람은 희망과 기대에서 멀어지고 긴장이 쌓여 마침내는 주위에 위협적인 존재가 될 수 있다. 색상 테스트에서도 이런 사람은 위험한 상태에 있다는 것을 밝혀냈다. 자포자기에 빠진 사람이라도 마지막 희망에 목숨을 걸면, 다시 한 번 노랑을 선호하게 될 것이다. 위협적인 느낌이 드는 검정과 함께 말이다.

노랑과 검정의 배색은 주의를 끈다. 확실한 경고 표시로서 그렇다. 말벌이나 벌집, 쥐약 포장 그리고 교통표지판에서도 발견 가능한 사실이다. 주차장에 그려진 가드레일도 같은 이유로 노랑과 검정이 쓰인다. 두 색은 '밝고-어두운' 강한 대비를 넘어 너무도 다른 느낌을 준다('검정' 장 참고).

노랑이 경고 표시로 사용되는 곳은 또 있다. 축구 경기에서 심판이 선수에게 옐로카드를 보일 때, 이것이 무엇을 의미하는지 모두 알고 있을 것이다. 여기서 노랑은 확실한 경고 표시를 나타내는 역할을 한다. 옐로카드 이후 선수가 또다시 실수하면 심판이 레드카드를 보이는데, 이는 곧 퇴장을 의미한다.

빨강, 파랑, 노랑의 기본 원색으로 아이들은 화려함과 단순함을 동시에 표현한다. 복잡한 색채감각을 지닌 어른들은 할 수 없는 일이다. 아이들 그림에서 노랑은 홀로 '떠들썩한' 또는 '뻔뻔스러운'이란 의미로 자주 이용된다. 노랑은 다른 색과 조화하기 참 힘들다. 노랑과 파랑은 값싸 보이고(괴테는 익살스런 색상으로 표현함), 노랑과 빨강 그리고 노랑과 초록도 어색하다(노랑은 다이내믹한 느낌인데 반해 초록은 정지된 이미지다).

　하지만 상업적인 영역에서 노랑의 활용은 양적으로나 질적으로 향상되고 있다. 눈에 잘 띄는 포장이나 광고에서 자주 응용된다.

　금색은 그와 관련된 요소의 쓰임새를 더욱 높인다. 귀한 가치를 드러내게 하는 것이다. 힘이 넘쳐 보이는 금색은 집중을 유도한다. 특히 검정, 빨강과 배색된 금색은 화장품, 담배, 과자류, 음료수 등 제품의 희소성을 부각시킨다. 다른 상품보다 비싸보이게 하는 효과가 있다.

　금은 세대를 막론하고 누구나 좋아한다. 하지만 일부 전위예술에서는 반대 시각으로 보기도 한다. 그 자체로 하찮고 값어치 없으면서 부담스럽기 만한 존재로서 말이다. 이건 어디까지나 일부

의 시각이다. 이들의 관점은 마치 태양 반대편으로 달을 운행시키는 것과 같지 않을까?

마지막으로 그림을 그리는데 금색을 애용했던 프랑스 화가 이브 클랭(Yves Klein)의 말을 생각해본다.

모든 사람들에게는 모든 것을 다룰 수 있게 하는 신비한 지혜의 돌이 존재한다. 그것은 금이다. 그럼에도 우리를 어렵게 하는 게 있다. 바로 그 가치를 발견하는 일이다.

이브 클랭은 그 만의 '금-돈-가치 이론'을 개발했다. 여기에 연관된 에피소드가 있다.

어느 날 그는 전시관에 크기와 형식이 똑같은 11개의 작품을 걸고서 가격은 큰 차이가 나게 했다. 그런데 가격지불은 금괴로만 하게 했고 구매자에게는 대신 '정신적 가치'를 선물했다.

이브 클랭은 한 장의 수표를 건네주며 "(금을 지불하는 과정에) 감성을 잃게 한 피해를 보상하려 한다."고 말했다. 그리곤 구매자와 합의해 수표마저 태우고 금괴의 절반을 강에 던졌다. 다른 절반은 이브 클랭이 감성의 중계자로서 가져갔다.

그는 강 속에 버린 부분도 자신이 받은 금덩어리로 생각했다. 물질면에선 사라졌지만 내부 가치는 온전히 자신이 가졌다는 의미에서다.

비슷한 사건은 또 있다. 요셉 보이스(Joseph Beuys)가 1982년 6월 19일부터 9월 28일까지 카셀에서 개최된 현대미술전에서 벌인 일이다. 그는 평범한 부활절에 토끼에게 황금으로 된 차르의 왕관을 씌우는 퍼포먼스를 했다.

금에 대한 존경심이 변하고 있는 걸까? 대부분의 사람들은 그렇게 생각하지 않는다. 치솟고 있는 금값이 이를 증명한다.

The Green

독일의 슈퍼마켓 주변에 가면 쉽게 볼 수 있는 표지판이 있다. 가게 앞에 진열해 놓은 야채나 꽃과 식물 곁에 놓여 있다. 그것은 '초록은 생명이다.'라고 쓰인 문구다. 광고 슬로건으로서 기발함이 느껴진다. 왜냐하면 정말로 우리의 삶과 건강 그리고 웰빙(참살이)은 직접적으로 녹색 식물에 달려 있기 때문이다. 우리가 호흡할 때 필요한 공기조차 식물이 없으면 제대로 생산되지 않는다. 그래서인지 이들의 초록빛은 우리 장기 중 특히 폐에 영향을 미친다.

사실 초록 식물의 중요성은 여기에서 그치지 않는다. 생태계 피라미드의 가장 아래에 위치해 있기에 우리가 먹는 모든 음식이 식물이 없으면 존재할 수 없다. 고기도 풀과 잎을 먹는 동물에서 주로 나온다. 식물은 물리적인 효용뿐만 아니라 사람의 마음을 안정시켜주는 힘도 지니고 있다.

이런 맥락에서 초록은 지구의 모든 생명이 존재하게 하는 바탕이다. 초록은 곧 생명이다. 초록빛 식물은 성장하고 되풀이해 다시 태어나며 또 다른 생명을 키운다.

이러한 식물이 우리 주변에서 갑자기 사라진다면 어떻게 될까? 겨울이 지나고 봄이 와도 풀밭이나 들판이 다시 푸르러지지 않는다고 생각해보자. 혹은 아주 더운 여름에 가뭄까지 겹쳐 모든 식물과 나무가 말라죽는 장면도 떠올릴 수 있다. 과연 가능한 일일까?

사하라 사막의 예를 들어본다. 광활한 사하라 남쪽 지역은 비가 오지 않는 건조한 지역이다. 그런데 가뭄이 계속되며 그 주변까지 황폐한 사막으로 변화시켜 나갔다. 이로 인해 먹고 살 게 없어진

사람들은 대거 이주하기 시작했다. 이른바 '기아행진'이라는 대이동을 초래한 것이다.

　이런 사례를 비춰볼 때 우리는 신선한 초록 식물이 계속 새롭게 싹을 틔울 때야 비로소 살아남을 수 있다는 사실을 재확인한다. 초록은 그래서 인간에게 희망, 생명, 생존의 상징이다. 민족, 문화, 종교가 아무리 달라도 이 점에 있어선 비슷한 신념을 갖고 있다.

　그리스도교에선 푸른 종려나무 잎이 영원한 생명의 상징으로서 구원자 예수를 대변한다. 이슬람교에서도 초록 깃발이 예언자를 나타내는 중요한 표식이다. 사막에서 목이 마른 채로 헤맬 때 지평선에 보이는 초록 식물과 오아시스. 초록의 의미는 바로 이런 것이다.

용감했던 옛 바이킹족들은 얼음으로 이뤄진 섬에서 희망찬 생활을 시작했다. 이 섬은 훗날 그린란드(Greenland, 초록나라)로 불린다.

멀리 갈 필요도 없다. 희망을 뜻하는 초록의 의미는 독일 문화권에서도 발견 가능하다. 사시사철 푸른 크리스마스트리를 거실

에 꾸며놓는 풍습부터가 그러하다. 이는 그리스도교가 도입되기 이전 다신교 사회에서부터 존재했던 문화다. 독일에서는 요즘 초록 식물을 보호하고 번창시키는 데 각계각층이 동참하고 있다. 최근엔 죽어가는 숲을 새롭게 가꾸는 데 전력을 다하는 모습이다. 이러한 활동이 얼마나 각광을 받던지, 독일에는 녹색당(Die Gruene)이란 정당도 존재할 정도다.

보다 국제적인 활동을 하는 그린피스는 전 세계에서 벌어지는 환경파괴와 투쟁한다. 예술계에서도 일류 예술가들을 중심으로 이에 열성을 보인다.

독일태생의 미국 화가, 요셉 보이스(Joseph Beuys)는 전람회 '도쿠멘타(dokumenta) 7'을 통해 '카셀을 위한 떡갈나무 7000 그루'라는 이름의 식목 운동을 시작했다. 벤 바르긴(Ben Wargin)이란 예술가는 수년 전부터 원시림에 은행나무 심기 운동을 벌이고 있다.

초록은 우리 삶을 성장시킨다. 식물의 초록물질, 즉 엽록소가 없으면 동물의 유기체가 구성될 수 없다. 무기원소에서 유기체가 생성되는 과정에도 관여한다. 여기에서 모든 생명이 의존하는 에너지가 생성된다. 동화작용, 즉 엽록소가 결정적 역할을 하는 광합성이 그런 일을 한다.

초록빛의 엽록소는 화학적으로 복잡하다. 붉은 혈색소인 헤모글로빈과 이런 면에서 비슷하다. 어쩌면 이러한 피의 빨간색, 잎의 초록색으로 생명 전체가 구성될 수 있는지 모른다. 인지학자들은 '세상의 빨강과 초록은 생명의 즙(주스)'이고 초록은 '신체 내·외부의 호흡(육체와 흙)'으로 표현하다. 그만큼 빨강 못지않게 초록도 생명과 관계가 깊다.

옛 사람들은 이런 신비한 관계를 알진 못했다. 하지만 녹색을 추수의 기쁨과 연결 짓는 심리가 존재했다. 이러한 사실은 제사의

식 등 수많은 의례에서 목격할 수 있다. 예를 들어, 고대 팔레스티나(예루살렘)에선 결혼식 때 신부가 행복한 삶과 다산을 기원하는 뜻에서 초록 드레스를 입었다. 모계사회 시대에서는 여성적인 색상인 파랑과 마찬가지로 초록도 사회적 조건에 영향을 미쳤다.

주로 음력에 맞춰 살던 동양에서는 예전부터 초록을 달의 색이라고 표현했다. 이들은 달이 물(썰물과 밀물)과 식물성장에 영향을 미친다고 믿었다. 때문에 달, 물, 식물의 작용은 밀접하게 연관돼 있다고 인식했고, 초록을 통한 생명 사랑(biophile)의 원칙도 세웠다.

점성술에서는 처녀자리와 물병자리를 초록에 비유한다. 사랑의 신을 상징하는 금성과 바다의 신을 뜻하는 해왕성 역시 마찬가지로 초록 이미지다. 그것은 그리스에서 거품에서 태어난 아프로디테와 포세이돈을 통해 구체화됐다.

이러한 이미지는 여성적 미와의 조화, 사랑, 혹은 사랑과 관련 있는 모든 것을 상징하는 비너스의 성격이기도 하다.

이슬람교에서 예언자 모하메드는 초록 예복으로 '희망의 원칙'을 드러냈고 초록 깃발을 앞세워 전쟁을 독려했다. 그 여파로 오늘날 이슬람권에서도 초록은 성스러운 색으로 통한다. 녹색이 내부공간을 장식하는 데 있어 선호되는 이유다. 리비아의 혁명지도자인 모하메드 가다피(Mohammed Chaddafi)의 '초록책'에도 신성한 색으로서의 초록 이미지가 반영됐다.

그리스도교에서 초록은 봄의 색으로서 부활과 영생의 희망을 의미한다. 그 뜻은 확장돼 천국을 갈망하는 꿈을 가리키기도 한다. 여기서 천국은 신의 자비가 영원히 함께 하는 공간이다. 초록은 구약성서에서도 정의를 상징하며 성령에 의한 굳건한 믿음 혹은 그 믿음이 충만한 삶을 나타내는 색으로 통한다.

그리스도교 교회 내부에 그려진 성화에도 비슷한 초록 이미지

가 보인다. 요한의 망토, 성녀 바바라 때로는 마리아의 복장에서
도 발견된다. 최후의 만찬을 표현하는 데도 초록이 보인다.

　시기적으로 5월(특히 5월 1일)은 축제를 통해 초록이 강력하게
표현되는 달이었다. 이는 켈트족 문화에서 비롯된 특색으로 보인
다. 켈트인들은 1월 1일, 행복을 가져다주는 축복의 신들이 아일
랜드 해안(초록의 섬)에 도착했다고 믿었다. 이 신들은 사람들에
게 지식과 문화를 가져다주려고 접근한 존재들이다.

　수수께끼 같은 일치이긴 하지만 5월 1일은 국제적으로 인정된
축제일이다. 노동절이 그 날이다. 이 날은 근래 와서 생겨난 것으
로 예전 켈트족 축제와는 큰 연관이 없다. 그러나 다른 어떤 달보
다 5월이 초록의 이미지에 가깝다는 사실은 변하지 않는다. 봄이

끝나고 여름을 준비하는 시기인 5월엔 종종 새싹과 같이 사랑도 피어오른다. 마치 아래 나오는 '초록 연가' 처럼 말이다.

> 사랑이 싹터 오를 때
> 초록은 온전한 나의 마음입니다.
> 초록은 언제나 가치가 있습니다.
> 그대가 사랑을 열망하는 것처럼
> 자연을 닮아갈 때
> 초록은 온통 나의 기쁨입니다.
> 사랑을 배신할 사람이라면
> 초록 옷은 입지 마세요.

여기에 나오는 초록은 영원히 젊고 포용력 있는 사랑을 상징한다. 비슷한 취지로 '녹색 쪽(gruene seite)'이란 말은 중세 후기에 왼쪽, 즉 심장이 위치한 '왼쪽 가슴'으로도 표현됐다. 추상적인 느낌이 강한 독일의 노래 '소녀야, '영차, 영차, 영차' 내 녹색 쪽에 서라'에서도 그렇다. 노래 주인공 자신의 왼쪽 가슴을 녹색 쪽이란 말로 나타냈다. 비슷한 표현은 일반 언어에서도 나온다. 본인을 좋아하지 않는 이를 가리킬 때 종종 '그는 나에게 초록이 아니야.'라고 한다. 초록의 뜻을 역설적으로 나타내는 말이다.

독일어에는 또한 '초록색 클로버를 찬양하는 사람'이란 표현도 있다. 독일인들은 초록색 네잎 클로버가 지닌 상징성에 대해 잘 알고 있다. 클로버는 원래 독일에서 토끼의 먹이일 뿐이었다. 그런데 한때 품귀현상이 벌어져 엄청나게 값이 나갔던 적이 있었다.

이때부터 독일의 일상회화엔 '아, 당신에겐 초록잎이 아홉이네요.'란 말이 생겨났다. 주로 감탄할 때 사용하는 표현이다.

클로버 중에서도 네잎 클로버는 자연에서 찾아내는 것 자체가 행운으로 통했다. 지금도 마찬가지다.

사실 네잎 클로버의 상징이 지나온 역사는 인간사만큼이나 오래된 것으로 보인다. 한 전설에 의하면 '이브가 낙원에서 추방될 때 아담과의 행복했던 시간을 떠올리기 위해 초록의 네잎 클로버를 따 가지고 갔다.'고 전해진다.

초록은 긍정적 의미로만 쓰이지 않았다. 독일 일상 언어엔 '풋내기(초록뿔)', '애송이(초록 주둥이, 초록 젊은이)'란 말이 있다. 실제로는 성숙하지 않았는데 그렇게 보이려는 태도를 비꼬는 표현들이다. 마찬가지 뜻에서 '귀에 피도 안 마르게 새파란'이란 말도 누군가를 꾸짖기 위한 목적으로 사용된다. 하나같이 식물의 성숙과정이 반영된 말이다. 즉, 연초록 또는 노랑, 주황, 빨강을 거쳐 갈색 혹은 검정으로 변화하는 과정을 전제했다.

초록과 관련된 상징은 수많은 전설, 동화, 신화 등에 등장한다. 주로 나무의 표상과 연결돼 있다. 나무는 매년 죽고 다시 소생한다. 사시사철 푸르른 나무는 영원히 파괴되지 않는 생명력의 상징이고, 시들어버린 나무는 반대로 죽음과 저주를 뜻한다.

나무들 각자가 주는 상징도 특별하다. 나무 전체 모습은 저승(뿌리), 삶(줄기), 희망(빛으로 향하려고 애쓰는 가지), 하늘(꽃부리)로 이뤄진다.

게르만 신화에서 '두뇌의 신'이라 일컬어지는 떡갈나무는 그리스도교에서 각각 다른 두 의미의 나무와 일치한다. '생명의 나무'와 '선악을 알게 하는 나무'가 그것들이다. 이 두 나무는 똑같이 떡갈나무를 뜻한다.

유감스럽게 아담과 이브는 낙원에서 처음 맛을 본 사과 때문에 추방됐다. 이들은 일반 과실수가 아닌 '선악을 알게 하는 나무'에서 난 열매를 먹었다. 그래서 나체인 사실을 부끄러워했던 것이다. 아쉽게도 아담과 이브는 영원한 '생명의 나무'를 단지 시식해보는 데 그쳤다. 이들은 영생하지 못하고 생명의 순환, 흙에서 태어나 흙으로 돌아가는 신세가 됐다. 이는 하느님이 내린 명령이었다.

초기 그리스도교에서 생명의 나무는 무화과로 불렸다. 하지만 오늘날 사과나무로 지칭된다. 사과나무는 다산을 상징한다. 이러한 의미는 아직까지 전래되고 있다. 무덤에 심어진 소나무와 측백나무는 이른바 '서양나무'로 불린다. 그 중에서 측백나무는 생명의 나무와 같은 대접을 받으며 관상식물로 사랑받는다. 특히 지중해 지역 내에선 측백나무는 생명의 나무 그 자체다.

예수 그리스도의 십자가도 이러한 측백나무로 만든다. 그런데 이 십자가는 중세의 몇몇 미술작품에서 매끄러운 모습이 아니다. 나뭇가지에 초록 잎까지 달린 천연 그대로를 묘사했다. 그만큼 측백나무는 그 자체로 특별한 식물이었다.

독일에서는 크리스마스트리로 측백나무를 사용한다. 원래부터 그랬던 게 아니다. 처음엔 오월의 나무라고도 불리는 자작나무를 이용했다. 자작나무는 독일과 매우 오래전부터 인연이 깊었다. 그리스도교가 전파되기 전에 독일 문화권에서는 자작나무 아래에서 풍작, 가축이나 인간의 다산을 기원하는 제물의식이 존재했다. 많은 사람들은 자작나무를 각양각색의 띠로 장식했으며 그것을 남근의 상징으로 여겼다. 사람들은 이 나무 주위를 돌며 춤을 추면서 소망을 기원했다. 이와 관련한 유물은 지금까지 남아 있다.

자작나무는 오늘날에도 여전히 특별하게 다뤄진다. 유모차, 아기 기저귀, 어린이 장난감 등을 장식하는 데 종종 활용되는 것이 그렇다. 고대 그리스, 로마시대에는 상승, 승리, 부활, 영생을 뜻하는 의미로 자작나무 대신 야자수를 애용했다. 바빌론에서는 이 야자수를 '하나님의 나무'라고까지 여겨 소중히 보호했다. 그리스에서는 야자수 위에 전설 속에 나오는 빛나는 피닉스(phoenix) 새가 집을 짓고 살았다고 해 '빛의 나무'로 통했다. 불사조로 불리는 피닉스 새는 고대 이집트의 신화 속에 등장하며 신처럼 숭배받았다. 신화에 따르면 이 새는 스스로를 불태워 생긴 재 속에서 부활했다. 이런 신화는 고대 미술에서 부활과 영생의 의미로 형상화됐다.

피닉스 새 전설과 연관된 야자수는 고대 그리스에서 오랫동안 신성한 나무로 여겨졌다. 올림픽 경기에서 승리자에게 월계관을 씌워주기 전, '영원히 빛을 발하라'는 의미로 야자수의 푸른 가지가 수여된 건 이런 이유다. 그 의미는 확대돼 초록 식물이 세계 각지에서 영원한 생명의 상징으로 통하게 됐다.

기독교를 박해하던 시절 예수 그리스도에게 죽음의 표시로 바짝 마른 가시 면류관을 씌웠던 건 우연이 아니다. 반대로 로마제국에서는 영생을 상징하는 뜻으로 왕관을 금으로 제작했다. 유럽사에 나오는 금관은 다 여기에서 유래됐다.

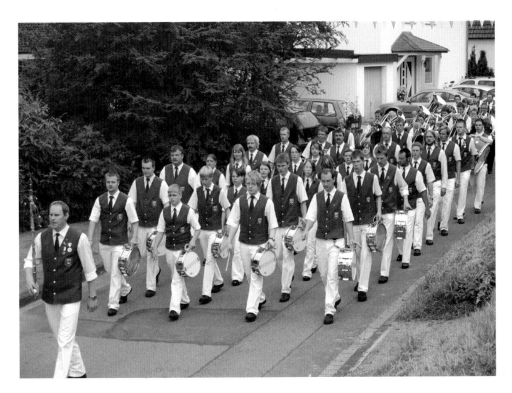

영생을 뜻하는 초록 식물의 이미지는 우리 생활에도 드러난다. 시체에 화환장식을 하는 일은 초기 이집트 시대나 그리스인, 로마인에게도 이미 일상적인 풍습이었다. 오늘날 독일에서도 죽은 사람을 추모하기 위해 무덤 위에 화환을 놓는다. 이때 늘 푸른 침엽수가 자주 쓰인다. 육체와 생명이 파괴되지 않고 생태계 안에서 순환하기를 바라는 심오한 뜻이 담겨 있다.

숭고한 뜻은 그러나 스스로 무너지는 상황이다. 인간은 산성비를 만들어 숲을 죽이고 있다. 옛날부터 영원히 초록을 유지하며 영생하리라 믿겨졌던 나무조차 위협받을 정도다. 가문비나무, 전나무, 소나무 등이 여기 속한다. 파롤레(Palore)는 일찍이 "숲이 먼저 죽으면 다음은 인간이다."라고 말했다. 이는 거부할 수 없는

진리라는 것을 모두가 깨달아야 한다.

초록이란 색은 인간, 동물, 식물에 각각 다른 기능을 할 수 있다. 하지만 공통점만은 지닌다. 생명을 살리는 데 중심을 두고 있다는 것이다. 같은 생각을 했던 심리학자 에리히 프롬(Erich Fromm)은 "생명체는 일치와 통합을 지향한다. 다르면서도 모순되는 실존과 통합돼 어떤 구조에 따라 성장하려는 경향이 있다."고 밝힌 바 있다.

이제 이러한 초록을 관찰하는 법에 대해 논해 보자.

색채 이론가에게 초록은 다만 원색인 파랑과 노랑의 혼합일 뿐

이다. 그럼에도 심리학자들만큼은 다른 태도를 보인다. 초록은 살아있는 원색이란 것이다. 여기서 살아있는 원색이란 무엇을 말하는 것일까. 그 자체로 존재하는 자아의 색상이란 뜻이다. 바꿔 말해, 스스로를 내보이며 활동하려는 생존 본능을 지닌 색들이다.

이런 면에서 초록을 살아 있는 원색이라고 단정 짓는 일은 논란이 될 수 있다. 초록에는 안식의 느낌이 난다. 이런 초록은 삶에 균형감을 주고 휴식을 제공한다. 또 인간이 열망하는 모든 조화를 추구하면서 정신을 맑게 한다. 그래서 초록은 종종 질병 치료 목적으로 이용되기도 한다.

숲 속을 산책하며 공원의 부드럽고 푸르른 목초지를 바라보는 활동은 정신의 안정에 도움이 된다. 질병에 걸린 사람도 육체적으로나 정신적으로 치료 효과를 누릴 수 있다.

괴테(Goethe)는 이에 대해 다음과 같이 서술한 바 있다.

우리가 원색이라고 하는 노랑과 파랑이 혼합돼 최초로 나타나는 색상이 초록이다. 노랑과 파랑이 동등하게 혼합해 나타난 색이다. 여기서 우리 눈은 현실적인 만족감을 얻는다. 두 원색이 정확히 균등하게 섞이면, 우리 눈과 기분은 편안해진다. 사람들은 그 이상을 원하지도 바라지도 않는다.

칸딘스키(Kandinsky)도 초록에 대해 다음처럼 말했다.

완전한 초록은 가장 순수한 색으로서 흔들림이 없다. 기쁨, 슬픔, 열정이란 감정에 어떤 불협화음도 내지 않는다. 아무것도 요구하지 않을 뿐 아니라, 스스로 만족해 머무르는 색이 바로 초록이다. 끊임없는 부동성을 지닌 초록은 피로에 지친 인간의 영혼에 휴식을 제공한다. 하지만 이렇게 휴식을 취한 인간은 쉽게 지루해한다. 완전한 초록은 오히려 그래서 수동적인 특징을 포함하는 색상이기도 하다.

칸딘스키는 무엇인가 혼동한 듯하다. 초록색은 에너지를 밖으로 드러내 보이지 않아 '외부의 능동성' 을 찾기도 어렵다. 그 이유는 초록이 밖으로 색을 반사하지 않고 강요하지도 않으며 그저 그 자체로 있을 뿐이기 때문이다.

초록이 조용하고 지루한 것 같지만 생명의 힘을 극대화한다. 소원을 성취케 하는 저력과 희망을 제공한다. 하지만 여기엔 부연설명이 필요하다. 긴장상태에서 집중을 모으는 느낌을 주는 탓이다. 마치 호랑이가 위로 뛰어오르기 전에 근육을 긴장하는 것과 같다. 몸 내부에선 활발한 작용이 일어나고 있지만 겉으론 고요한 상황이다. 초록은 대단히 정적으로 보이지만 만일의 경우 길을 박차고 나갈 수 있는 이미지다. 견고하고 단단한 인상이다. 뤼셔도 그렇게 생각했다.

초록이라고 하면 나는 전나무 초록을 떠올린다. 이 색은 어두우면서 푸르스름한 빛을 드러낸다. 노랑의 자극적인 움직임과 파랑의 정적인 느낌이 동시에 살아있으면서 계속 유지된다. 초록은 그래서 매우 부동적이다. (뤼셔)

뤼셔는 전나무의 초록색이 강한 인상을 준다고 했다. 이는 내적인 견고성, 완고함, 절조, 자기주장, 자기 확신 등과 같은 개념을 일깨워준다는 얘기도 했다. 이런 초록은 파랑과 어울릴 때 더욱 차갑고 단단하고 저항력 있게 그려진다. '옳은 일을 하면 두려울 것이 없다.'는 식의 확고한 자존심을 소유한 인간이 떠오를 정도다. 이 색상이 보여주는 안정성은 자존심, 도덕적 가치를 대변한다. 명예와 가치를 드높이기 위한 시도는 초록이 주는 심리적 의미와 상통한다.

초록의 내면을 가진 일부 사람은 쉽게 거드름을 피운다. 물질적, 정신적인 자만에 빠져있거나 기세당당한 태도로 자신을 위장한다. 이런 사람이 갖는 명예욕은 남들로부터의 높은 평가와 막강한 지위를 얻는 데 집중돼 있다. 다시 말해 오랫동안 권력을 인정받는 목표에 빠져 있다. 편협한 성격의 초록 애호가는 인생 대부분을 명예욕이나 권세를 갈망하며 보낸다. (뤼셔)

색채 연구가들은 사춘기 청소년들이 순수한 초록에 강한 애착을 보이면서도 파스텔계열의 녹색은 좋아하지 않는다고 밝힌다. 프릴링(Frieling)에 의하면 이런 특성은 청소년들이 인격을 형성하는 데 지대한 영향을 준다.

'빨강' 장에서 눈에 띄는 빨강은 심리적으로 불안감을 준다는 사실을 언급했다. 초록도 다소 그렇다. 초록은 육체적인 모든 감성을 억누른다. 확고한 의지와 높은 수준의 가치를 우리에게 요구한다.

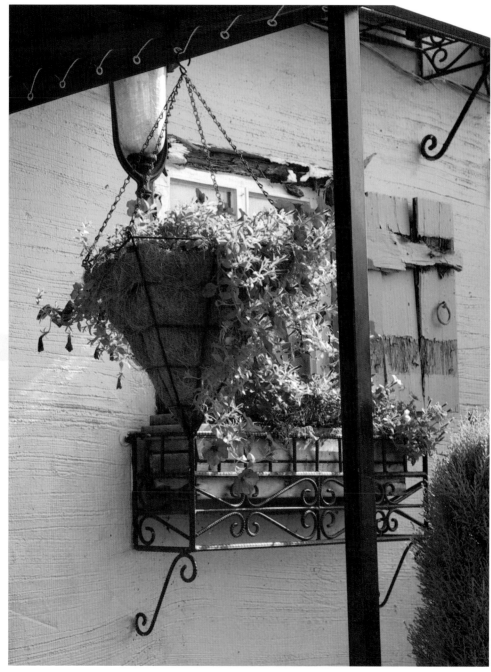

색의 탐구

지금까지 초록에 대한 설명을 종합해 설명해보자. 초록은 심리적으로 불변성, 의지력 그리고 수면 상태의 힘을 의미한다. 여기엔 조용함과 잘 조화된다는 뜻도 깔려 있다.

괴테와 칸딘스키 그리고 뤼셔, 프릴링의 초록 논리에서 차이점은 다음과 같다.

괴테와 칸딘스키는 초록을 따뜻하고 부드럽게 봤다. 이에 반해 뤼셔와 프릴링은 차갑고 푸르스름한 색조라고 표현했다. 이렇듯 사실 색상에서 받는 느낌은 보는 사람에 따라 다를 수가 있다.

개별적인 초록 색조가 지닌 성향에도 차이가 있다.

연두색은 노랑의 능동성을 많이 지니고 있다. 그래서 자극적이고 쾌활하며 따뜻하고 자연적이며 밝고 자유로우며 유익한 이미지로 나타난다. 여기엔 조심스러운 시작, 성장, 미숙함 등의 심상도 보인다. 봄 새싹에서 신록에 이르기까지 다양하게 나타나는 색상이 연두색이다.

초록에서 노란빛이 많이 감돌수록 더욱 더 명랑하고 따뜻하게 느껴진다. 하지만 차가운 레몬즙 같은 인상이 보일 땐 다른 이미지로 순식간에 변한다. 독이 있어 위험하거나 정반대로 허약한 의미로 보이기도 한다. 창백한 느낌의 청록은 중세 시대 질병, 나병, 부패, 죽음과 반역을 뜻하는 색이었다.

초록이 주는 느낌은 이렇게 극단적이다. 그러면서 정교하게 이를 표현한다. 그 중에서 '5월의 색' 초록은 놀랍도록 기쁨을 일깨우는 작용을 한다. 파랑과 노랑 사이에 놓은 초록은 정반대로 조용하고 안정적인 느낌을 준다.

초록은 움직이지 않는 성질을 보이면서도 파랑의 수동적인 면, 노랑의 능동성을 동시에 드러낸다. 하지만 그 어느 곳에 치우치지 않는다. 다시 말해 초록은 휴가, 숲, 초원, 잔디 등을 모두 포괄하는 '자연'이란 이름의 어머니와 같다.

그러나 같은 초록 계열이라도 청록은 차가우면서 접근하기 힘들 것 같은 인상을 준다. 수줍어하고 사양하거나 고집스러운 느낌을 주기도 한다. 터키색으로 불리는 밝은 청록은 색상스펙트럼 가운데 가장 차가운 인상을 던진다. 우리는 수술실에서 의사들이 입는 청록색 가운에서 삭막함을 느낀다. 여기엔 감정이 배제된 차가운 이미지가 읽힌다.

이러한 인상은 터키색이 적용된 모든 곳에서 느낄 수 있다. 차가운 이미지를 거꾸로 적용하면 시원한 감정으로 바뀐다. 숨 막힐 정도로 답답한 공장이라도 이 색을 잘 응용하면 신선한 기분을 유도할 수 있다. 뜨거운 햇빛이 가득한 남쪽 지역에도 이런 노하우가 보인다. 이 지역 집들은 최소한 문과 창틀에 터키색을 칠한다. 일부 주택은 선선한 느낌을 위해 전체를 이 색으로 꾸미기도 했다. 비슷한 이유로 음료수, 치약, 박하담배에도 터키색이 응용된다.

색의 탐구

반면에 어두운 청록은 저항감을 느끼게 하며 주위를 긴장시킨다. 고집, 우둔함, 거만함, 완고함 등의 이미지가 담긴 색이다.

일반적이고 잘 알려진 색상인 전나무 초록, 즉 파랑과 노랑에 약간의 검정을 혼합한 초록은 진지하면서도 자의식이 강하다는 인상을 준다. 이는 전형적인 초록 중 하나로 뤼셔가 여러 가지로 실험했던 색이다.

전나무 초록은 견고하다는 이미지를 보이면서 의식적으로 행동하는 느낌을 준다. 전나무 숲은 초록 그 자체로 통하기도 한다. 이 색은 숲 전체를 어두우면서 어딘지 모르게 비밀스러운 분위기를 자아낸다. 조용히 무언가를 기다리는 것 같은 느낌도 갖게 한다. 모두 전나무 초록이 집약적으로 나타내는 힘이다. 이 힘은 우리에게 자아실현의 욕구를 구체화한다.

올리브색도 초록 계열에 속한다. 이름에서 알 수 있듯 올리브색은 말 그대로 올리브 열매의 색이다. 순수한 초록 외에 노랑과 검정이 강하게 섞여 있을 뿐 의외로 파랑의 요소는 없다. 이러한 올리브색은 갈색빛을 띠기도 하고 갈색의 특징이 나타나기도 한다 ('갈색' 장 참고). 올리브색은 자연 속에서 어떤 색상과도 잘 어울린다. 이런 이유로 군인들이 위장할 때도 활용하는 것이다.

초록의 이미지는 사회적 기호로도 응용가능하다.

우리는 종종 사회적인 사건을 색상의 의미와 관련짓는다. 그 중에서 초록은 보통 안전성과 동의어로 쓰인다. 초록을 표시하는 것

은 위험이 없다는 사실을 의미한다. 모든 것이 잘 정돈됐다는 뜻도 된다. 그래서 초록색 교통신호는 걱정 말고 차를 운행하라는 표시다.

다른 분야에서도 초록색은 안전을 뜻하는 신호다. 탈출로, 비상구 등에 초록이 쓰이는 이유다. 같은 취지로 병원의 '응급처치' 구역에도 초록의 이미지가 이용된다.

괴테 말대로, 초록은 기분 좋은 느낌을 주기에 양탄자 등 주택 내부 인테리어에도 잘 쓰일 수 있다. 초록색 공간은 조용한 분위기를 자아내 거실이나 작업실 같은 곳에 잘 어울린다. 큰 공간이나 널찍한 사무실 등에서 쓰이는 초록 양탄자는 편안한 분위기를 조성하기도 한다.

부엌이나 음식점에서 밝은 초록, 풀빛 초록, 부드러운 초록은 식욕을 자극한다. 여기에 대해선 여러 실험이 있었다. 모든 초록이 같은 효과를 내는 건 아니다. 터키색은 차갑고 냉정한 느낌을 풍겨 거부반응을 일으키기도 한다. 일부 초록 계열은 피부병, 창백하고 섬뜩한 인상마저 준다.

그럼에도 전반적으로 초록은 여러 색과 쉽게 조화를 이룬다. 실내에서 관상용으로 식물을 키우는 배경도 여기에 있다. 도시처럼 인공시설이 밀집된 지역에 사는 사람들은 일부로라도 초록과 자주 마주쳐야 한다. 콘크리트로 포장된 도시에서는 녹지는 물론 나무도 부족하다. 그러나 아무리 그래도 집에서 식물을 키우는 건 가능하다.

독일인들은 정원의 잔디를 가꾸기 위해 엄청난 돈을 쓰고 있다. 국가 예산은 물론 개인 소득도 상당부분 투자된다. 여기엔 여가활동으로서 초록 식물을 키워 함께 소통하려는 의도가 있다. 미적 매력이 풍기는 취지다. 그럼에도 불구하고 우리는 산업 활동을 통해 자연환경을 훼손한다. 안타까운 일이다. 오직 건강한 환

경만이 우리의 생명과 미래를 보장한다. 그런 점에서 초록의 가치를 늦기 전에 인식했으면 한다. 다음에 나오는 인디언 격언을 마음에 새겨보자.

마지막 나무가 뽑히고,
마지막 강은 독으로 더럽혀지고,
마지막 물고기가 잡혔을 때에야 비로소
사람은 돈을 먹을 수 없다는 것을 깨달을 것이다.

(크리(Cree)족의 예언)

초록은 지구의 모든 생명이 존재하게 하는 바탕이다.

초록은 곧 생명이다.

초록빛 식물은 성장하고 되풀이해 다시 태어나며 또 다른 생명을 키운다.

식물은 사람의 마음을 안정시켜 주는 힘도 지니고 있다.

The **Orange**

주황 The Orange

팔레트에서 빨강과 노랑을 혼합하면 주황이 나온다. 누구나 아는 사실이다. 이러한 주황은 자극적이면서 흥분을 유발하는 색이다. 노랑의 밖으로 뻗어가는 빛의 성질과 눈에 확 들어오는 빨강의 특성이 함께 나오는 탓이다.

주황의 자극성은 빨강만큼 강하진 않지만 그것에서 풍기는 흥분, 수다, 시끄러움 등의 느낌은 빨강과 비슷하다. 그래서 주황을 선호하는 사람은 개방적이면서 너그러우며 친밀성 있어 보이면서도 포용력이 강하다. 주황은 어디에든 구애받지 않고 자유분방한 면모를 보인다. 그래서 주황은 원활한 의사소통을 유도하는 따뜻하고 진실한 감성을 드러낸다. 또한 육감적인 느낌도 들게 한다. 캐러비안 사람들, 삼바춤을 추는 사람들의 즐겁고 개방적인 모임 같은 이미지가 있다.

주황은 빨강처럼 그렇게 뜨겁게 느껴지지는 않으면서 난롯가에서의 따뜻하고 편안한 기억을 떠올리게 한다. 촉감면에서 노란색보다는 좀 더 따스하다. 시각적으론 햇볕에 잘 익은 결실, 풍족한 느낌의 추수감사절 등이 연결된다.

주황하면 순간적으로 연상되는 것은 빛남, 용감함, 성숙함, 충분함, 생생함, 탄력 있음, 명랑함, 온화함, 가까움, 건조함, 연함, 안락함, 사교적임, 젊음, 가을의 풍요로움, 자부심 등이다.

　인도 소년의 불그스름한 주황색 옷을 떠올려보자. 여기에서 그 의미들을 쉽게 떠올릴 수 있다.

　주황색 옷을 본 사람은 색이 지닌 특성을 곧바로 이해하게 된다. 긍정적인 심상(따뜻함, 편안함, 말이 잘 통함, 깨달음)과 부정적 느낌(공격적, 강요, 과장)을 각각 생각해 볼 수 있다.

　주황의 이러한 이미지는 광고 등에서 곧잘 응용된다. 광고에 나오는 주황색은 따뜻하고 성숙해 보이는 효과를 노리는 일종의 장치다.

주황은 빨강처럼 뜨겁게 느껴지지는 않으면서
난롯가의 따뜻하고 편안한 기억을 떠올리게 한다.
촉감면에서 노란색보다는 좀 더 따스하다. 시각적으론
햇볕에 잘 익은 결실, 풍족한 느낌의 추수감사절 등이 연결된다.

색의 탐구

색의 탐구 – 보라

The **Violet**

■ 보라 The Violet

다시 한 번 빨강의 특성을 떠올려보자. 빨강은 활동성, 강요, 시끄러움, 남성다움 등의 이미지를 갖고 있다. 정열적이면서 공격성을 나타낸다. 때론 폭력성도 느껴진다. 빨강에는 섬세한 구석이 없다. 상당히 거칠며 목적한 바를 이뤄야만 안정을 찾는 존재다. 폭발적인 열정의 목적은 무엇일까? 그것은 안정감, 행복한 승리의 순간, 조화로운 성취감 등이라고 할 수 있다.

모계사회를 대표하는 파랑은 다른 방법으로 같은 목적을 달성한다. 폭력 없는 저항, 인내, 긴 호흡을 전략으로 한다. '연약해 보이는 물이 돌을 부순다.'는 말처럼 부드럽고 현명한 방법을 이용하는 것이다.

상반된 방향으로 나아가는 두 색이 궁극적으로 같은 결과를 이룰 때 우리는 초월성, 월경(越境) 혹은 두 개의 거대한 힘의 관통이라고 부른다. 이는 신비주의자들이 신비로운 조화, 관통, 병합, 모순의 제거 등으로 설명하는 것과 같다. 철학자이자 신학자인 카디날 니콜라우스 쿠자누스(Kardinal Nikolaus Cusanus)는 이것을 '모순의 조화(coincidanta oppositorum)'라고 표현했다.

보라에는 원색인 빨강과 파랑이 극단적으로 대립한다. 불의 열기와 얼음의 차가움이 섞여 있는 형태다. 양극단은 보라 안에 그대로 머물러 특별하고 매혹적인 분위기를 풍기게 한다.

그래서 보라는 마력, 요술 등의 이미지를 지닌 신비한 색이다. 물질세계와 영적세계의 경계선을 초월하게 한다. 마치 마법사의 세상이 느껴진다. 마법사는 영적인 세계와 문명, 현실과 미지의 공간, 유령과 악마 사이 경계를 넘나든다.

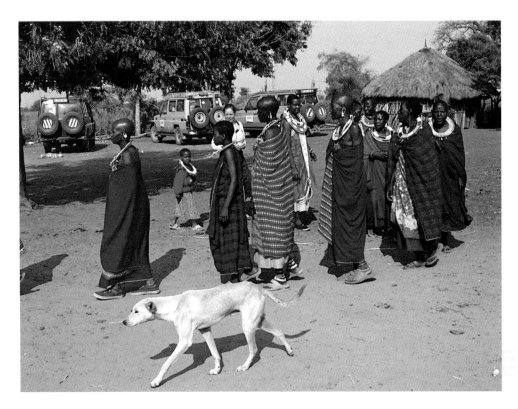

 물질문명의 영향권에서 다소 멀었던 사람들, 이를테면 남아메
리카 원시림, 중앙아프리카, 아시아 내륙 등지의 원주민 그리고
중세 서양의 신비주의자들은 보라를 특별히 사랑했다. 신비로운
빛이 난다는 이유에서다. 수많은 다른 문화권에서 영적 세계, 육
체의 세계(빨강), 하늘(파랑)을 아우르는 신비로운 색으로 보라를
꼽아왔다.

 종교 의복 문화에서도 발견되는 사실이다. 기독교 문명에서 추
기경은 이승과 저승 간의 중재자 역할을 담당한다는 상징에서 보
라색 옷을 입는다. 불교에서도 마찬가지로 승려들이 노랑과 함께
보라 예복 차림을 한다.

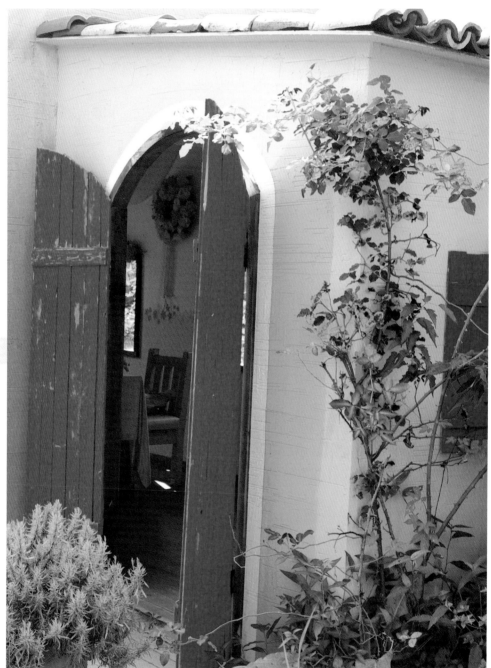

색의 탐구

보라는 특히 중세 교회에서 많이 쓰였다. 중세시대에 지어진 교회의 유리창을 보면 순종, 참회 그리고 고백을 하는 예배의식을 담은 그림에 등장한다. 추기경의 반지에서도 보라를 찾아볼 수 있다.

고트프리트 하웁트(Gottfried Haupt)는 보라를 '베일에 싸인 신비한 색'이라고 했다. 빨강(남성)과 파랑(여성)이 보이는 성별 특징이 보라에선 나타나지 않는다. 교회 고위자의 보라는 그가 저승에서 '중성'에 속한다는 것을 의미한다.

심리면에서 보라의 작용에 대해 알아본다.

임신 중 여성은 그렇지 않을 때보다 보라색을 좋아한다. 여기서 보라는 미지의 세계로 향하는 일시적인 심리 상태를 반영한다.

사춘기 이전의 청소년에게 빨강과 파랑은 성적 경향을 나누는 데 효과적으로 활용된다. 보라는 그 중간 지점이다. 한 사내아이가 빨강(남성) 성향을 보였다고 해도 보라 역시 긍정적으로 받아들일 수 있다. 보라가 심리적으로 고정된 취향을 나타내기보다는 일시적으로 상황에 따라 선택되는 특성을 갖고 있어서다.

한 연구보고서에 따르면 허약한 어린이들이 주로 보라를 좋아하는 것으로 나타난다. 어린이는 보라를 매혹적이라고 느끼며 감각적으로 받아들인다(클라, H. Klar). 또한 이런 보라를 동경하는 모습도 보인다.

빨강(강하게 흥분하기 쉬움)과 마찬가지로 성적 충동을 유발하는 보라는 정신이나 육체적으로 허약한 아이에게 엄청난 자극을 줄 것이다. 특별한 자극을 직접 체험하고 싶어 하거나 정서면에서 불안정할 때 아이들은 보라에서 만족을 찾는다.

일반적으로 보면 자연과 가까운 문화권은 보라와 가까이 지낸다. 하지만 문화 수준이 높고 복잡한 구조를 띨수록 또한 지적인 자부심과 수입이 높을수록 보라를 멀리한다.

기술문명이 고도화된 유럽 국가와 미국에선 특히 지식인 계층을 중심으로 보라를 거부한다. 이들은 의식적으로 자기감정을 합리화한다. 이는 사실 부자연스러운 일이다. 역사상 평범하지 않았던 나치 독일에서 담자색(연보라색 혹은 릴라색)과 보라는 존재 인식의 표현으로 널리 쓰였다. 그것은 의식적으로 활용됐다. 모두 한 색에 두 가지 개념을 내포한다. 앞서 언급했듯 파랑과 빨강을 정확히 혼합하면 나오는 게 보라다. 이를 밝은 톤으로 바꾸면 담자색(릴라)이나 라일락(아라비아의 언어인 '릴라'에서 유래한다) 색이 나온다.

보라는 한때 여성운동의 수단으로서 커다란 붐을 일으켰다. 연보라색의 멜빵바지를 내세운 여성운동은 국경을 넘어 다른 지역까지 널리 퍼져나간 바 있다.

얼마 전만 해도 갱년기 여인은 연보라색 숄을
둘러 자신이 아직 '늙지 않았다.'는 점을 암시했
다. 그것은 풍자적으로 '마지막 노력'이란 의미
로 통했다. 의식적으론 감추지만 성적인 관심을
최대한 이끌어보려는 시도로 해석된다는 얘기다.

기독교계의 계몽 운동이나 평화 시위에서 심심
치 않게 등장하는 목도리도 연보라색이다. 이것
은 '생명을 위한 방향 전환'을 목적으로 한 '마지
막 노력'이라고 할 수 있다.

다른 색과 마찬가지로 보라에도 역사와 유행이
특별한 관계를 맺으며 오늘날까지 왔다. 독일은
전쟁 이후 물질면에서 재건돼 경제 성장의 국면
을 맞았다. 이와 동시에 그동안 억눌렸던 '다른 쪽', 즉 정신적 성
장을 꿈꾸는 풍조가 대두됐다. 상황에 따라 변신해온 보라는 이때
감수성을 자극하는 영적 도구로 탁월한 역할을 했다.

보라를 싫어하는 사람은 체념에 빠져 있다. 그래서 자신의 독립
성을 포기하고자 한다. 그렇지만 이와 동시에 자기중심적인 자아
가 손상되는 걸 두려워한다. 이런 사람은 자신의 위치에서 성실한
태도를 보이며 주위에서 신용도가 높다. 예민한 감성을 합리적으
로 통제하고 결정을 내리는 인간이다. 이 같은 사람이 많은 우리
문화에서 보라의 이미지는 찾아보기 힘들다.

보라를 멀리하게 되면 서로의 감정을 공유하지 못하고 자신의 이
익만을 위해 경쟁한다. 이를 통해 명성이나 남보다 우월한 느낌을
얻고자 한다. 그 과정에 인간은 주위에 유행하는 기호만을 모방한
다. 그것이 목적을 달성하는 데 유용한 탓이다. 다만 겉으로 주위 사
람의 감정을 이해하려는 듯 가장한다. 이러한 연기력으로 상대를 자
극시키고 감동케 하려 한다. (뤼셔)

이 같은 얘기는 어디까지 추측이다. 사람들은 누구나 감성이 넘치는 사회를 추구한다. 스스로도 의미 있고 감동이 넘치는 생활을 원한다. 이런 인간 심리를 보다 잘 작동케 하는 게 매혹적인 느낌의 보라다. 괴테는 다음과 같이 말했다.

보라를 거부하는 사람들은 무엇인가를 향해 나아가는 척할 뿐이다. 사실은 전진하는 게 아니고 오직 휴식을 취할 수 있는 기회만 찾는다.

보라는 환상을 다루는 문학(판타지, 공상과학 등)에서 종종 표지에 나타난다. 책 내용을 효과적으로 암시하고자 하는 의도가 담겼다. 동화, 신비주의 환상 등에도 보라 이미지가 엿보인다. 그만큼 이 색은 문학과 밀접하다.

파브르와 노멤버(Favre, November)는 다음과 같이 말했다.

보라는 모든 색상 가운데 가장 신비스러우면서도 수수께끼 같은 색이다. 명상적이며 신비한 느낌을 주면서 비밀스러운 이미지를 던진다. 보라는 또한 슬프고 우울하다. 이런 비극의 요소가 오히려 이 색을 품위 있어 보이게 한다. 보라 계열인 릴라색으로 가득 찬 공간은 신비스러움을 넘어 마술과 같다. 진지함을 지나 나약하다는 인상마저 준다. 릴라색이 보여주는 인상이 순수한 보라만큼 뚜렷하지는 않다. 그럼에도 잊고 지낸 어린 시절을 회상하게 하면서 당시의 꿈과 환상을 일깨워준다.

끝으로 보라가 지닌 성향을 전체적으로 요약해본다.

보라는 민감, 변화, 매혹적인 쾌락 등을 의미한다. 색조가 어두워질수록 부동적이면서 강하고 신비스러운 느낌을 자아낸다. 반면 밝은 보라(릴라 등)는 자극받기 쉽게 상대를 유혹해 마음을 흔드는 힘을 지닌다.

어두운 보라뿐만 아니라 밝은 보라톤도 향기가 느껴지는 미용적인 색상이다. 라일락, 라벤더, 제비꽃 혹은 이와 유사한 부드러운 꽃잎을 떠올리게 하는 데 이유가 있다.

보라는 육체적 욕망과 연관이 깊다. 그래서 지적이고 합리적인 성숙함을 추구하는 사람들은 이 색을 싫어한다. 따라서 패션 등 디자인 관련 부문에서 조심스럽게 사용되어야 한다.

이 밖에도 보라를 떠올리면 침울함, 심오함, 모호함, 부드러움, 부패함, 달콤함, 마취성, 우울한 느낌의 소리, 요술, 신비주의, 내향성, 비밀스러움, 슬픔, 가면, 금지, 친밀함과 같은 게 연상된다. 릴라색만을 얘기하자면 약함, 부드러움, 타락, 미용, 달콤함, 친밀함, 친절함, 연약함, 병에 걸리기 쉬움, 고독, 절망 등의 개념이 떠오른다.

색의 탐구 - 갈색

The **Brown**

■ 갈색 The Brown

갈색은 원래 존재하지 않는다. 다채로운 빛을 지닌 무지개에 조차 갈색은 없다. 온갖 색으로 물들일 수 있는 하늘에 있어서도 갈색은 예외다. 그럼에도 불구하고 갈색은 태고부터 우리에게 신뢰감을 주는 이미지로 통했다. 우린 이런 갈색의 심상 위에 살고 있다고 해도 과언이 아니다. 갈색은 단단한 대지, 흙에 머물며 우리에게 안정감을 제공해 왔다.

땅의 이미지는 어느 날 갑자기 우리가 세상에서 사라져 버린다거나 하는 공포를 느끼지 않게 해준다. 또한 지진으로 인류가 파멸할 수 있다는 공포감도 없애준다. 우리가 길을 걸을 때 땅이 얼마나 안정적인지는 별로 따지지 않는다. 그만큼 '발아래 땅이 단단하다.'는 사실을 굳게 믿는다.

갈색은 단단하고 견고하며 이용 가치가 있다는 의미를 선사한다. 그래서 친숙하면서도 신뢰할 수 있는 안전성을 느끼게 한다. 갈색은 심오한 파랑처럼 여러 상징을 띠는 색이다. 동시에 우리가 밟고 있는 토양의 색이다.

우리는 화가가 색상을 혼합할 때 심리적으로도 비슷한 상황을 겪는다. 예를 들면 자극적이면서 지나치게 활동적인 주황은 어두운 색과 섞이면 성격이 다소 진정된다. 어둡고 흐릿한 갈색이 부드러운 적갈색으로 변하면 평화를 상징하게 된다. 갈색은 또한 활동적인 삶을 간접적으로 나타내기도 한다. 뤼셔는 이렇게 말했다.

갈색은 생명력, 육감, 조절 가능한 본능을 보여준다.

갈색은 육체적인 긴장을 완화하는 데 도움을 준다. 파랑만큼 적

극적이진 않으면서도 은근한 느낌으로 이런 작용을 보인다. 더불어 육체적인 쾌감도 선사한다.

그렇다고 갈색을 퇴폐적인 색이라고 단정하는 건 무리다.

갈색은 우리에게 편안함을 안겨준다. 목재 가구를 살펴보자. 갈색 목재는 안락함을 주면서도 편안하게 환대받는 기분을 들게 한다. 이것은 음식점이 갈색 식탁을 즐겨 사용하는 배경이다. 갈색 톤의 가족이나 모피 색상엔 포근한 느낌이 담겨 있다. 갈색의 성향은 마치 '안에 들어가서 편히 쉬자.'는 권유와 같다.

뤼셔에 따르면 갈색을 싫어하는 사람은 심리적으로 신체의 생명력이나 건강을 무시한다. 다시 말해 자기 신체의 건강 상태를

고려하지 않은 채 육체적 욕구로 가득 차있다. 이런 사람은 타오르는 성적 갈망을 억제하지 않은 채 과시하려든다. 그리고 그것을 편안하다고 느낀다. 이는 진정한 안락함이라고 할 수 없다. 육체적으로도 유익한 것도 아니다.

사회 구성원 측면에서 갈색을 멀리하는 사람은 집단에서 벗어나 모든 것을 홀로 독식하려한다. 그래서 자신의 능력과 가치를 인정받기 위해 애쓴다.

이러한 해석이 모두에게 들어맞는 일반론은 아니다. 하지만 나치 독재 하의 독일에서 갈색이 국가를 상징하던 색이었다는 점을 떠올려보자. 당시에 유행했던 갈색 제복은 게르만 민족 신화에서 유래했다. '갈색 내의'로 대변되는 옛 남성 결사대가 그것이다.

이들은 곰의 가죽을 뒤집어쓰고 싸우는 광폭한 전사 혹은 곰 사냥꾼이었다. 예로부터 갈색은 법과 상관없이 명령에 따라 죽고 사는 막강한 권력을 지닌 사회 상류층을 상징했다. 하지만 일반인에게 갈색은 안정성과 확실성을 의미하는 흙의 이미지였다.

이에 비춰 나치 제국주의에서의 갈색은 이질적이다. 갈색 군복을 입은 군인에게서 안전한 느낌을 가지긴 힘들다. 1933년 이후 독일은

군부 독재에 시달렸다. 갈색 제복을 입고 권력을 휘둘렀던 이들은 자신들이 원하는 대로 행동했다. 이때 갈색이 풍기는 인상에는 독재라는 심상이 더해지게 됐다.

그렇지만 전쟁 이후 사람들은 갈색을 지구의 이미지(피, 땅, 향토)와 결합시키기 시작했다. 지위고하에 상관없이 예전, 즉 갈색의 땅으로 되돌아가자는 인식이 거세게 일었던 것이다. 이로 인해 전형적인 갈색의 느낌엔 집에서 구운 빵, 단조로움, 어머니다운 모습 등 시민적인 면에 담겨지게 됐다. 이러한 심상은 더욱 확장돼 작업, 주부, 식량, 오물, 구운 고기, 일반 가정의 식사, 소박함, 건조함, 분쇄함, 부패, 쓰레기, 초콜릿, 담배, 커피, 가축사료, 비종교적인 것, 거침, 기분 좋음 등까지 포함한다.

색채 연구가들(클라 등)은 아편 중독자들이 특히 갈색을 선호한다고 말한다. 뤼셔도 다음처럼 언급했다.

이 색은 특히 축축하고 흐릿하며 절망스러운 갈등이 연상되는 사람이 선호한다. 이런 유형의 사람들은 이성에 의해 합리적인 방법으

로 고통을 참고 견디기보단 원초적인 본능(갈색)에서 이성에서 벗어
난 길을 찾는다.

하지만 갈색 이미지를 긍정적으로 활용하는 사람은 건강을 챙
기는 도구로 사용한다. 긴장 해소를 위해 한 시간 내내 따뜻한 욕
조에 누워있거나, 대식가로서 식사를 즐기고, 안락한 침대에서 지
내거나, 농장 지주처럼 편안한 생활 방식을 추구하는 이들이 그들
이다.

초록이 자기를 드러내기 위해 자아, 영혼, 의지를 앞세우는 느
낌이라면, 갈색은 자아의 신체적인 면에 집중한다. 갈색에는 쉽게
살아간다는 의미가 내포돼 지나친 향유를 뜻하기도 한다.

갈색은 육체의 민감성을 쉽게 드러낸다. 병원에 입원한 아이들
을 보면 그렇다. 어린이들은 유독 갈색에 호감을 가지고 있으며
자신의 건강에 관해 무척 민감하다. 어머니로부터 떨어져서 홀
로 병원에서 지내야 하는 아이는 모성애에 대한 향수에 시달
린다. 지극한 불안감과 소외감도 느낀다.

초등학교 어린이 중에서도 특히 열악한 주위 환경에
고통받는 어린이도 갈색을 좋아한다. 이는 버팀목으로
서 뿌리를 갈망하는 모습이다.

종합하자면 갈색은 패션, 광고 그리고 제품 등에 종
종 사용됐던 색으로 과거부터 널리 쓰였다. 갈색은 취
향, 성숙, 넉넉한 부피와 원산지의 정통성(담배, 커
피, 아이스크림)을 암시한다. 따라서 갈색은 육체적
만족에 연관된 '커다란 효용'을 상징한다.

■ 검정 The Black

태초에는 아무것도 없었다. 그러나 지역을 막론하고 종교 관련 고서에는 '아무것도 없는 곳에서 모든 것이 생겨났다.'고 하는 언급이 있다. 성서에도 '하느님이 말씀하기를 빛이 있으라.'고 기록돼 있다.

검정, 하양 그리고 중간색인 회색은 인류 역사가 시작된 이래 극히 중요한 색이었다. 이들은 다른 색보다(특히 빨강보다도 훨씬 더) '표준색'의 개념에 부합하면서 그 어떤 상징 이상의 의미를 지닌다.

그렇다고 오해하지 말길 바란다. 검정, 하양, 회색이 '표준색'이란 뜻은 아니다. 색채 이론가들은 이들을 '다채로운 색'이 아닌 '단순한 색' 혹은 '무색'으로 인식한다. 이들은 단순히 밝음과 어두움을 구별하는 눈의 망막 간상체가 작용한 결과다. 이것이 사물을 인지하는 과정에서 나타나는 명암의 수준일 뿐이다. 이런 이유로 색채 이론가는 물론 민속학에서도 검정, 하양, 회색을 표준색이나 '정식 색상'으로 간주하지 않는다. 그럼에도 이들이 원색에 속한다는 사실은 틀림없다. 그 이유는 가장 원초적인 언어(두 가지 이상 색 단어를 가지고 있지 않은 말)에서조차 검정과 하양의 개념이 나타나기 때문이다. 이들은 빨강의 원색보다 더 오래된 색일지 모른다. 하양과 검정은 예로부터 빛과 어두움, 선과 악이라는 반대 개념을 구현하고 있다.

검정과 하양의 가치는 같다. 또한 그 가치는 분명하다. 검정은 부정적인 심상을 표현하고 하양은 긍정적인 이미지를 그린다. 우리가 검정에 몰두하면 할수록 끊임없이 반대색, 즉 하양도 함께 연상된다. 서로 대비되면서도 가장 밀접한 색인 게 그 이유다.

태초에는 어두움, 빛의 부재, 절대적인 무(無)와 같은 혼돈이 세상을 지배했다. 이런 상황을 극복하게 한 것은 오직 자연의 힘이었다. 자연에서 빛이 태어나고 이로 인해 생명이 나타나는 등 여러 사건이 일어났다. 인간은 자연이 선사하는 거대한 순환과정에 놓여있다. 선과 악, 빛과 어두움, 삶과 죽음이 끊임없이 투쟁하고 교차하며 그 순환을 계속한다. 자연의 섭리 아래 그 중 하나는 반쪽에 불과하다. 반대 개념이 함께 할 때야 각자 완전해진다. 즉 둘은 함께 전체에 포함돼 작용하는 것이다.

이러한 전체성은 거의 모든 종교에서 발견된다. 또 다른 공통 사항은 음과 양이 결합해 움직인다는 세계관이다. 종교는 외형면에서 다양하지만 대부분 인간을 우주 중심에 두고 이원론으로 세

계를 나눈다. 사람에게 있어 이는 생활에서 느끼는 섭리다. 낮과 밤, 빛과 그림자, 좋은 것과 나쁜 것 등 우리가 습관적으로 당연하게 받아들이는 사항이다.

양극으로 보이는 사항들은 사실 상대적이다. 어느 한쪽이 절대적일 수 없다. 다시 말해, 절대적인 검정도 절대적인 하양도 존재하지 않는다. 그렇지만 모든 빛을 합치면 하양이 되고, 모든 물감색을 섞으면 검정이 나타난다. 두 색의 물리적 구분은 불가능하다. 특별한 형체도 없고 순수한 검정, 완전한 하양이라고 말할 수 있는 실체가 없다.

요셉 보이스(Joseph Beuys)는 1981년 뒤셀 도르프의 '검정색 전시회'에서 검정은 단지 실험을 통해서만 접근할 수 있을 뿐이라고 역설했다. 이론에만 존재하지 실제엔 없는 색이란 설명이다.

그는 전시회에 참석한 물리학자들에게 휘어진 난로연통의 검은색 구멍을 들여다보게 했다. 모든 물리학자는 어둡고 휘어진 검은 공간을 '진짜 검정'이라고 했다. 그러나 실상 그곳에서 우리는 절대적인 검정을 볼 수 없다. 절대적인 검정에 대한 명백한 기준은 없다. 다만 빛이 없어 검은 빛깔로 보이는 건 확실하다.

우리 눈으로 검정이라고 인식하기 위해선 적어도 5%의 빛 반사가 필요하다.* 결국 우리가 보는 검정은 짙은 회색일 뿐이다. 빛이 사라질수록 회색이 점점 짙어질 뿐이다. 우리 안구 내부는 '스스로 회색'이라 할 수 있다. 그래야 바깥의 색을 파악할 수 있기 때문이다.

(프릴링)

사람에 따라서는 검정을 이해하기 위해 '마이너스 빛'이라는 개념을 이용한다. 이미 언급했듯 검정은 빛과 거리가 멀다. 스스로 빛을 발하지도 않는다.

성서에서 사탄 혹은 루시퍼로 지칭되는 악마는 타락한 천사다.

우리 눈에 보이는 색은 빛이 반사돼 우리 눈에 비치는 상이다. 때문에 어떤 물체가 조금이라도 빛을 반사하지 않으면 색을 알아볼 수 없다.

이 악마는 빛을 인간에게 가져다주고 다시 그 빛을 지구상에서 소멸시켜버렸다. 이로 인해 악마가 된 천사는 절대적인 신인 하느님의 적대자로서 사악하고 어두운 존재가 됐다. 악마는 세상의 나쁜 것, 육체의 본능, 사악한 욕망의 화신이다.

　하느님은 환한 빛이 나는 천국에 있고 악마는 어두운 지옥에서 지낸다. 지옥은 '죽음의 여신' 이란 말에서 유래된 것으로 보인다.

죽음의 여신은 게르만 민족 신화에 나오는 지하의 여신으로 검정
의 왕국인 지옥에서 시체를 끌어 모으는 존재다. 동화에서 홀레
(hoehle)* 할머니로 등장하기도 한다. 이들의 근원을 따지고 보면
인류 최초의 어머니인 이브가 떠오른다. 영원히 살 수 없고 결국
죽을 수밖에 없는 이브는 이후에 '죽음의 여신' 이 된 것이다.

홀레(hoehle) : 독일
어로 '동굴' 이라는 뜻

이런 죽음의 여신은 고대 모계사회에서 그 원형이 발견된다는
추측이 있다. 그러나 실제로 오늘날 악마 개념은 기독교 세계관
아래의 가부장제 사회로부터 전해진다. 악마는 악에 관련된 욕망
을 표출하게 하는 능동적인 유혹자다. 그래서 악마를 나타내는 검
정은 빨강과 동등한 위치를 차지한다. 악마는 곧 밤을 의미하며
이러한 속성을 띤 검정새, 까마귀, 박쥐, 늑대, 검은 사자, 마귀,
흑마술은 모두 어두운 이미지다.

기독교만이 악마를 하느님의 적으로 인정하는 게 아니다. 다른
종교에서도 신의 적대자로 묘사된다. 그리스 신화만 살펴봐도 어
두침침한 지하세계인 저승이 등장한다. 저승은 사람이 죽은 후 영
혼이 정착하는 장소다. 이러한 그리스의 저승은 삶의 반대편, 영
원한 밤, 죽음 그리고 겨울을 나타낸다.

그러나 그리스인들은 겨울을 새로운 싹
을 내기 위해 준비하는 또 다른 단계로 보
진 못했다. 이들에겐 생명이 재생된다든가
영혼이 움직이며 영생한다는 생각이 없었
다. 신의 존재는 다만 창조와 소멸 사이의
극단적 대립으로 의인화돼 묘사된다. 예를
들면 미래를 향해 나아가는 능동적인 빛은
제우스로, 과거를 관장하는 어둠과 지하의
이미지는 하데스로 인격화됐다.

고대 이집트와 아프리카 혹은 남아메리
카 대륙에서도 비슷한 존재가 발견된다.

이집트인은 밝고 생생하고 창조적인 힘을 '프타(Ptah)' 라고 했으며, 사후 지하세계에서 살아가는 악마의 존재는 '카(Ka)' 로 칭했다.

오시리스(Osiris)와 '검은 악마' 이시스(Isis) 역시 이승과 저승 사이에서 일어나는 모든 생명의 구조, 지각과 질서의 대립을 상징했다.

인도 신화에서도 비슷한 이원론적 세계관이 발견된다. 찬란한 빛은 우선 시바(Shiva)란 신으로 그려진다. 시바는 힌두교 시바파에서 최고의 신이자 우주 최고 진리로 숭배됐다. 암흑과 음침한 면을 대표하는 존재는 '검은 칼리(Kali)' 다. 칼리는 시바의 아내로서 스스로를 파멸하는 악마의 신이라 해 두려움을 샀다. 민간 신앙에서의 신은 오늘날에도 찾아볼 수 있다.

집시들은 성모 마리아와 더불어 땅의 수호 성자로서 '검은 사라' 를 섬긴다. 매년 프랑스 프로방스 지역에 있는 생 마리 드 라 메르(Les Saintes Maries de la Mer)에서 그를 추앙하는 의식을 올린다. 이와 비슷한 '검은 마돈나' 와 같은 성녀 숭배 의식은 도처에서 발견된다.

검정은 부정적인 심상을 의미한다. '검은 예배' 라는 용어에도 이 점이 반영돼 있다. 흑마술사의 심령술과 기독교인들의 예배의식은 서로 다른 느낌을 가진다. 누군가 흑마술을 행한다면 숭고한 정신보다는 물질을 추구하는 의식일 것이다. 그것도 바람직하지 않은 방식으로 자신에게만 유리한 일을 유도하는 것이다.

검정과 하양에 관한 논의는 전 인류사를 통틀어 모든 종교, 사상 등에서 끊임없이 이어져 내려온다. 이는 놀이문화에서도 발견 가능하다.

서양의 체스에서나 동양의 바둑에서 흰색과 검은색은 서로 밀고 밀리는 싸움을 한다. 두 가지 상반된 색상이 활용되는 모습은

널뛰기 등 다른 놀이에서도 발견할 수 있다. 구석기 시대 이래 잘 알려진 널뛰기는 휴식을 취하는 목동의 놀이로 유명하다. 오래 전부터 목동은 양쪽에서 각각 검정 옷과 하얀 옷을 입고 널뛰기를 즐겨왔다. 이런 놀이의 역사만큼이나 검정과 하양의 대립 관계는 오래 됐다.

동화, 전설 그리고 신화에서 선과 악을 주제로 한 이야기들은

인간 내면을 그대로 반영한다. 사람은 어떤 것을 선택할 때 내면의 깊숙한 곳에서 두 가지 생각이 서로 투쟁한다. 악령, 마술사, 요정, 운명의 여신, 난쟁이, 빛과 어둠의 신이 이런 불후의 투쟁에서 서로 만난다.

　선과 악의 대립은 인류가 나타난 태초부터 계속됐다. 최후의 심판을 묘사한 성서의 요한계시록에도 등장한다. 소설가 톨킨(Tolkien)도 선악을 주 모티브로 '반지의 제왕'을 내놓았다. 대부분의 소설이나 동화에서 비슷한 주제는 자주 다뤄진다.

이러한 이야기 줄거리 안에서 선과 악은 끊임없이 부딪힌다. 단테(Dante), 괴테(Goethe), 톨킨(Tolkien), 미하엘 엔데(Michael Ende) 등에게 이는 커다란 사유 주제였다. 심리학자 에리히 프롬(Erich Fromm)은 선과 악을 내적으로 작용하는 생명 애착으로 해석했다. 그는 생명 애착을 '삶의 긍정'과 '생명 거부' 혹은 '삶의 기피' 등의 개념으로 설명한다.

삶의 긍정은 모든 생명에 대한 정렬적인 사랑을 뜻한다. 생명을 사랑하는 인간은 가만히 나이만 먹기보다는 늘 무엇인가를 하려고 한다. 이런 사람은 많이 갖는 것 대신에 스스로 큰 존재가 되기를 원한다. 그래서 스스로를 통제하면서 새로운 것을 꾸준히 추구한다. 그는 안전한 삶보다는 거친 모험을 감수하고 새로움을 찾는 일에 행복을 느낀다. 또, 매사에 일부보다 모든 것을, 합계보다는 구조를 훨씬 중요하게 생각한다. 더불어, 사랑을 통해 이성과 화합으로 영향력을 확대하고자 한다. 이런 이유로 그는 권력이나 사무적인 방법이 아닌 인간적인 태도로 일을 처리한다. (프롬)

검정은 삶을 기피하거나 긍정적인 발전을 무조건 부정하는 색이다. 뤼셔의 생각도 그렇다.

검정은 존재를 부정하고자 하는 의지를 나타낸다. 검정과 같은 부정성을 지닌 사람은 매사에 적대감을 갖고 행동한다. 다른 사람이 내놓는 모든 의견과 삶의 방식을 반대하며 자기 방식을 권위적으로 강요한다. 검정은 무정부주의자처럼 끊임없이 반대를 표하는 색이다. 자기 권리를 지나치게 강요하는 인상도 준다. 검정의 성향은 그러나 생각보다 다양한 면모를 보인다. 예를 들어 검정은 죽음을 상

징하기도 하지만 장례식을 진지하고 겸손해보이게 하는 기능도 가진다. 또한 성직자의 예복에 쓰이는 이 색은 엄숙한 성향을 대변한다. 그러나 정반대 이미지로 성적으로 유혹하는 여성들 속옷에도 검정이 사용된다. 이땐 오히려 자극성을 띤다. (뤼셔)

'검정이 보인다.'는 말은 어떤 사람이 성공할 것으로 보이지 않는다는 뜻이다. 비슷한 의미로 '검은 영혼'은 피해야할 사람을 두고 하는 말이다. 같은 연결선상에 있는 '눈앞이 캄캄해진다.'는 문장도 대단히 어려운 상황에 처해 있다는 의미다. 또한 '검게 한다'는 표현은 '누군가를 비방하고 궁지에 몰아넣는다.'는 뜻으로 '밀고한다.'는 단어와도 연관된다. 예전에 까마귀 같은 검은 새는 검은 고양이와 마찬가지로 불운을 안겨주는 동물로 여겨졌다. 검정의 이미지는 이처럼 부정적이며 두려움을 자아낸다. 그래서인

색의 탐구

지 유감스러운 일이지만 어린이들이 '흑인 남자'를 보면 두려워하는 모습을 보인다.

검정은 일상 언어에서 중병이나 쇠퇴를 암시한다. 또한 죽음과 비슷한 의미로 통한다. 중세를 살펴봐도 모든 나쁜 질병이나 사건들은 '검정'의 이미지로 점철돼 있다. '검은 페스트', '검은 종이', '검은 죽음' 등이 대표적이다.

종종 붉은 피가 생명의 상징으로 여겨진다. 그러나 피는 혈관을 흐르는 동안 검은빛으로 변한다. 그래서 '흐르는 피는 점점 검게 된다.'는 말이 있다. 이는 모든 생기로운 삶은 언젠가 죽음의 상태인 '검정'으로 변한다는 의미가 숨어 있다.

무엇이든 불에 타면 '검정'이 된다. 그을음과 재, 매연, 석탄, 숯을 보면 드는 생각이다. 습지에 묻힌 사체, 토탄(土炭), 흑토도 검정색이다. 검정은 이렇게 생명의 마지막 상태에서 나타난다.

검정의 어두운 면을 표현하는 말들은 셀 수 없이 많다. 1930년대 전 세계 증권거래소를 발칵 뒤집어놓은 '검은 금요일'도 그렇고 '검은 유머', '검은 피터(카드놀이의 일종)', '블랙 리스트', '검은 노동', '블랙 데이' 등도 같은 부류다.

일상 언어에도 '검정'이란 말이 들어간 말이 많다. '검은 분노', '부정승차', '암거래 시장', '암거래 상인', '무면허 무선 방송', '양 도둑' 등이 그렇다. 지난 세기 초 세르비아의 비밀동맹을 지칭하는 '검은 손'은 '사라예보의 암살' 사건을 일으켜 제1차 세계대전을 발발시켰다. 우리는 부정한 내용이 담긴 장부를 '블랙 북'이라고 하며 이에 연관된 돈을 '검은 돈'이라고 한다. 우중충한 색상으로 표현된 '검은 그림'은 염세주의자를 나타낸다.

대중언어에서 검정은 염세주의, 불행, 상실을 상징하는 색이다. '검은 사건'이 주는 심상도 그렇다. 히틀러 통치 시절 검정 제복을 입은 SS 사단*이 목숨을 걸고 적을 전멸시킨 원정은 '검은 사건'

157
검정 ■

SS 사단 : 해골과 뼈의 상징을 옷에 부착한 특수 부대

중에서도 최고다. '검은 군주', 프리드리히 빌헬름 2세 소유의 의용단은 '검은 군대'로 불렸다. 이들은 나폴레옹과의 휴전 이후에도 협정에 반대하는 전쟁을 계속했다. 베르사유 조약에 의해 편성된 독일군을 지칭하는 '검은 제국군대'는 세계 제1차 대전 이후 불법으로 활동했다. 무솔리니 치하의 이탈리아 파시스트의 준 군대식 동맹은 검정 셔츠를 입어 검정 이미지를 부각시켰다.

오늘날 일상생활에서 검정은 어떻게 해석될까? 오토바이족과 펑크록 가수들은 검정색 가죽옷을 즐겨 입는다. 이 검정 옷은 폭력과 파괴의 속성을 지닌다. 차가운 금속, 해골, 면도날, 쇠사슬 등의 성격과 비슷하다. 오토바이족이나 펑크록 가수들의 복장에서 나타나는 검정의 이미지는 반항이다. 죽음, 태워버림, 절망 등으로 사회 혹은 생명으로부터 단절되는 상황을 뜻한다. 여기엔 기대할 만한 '미래가 없다.'는 의미가 포함된다. 색채학자의 다음 말을 생각해보자.

검정은 자극의 정체를 뜻한다. 색채 실험에서 검정을 선호한다면 운명에 저항하는 태도를 드러낸다. 성인 중에서도 많아 봐야 1.4% 만이 단순한 검정이나 하양을 선호한다. 노이로제에 시달리거나 정신병 환자일 때 이런 경우가 많다. 어린이들과 사춘기 학생들도 비슷하다. 모두 심리적으로 부담을 받지 않는 색을 선택한다. (뤼셔)

이렇게 볼 때, 검정 의상이나 가방 혹은 검은 가죽 점퍼는 노이로제 등 심리 문제와 연관됐을 수 있다. 검정은 우아함, 슬픔, 차별성의 세 가지 의미를 가진다. 또한 유행을 타는 색상이기도 하다.

검정 의상을 착용한다는 의미는 남들과 달라보이고자 하는 것이다. 의식적으로 세상과 자신을 경계 짓는 일이기도 하다. 검정 리무진, 검정 양

복, 검정 서류가방 등에는 다채로운 색으로 둘러싸인 세상과 차별
화하는 의지가 담겨 있다.

 지중해 지역에서 일정 나이 이상의 과부는 검정색 옷을 입는다.
이때 검정 옷은 과부만을 상징하는 게 아니라 성숙함과 귀함을 드
러낸다. 즉, 귀부인임을 나타내는 것이다.

 비슷하게 검정색 물건도 차별성을 나타내고자 하는 수단이다.
가구, 사무실, 관청의 사무용품은 얼마 전까지 대부분 검정색이었
다. 이는 엄격한 위상을 의미한다. 검정색이 그 물건을 쓰는 사람

을 특별하게 만들어준다는 생각이 깔려 있다. 판사, 음악가, 웨이터 등 검정 관복이나 예복도 같은 맥락으로 해석된다. 이런 검정은 그러나 그 반대편의 이미지도 갖고 있다. 굴뚝 청소부, 난방기사, 갱부, 목수의 검은 옷은 '더러움을 감추는 색'으로서 검정을 활용한다.

독일에서 '검은 남자'로 불리는 굴뚝 청소부는 사실 행운의 상징이었다. 집 안에서 배출되는 검은 연기 그을음은 불행을 암시한다. 이 불행을 굴뚝 청소부가 모두 거둬가기에 검은 남자는 그만큼 반가운 존재였다. 비슷한 느낌의 말로 '검정 속에 만나다.'라는 게 있는데 이는 목표를 달성했거나 성공을 거두는 상황을 뜻한다.

검정 상복과 검정 넥타이 혹은 팔에 두르는 검정 띠는 죽은 이를 애도하는 표시다. 종말, 생명의 소멸, 최종의 상실을 묘사한다. 하지만 문화권에 따라 죽음을 부활과 연결 짓기도 한다. 특히 동양에서 이런 면이 강하다. 동양인들은 육체의 파멸로 모든 것이 끝나지 않고 영혼이 새로운 시작을 맞는다고 믿었다. 그래서 주로 이용한 게 하얀색이다. 순수하고 하얀빛은 어둠으로부터 벗어나 새로움과 만나게 하는 존재다.

검정이 지닌 또 하나의 특징은 주위의 다른 색을 더욱 부각시킨다는 것이다. 즉, 주위 모습을 강조하면서 주목하게 만든다. 이 같은 사실은 패션업계에서 곧잘 응용된다. 검정은 특유의 분위기로 일종의 도발을 일으킨다. 그 때문에 전사들은 농민 전쟁에서 검정 마스크를 썼고, 고대 페르시아인은 검은 제복을 입었다. 사춘기 청소년은 검정색 패션을 선호한다. 성인들은 보통 검정을 싫어하는데 성별과 상관없이 똑같다. 우울한 감정에 빠져 있는 사람은 일부 예외로 하고 말이다. 외향적인 성격일수록 검정을 멀리하는 경향이 강하다. 이에 대한 분석이 있다.

검정은 결정돼 있는 것, 혹은 구제할 수 없거나 피하는 게 불가능한 그 무엇을 시사한다. 권태감부터 강박 신경증에 이르기까지 피할 수 없는 압박도 뜻한다. 이 색은 끊임없는 내적 혹은 외적 갈등을 나타낸다. 검정을 멀리하는 이는 어떤 분야에 있던 참을성이 있는 사람이다. 하지만 이런 유형은 사물을 통찰하는 능력이 부족해 종종 불안감에 시달린다. (프릴링)

검정은 노이로제를 유발하는 원초적 불안감을 극대화한다. 어린이가 검정을 좋아한다고 말한다면 주위에선 놀랍다는 반응을 보인다. 건강하고 생기 넘치는 어린이라면 어두운 검정을 멀리하는 게 당연하다고 생각하는 통념 탓이다. 평범한 어린이가 왜 검정을 좋아하면 안 되는지 생각해보자. 검정은 철학적인 사색을 의

미하기도 한다. 그 기능을 하기 위
해선 성숙한 내면의 깊이가 필요하
다. 검정을 선호하는 아이는 그래
서 주변 환경이나 심리 측면에서
이상이 없는지 확인해봐야 한다.
이때 검정은 이해할 수 없는 것, 없
애고자 하는 모든 감정을 비유하기
도 한다.

프릴링에 의하면 검정은 때로 막
강한 권력에 비유되는가 하면 이론
적으로 강요받는 혹은 격식을 차리
게 만드는 힘 등의 개념과 일치한
다. 뤼셔는 이를 생리적인 작용으
로는 '정체', 심리면에서는 '강요'
로 해석할 수 있다고 분석했다.

이런 의미에서 누군가 검정을 거
부한다고 말해도 놀라운 일은 아니
다. 검정을 좋아하지 않는 사람은 포기를 모른다. 그는 포기를 '결
핍이나 불안감'에서 비롯된다고 생각한다. 아마도 모든 사람들이
이런 감정을 싫어할 것이다.

파브르와 노벰버도 검정에 대해 비슷하게 평가했다.

검정은 어두우면서 간결하다. 의심과 죽음의 상징이기도 하다. 검
정은 가능성 없는 공허, 미래가 없는 영원한 침묵 또한 희망이 사라
지는 상황을 나타낸다.

전에 간략하게 언급했지만 검정이 이렇게 어두운 이미지만 갖
고 있는 건 아니다. 성(性)적 매력을 나타내는 데 효과적이라는
면에서다. 이때 검정은 '생명 사랑'을 의미한다. 고대 이집트와

인도에선 여성의 검정 눈 화장을 성적 표현으로 해석했다. 검게 화장된 눈은 깊이가 있어 은밀한 느낌을 자아낸다. 이런 이유로 속눈썹에 검게 화장하는 풍습은 수천 년 전부터 오늘날까지 이어진다. 로코코 시대에는 볼에다 검정색 점까지 찍기도 했다.

화장술에만 검정의 성적 매력이 반영되진 않았다. 외모면에서 '검정 머리'는 그 자체로 열정을 느끼게 한다. '검정 눈'은 열기로 가득 찬 이미지다. '검정 피부'는 특히 흰 옷과 함께 할 때 아름다운 모습을 나타낸다. 아마도 피부색과 강한 대조를 보여 육체에 생동감을 주는 것으로 보인다. 페이가 표현했듯 검정은 '사랑의 죽음'으로까지 해석된다. 끊임없이 갈구해도 만족을 못 느껴 되돌아갈 수 없는 선까지 추락해버리는 속성이 그것이다.

검정은 절대적인 시작과 끝을 의미한다. 그 사이에 놓여 있는 게 바로 우리의 삶이다.

검정은 무정부주의자처럼 끊임없이 반대를 표하는 색이다.
그러나 검정의 성향은 생각보다 다양한 면모를 보인다.
예를 들어 검정은 죽음을 상징하기도 하지만
장례식을 진지하고 겸손해보이게 하는 기능도 가진다.

색의 탐구 – 하양

The **White**

하양 The White

하양은 검정과 대비되는 색이다. 앞서 다룬 검정과 반대로 생각하면 해석이 쉽다. 그러나 하양을 너무 단순하게 생각해 그 특징을 간과해선 안 된다. 물리학자들 의견을 차치하더라도 하양은 빛의 합 이상의 의미가 있다. 윤리학자들이 이 색을 보면 '흠이 없는 깨끗함'과 '결백함'을 얘기한다. 대중들은 단순히 '공백상태', '깨끗한 책상' 등을 떠올린다. 실제는 그 이상이다. 하양은 모든 가능성의 시작을 뜻한다. 하지만 그 가능성만으로 분명한 결과를 예측하진 못한다. 이 점도 하양이 지닌 심상이다. 이와 같은 모순은 무엇을 의미하는가? 몇몇 예를 통해 구체적으로 밝힌다.

성서를 보면 '하느님이 말씀하시기를, 빛이 있으라.'란 구절이 있다. 어떤 의지에 의해 무(無)라는 어두움이 사라지고 모든 것이 보일 수 있도록 밝아졌다는 의미가 담겼다. 이를 뒤집어 생각해보면 하양은 검정, 무(無), 부정, 혼돈과 정반대 선상에 있다. 즉, 하양은 반짝이는 빛이면서 절대 긍정을 의미한다. 하지만 이런 긍정의 이미지가 지속성을 띠진 않는다. 일시적일 수 있다는 의미다. 이는 빛 안에 내재된 특성이기도 하다.

우리가 살고 있는 현실 세계는 다양한 빛깔로 이뤄진다. 여기에서 나오는 모든 빛은 한데 모여 하양이 된다. 그런데 하얀색 빛을 프리즘에 통과시키면 여러 색이 분리돼 나온다. 여기서 우린 빛의 세계가 서로 다른 여러 색으로 이뤄졌다는 사실을 확인한다. 그러나 우리는 이 사실을 인정하려 하지 않는다. 표면상 하양엔 자극적인 다채로움이 없는 탓이다. 그렇기 때문에 하양은 우리 일상에서 '진짜' 색이 아니다. 다양한 해석이 가능한 특수한 개념이다. 이 하양을 어떻게 해석하느냐는 각자 삶의 방식에 따라 다소 다르

다. 또한 뇌의 신피질(新皮質 : neocortex) 즉 언어, 학습, 기억 등 복합 사고를 담당하는 뇌가 이를 담당한다. 오랜 체험을 바탕으로 각자 뇌 기억 구조가 판단을 내린다('파랑' 장 참조). 그렇기에 하양을 일반론으로 설명하기 불명확한 것이다. 뤼셔는 다음과 같이 말한다.

> 색이 없는 색, 즉, 하양은 이 색을 선호하는 사람의 정신을 보여준다. 자율신경이 긴장해 있는 그는 기본적으로 불명확한 존재다.

뇌의 심층부는 기본적으로 검정과 하양 혹은 그 사이에 있는 회색을 판단한다. 이는 뇌 상층부에서 색상 판정에 영향을 미친다. 뇌의 심층구조는 바라보는 색이 그 자체로 하양이나 검정인지, 아니면 다른 빛을 가지고 있는지 판단해야 한다.

검정은 고집이나 경직됨, 삶을 부정하는 태도를 쉽게 반대 모습으로 바꾼다. 그만큼 변덕스럽다. 그렇지만 자기주도적이다. 하지만 검정과 대비되는 하양은 상반된다. 한마디로 어떤 사건의 해명, 도피, 항복을 연상케 한다. 예를 들면 전쟁이 한창일 때 어느 집에 내걸린 흰색 깃발이 그렇다. 그것은 누구나 알고 있는 항복의 표시다. 사람은 포기나 절망을 피하려 한다. 이때 우리는 어떤 상황에서든 수동적 태도를 보인다. 그리곤 아무것도 바라지 않는다는 의미로 하얀색을 내보인다. 그 순간부터 판단이나 결정은 피상적으로 내려진다.

검정과 하양은 옷이나 가구 디자인에 많이 쓰인다. 자동차에서도 마찬가지다. 영국의 한 자동차 판매원은 무채색 계열의 차 색깔에 일종의 편견을 보였다. 그는 검정 자동차는 권위를 중시하는 나이든 남성이 주로 선택하고 하얀색 차는 주로 여성이 구입하는 것 같다고 말했다.

하지만 색상 테스트를 해보면 성인 중 소수(독일 경우 전체에서 많아야 1.4% 정도) 만이 검정이나 하얀색 자동차를 선택한다. 색에 얽힌 개인 특성이 실제 자동차 구입엔 별로 반영이 되지 않는다. 대부분 사회에서 유행하는 색을 따른다. 그렇지만 검정과 하양이 구매에 미치는 심리 영향을 간접 측정한다면 결과는 다를 것이다. 사회 기준이 주는 부담감 없이 색상을 고르게 된다.

노이로제에 시달리는 사람이나 정신병 환자 그리고 사춘기 아이들은 충동적으로 검정과 하양을 한데 섞는다. 이를 해석하기 위해선 신화에 하양이 어떻게 등장하는지 분석해볼 필요가 있다.

모든 색은 하양에서 나온다. 하양은 모든 색의 근원이다. 하지만 하양이 사라질수록 다른 색이 드러난다. 색의 죽음이라 할 수 있는 검정에 가까워질수록 그 색은 탁하고 어두워진다. (프릴링)

하양은 모든 것을 볼 수 있게 하는 빛의 근원색이다. 대부분의 종교에서도 이런 이미지는 반영돼 있다. 어두운 이미지의 지구 시조신은 보통 여자다. 남성 창조신은 밝고 빛나는 모습으로 이 시조신과 대립한다.

수천 년 전에 쓰인 중국의 고서 '주역' 은 음양으로 세계를 그리는데, 그 중 양을 '킨(Kien)' 이라고 한다. 킨은 창조, 하늘 등을 의

색의 탐구

미한다. 음은 '쿤(Kun)'이다. 이는 '맞아들임, 땅'을 뜻한다. 음양은 상반돼 보이면서도 서로 보완하는 관계다. 영혼과 자연, 하늘과 땅, 시간과 공간 등도 음양의 속성을 띤다.

　상호 작용을 나타내는 모습은 음과 양의 상징으로 드러난다. 상상의 세계와 무덤 색은 반대다. 그러나 서로 연관관계가 있다. 존재는 영원하며 끊임없이 부활한다고 믿는 종교에서 검정은 존재하지 않는 끝을 뜻한다. 그럼에도 종말의 색이다. 제한된 인간의 인식에서 끝이란 뜻이다.

이와 달리 하양이 주는 의미는 상대적으로 극명하다. 의식을 담은 육체가 비로소 해체됨을 의미한다. 육체적인 죽음, 그 자체를 정확히 가리키는 게 바로 하양이다. 영혼은 이 순간 새로운 시작을 맞는다. 기독교에서도 원래 부활과 영생을 믿었다. 누군가에게 죽음이 다가올 때 육체만 몰락할 뿐이다. 아시아인들처럼 영혼이 지속된다고 믿는다면 너무 슬퍼할 필요가 없다. 육체에서 정신이 분리되는 자유를 상징하는 하양을 더 깊게 탐구해보자. 독일 민속에서도 비슷한 생각으로 하얀색이 상복으로 사용된 적이 있었다. 주위에 있는 프랑스에선 루드비히 12세 이래로 검정이 표준 상복의 색으로 자리매김했음에도 불구하고 말이다.

오늘날 유명한 종교와 일부 신비주의에서는 빛의 신, 혹은 빛을 주는 자를 말한다. 또한 인간에게 빛을 가져다준 '하얀 천사'도 이들 기록에 등장한다. 이 천사는 하얀 옷을 입고 있으며 거의 투명색을 띠는 존재다. 사람을 죽음의 고통에서 해방시키는 깨끗하고 영적인 신이기도 하다.

이러한 사상에 따르면 천국, 선(善), 공평무사함을 내세우는 빛의 신은 하얀빛의 마법사로 그려진다. 빛나는 '광채'의 본질은 현명함이다. 이는 하양(Weiss, 바이스)과 현명함(Weis, 바이스)이 독일어 발음상 비슷하단 사실을 반영한다. 게르만-켈트족 신화에서 엘프(elf), 엘프(elb), 알프(alb)의 발음이 하양과 비슷하단 점도 고려 사항이다. 고대 로마에서 '하양(Weiss)'을 의미하는 최초의 말은 알프(alb)였다. 이는 알바니아어(albanien), 알바토스어(albatros), 알비겐저어(albigenser), 알비노(albino) 등 단어에 반영이 돼 있다. 우리가 흔히 쓰는 '앨범(album)'은 원래 고대 로마에서 공고(公告)를 위해 이용하는 하얀 나무판을 뜻했다.

이제 기독교 문화에서 하양을 찾아본다.

구약성서에 나오는 루시퍼란 사탄에 대해 이미 언급한 바 있다. 사탄은 하느님의 적으로 어둠과 악의 실체를 나타낸다. 그렇지만

기독교 세계관에서 악은 우주 전체를 구성하는 요소 중 하나다. 괴테도 그의 작품 『파우스트』에서 악마 메피스토에 대해 다음처럼 말한다.

> 언제나 악을 원하고 선을 만드는
> 세상 모든 힘 중 하나인
> 나는 언제나 부정하는 영혼이오.
> 진정으로 존재하는 모든 것,
> 몰락하는 것은 가치가 있기 때문이오.
> 그래서 속죄를 안 하는 게 더 좋을 수도 있다오.
> 왜냐하면 모두 그의 죄 탓이며,
> 파괴, 이른바 악이라 부르는 모든 것은,
> 나의 실체의 요소이기 때문이오.
> 처음에 모든 것이었던 나는
> 전체의 일부분 중에 일부분이오,
> 빛을 낳았던 어둠의 한 부분.

기독교 신화에 따르면 루시퍼는 하느님이 창조한 모든 천사 가운데 가장 아름다운 천사였다. 빛을 가져온 자였던 루시퍼는 하느님을 거역해 천상에서 쫓겨났다. 또한 벌을 주는 의미로 검은편에서 영원히 밤하늘을 장식하는 업무를 맡게 됐다. 여기서 검정은 어두움, 벌과 같은 부정적 요소를 드러낸다. 이와 반대에 있는 하양은 계몽의 길을 뜻한다.

> 하얀색이 주는 마법은 풍요롭고 낙천적이다. 피로감을 주지 않는 유익한 존재다. (씨란더, Xylander)

하양과 검정은 그래도 공통점이 있다. 다양성이나 개성을 억제하는 느낌이 그것이다. 이는 가톨릭 사제와 수녀 의복에서 발견된다. 검정 의복은 육신과 관련된 욕망을 절제한다는 의미를 담고

있다. 그러나 하양은 성령, 성체, 봉헌을 암시하며 그리스도를 찬양하는 의미를 가지고 있었다. 교황 피우스 5세(Pitus V) 이래 이는 두드러진 철학 풍조였다.

고대에도 비슷한 생각이 있었다.

고대 올림픽 경기에서 선수들이 입는 하얀색 옷에는 '어두운' 세계를 통과해 이상을 달성하는 의미가 숨어 있다. 흰 옷을 입은 남녀 운동선수들*은 경기장에서 화해와 평화를 기원하는 마음으로 빛을 점화한다. 올림픽 성화는 이렇게 탄생됐다. 그리스인은 죽음을 삶의 반대 의미로 해석했으며 성화는 횃불을 든 정령으로 그려졌다.

고대에 있어 여자 선수는 곧 성녀였다.

흰색이 지닌 또 다른 상징 언어는 결혼 예식에서 잘 드러난다. 신랑은 검정 예복을 입고 자신의 확고한 결정과 책임감을 신부와

축하객에게 확인시킨다. 그는 '죽음이 서로를 떼어놓을 때까지' 그 마음을 다할 것을 맹세한다. 여기에 대비해 신부는 하얀색 드레스로 순결함을 드러내고 자신에게 새롭게 주어진 역할에 최선을 다할 것을 공표한다.

여기에 드러난 하양의 의미는 죄가 없는, 순수, 자유다. 성모 마리아의 '고결한 출산'에서부터 정치가들의 거짓이나 과장을 진실로 가장하기 위한 미사여구, 즉 '하얀 조끼'에 이르기까지 모두 이러한 뜻이 담겨 있다. 하양이 지닌 청결한 이미지는 고도로 산업화된 국가에서 국민 의식 발전을 과장해 축하하는 데도 이용된다. '내 생에 가장 흰 하양'이라는 독일의 한 세탁제 광고 카피는 광기어린 결벽증으로 다른 나라 국민이 이해할 수 없을 것 같은 정신 상태를 나타낸다.

심리학자나 의사는 종종 지나칠 정도로 청결을 강조한다. 그래서 주위에 잦은 세척과 무균 상태를 강요한다. 하지만 현실에선 그들이 원하는 만큼의 청결함을 찾을 수 없다. 이때 빛나는 하양은 깨끗한 느낌을 자아내 살균 작용의 느낌을 전달한다. 순수한 모습의 하양은 그야말로 진실을 위해 순수한 진실 외에 아무것도 받아들이지 않는다.

파브르와 노벰버(Favre, November)는 다른 관점에서 하양을 언급했다.

하양은 '깨끗함', '도달하기 어려운', '가까이 접근할 수 없는', '설명할 수 없는'과 같은 뜻을 암시한다. 이 색의 특성은 결점에서 공허함 혹은 무한함의 인상

을 만들어낸다는 점이다. 하양은 우리의 영혼에
절대 침묵으로 작용한다. 그러나 이 침묵은
생동감이 있는 가능성의 침묵이다.

이들이 말한 '생동감 넘치는 가
능성의 침묵'은 전쟁 중 하양 깃발
에서 잘 드러난다. 이때 하양 깃발은
휴전이나 항복을 의미하는데 이것은 또
다른 가능성의 시작을 시사한다. 생리학에서 하양은
해체를 뜻한다. 심리학적 해석으로는 자유를 의미한다. 여기서 자
유는 구속이 없는 상태를 말한다. 뤼셔는 이에 대해 다음처럼 말
한 바 있다.

　색채 실험에서 누군가가 무채색인 하양을 목록에서 꼽는다면, 그
　는 불편한 상황으로부터 해방이 필요하다.

이런 유형의 피실험자에게 하양은 어두운 상황에서 시작과 긍
정으로 넘어가는 경계다. 이 경계를 극복하면 그는 위협적인 요소
로부터 벗어나 편안한 상태가 된다. 하양에는 감성적인 생동감이
다소 부족하다. 차가운 심상이 떠오르는 부분이다. 하지만 이는
표면상에 이는 느낌일 뿐이다.

예를 들면 '죽은 사람을 덮는 천(수의)'이 그렇다. 독일에선 예
로부터 겨울에 온 대지를 덮는 하얀 눈을 이 말로 표현했다. 땅을
덮은 눈은 겉으론 차갑지만 실상은 그렇지 않다. 그 아래 있는 땅
을 보호하고 보존한다. 새로운 생명이 발아할 수 있게 따뜻하게
만든다.

하양은 그래서 시작을 암시한다. 희고 깨끗한 종이나 캔버스는
미술가에게 창작의 시작이다. 또한 커다란 도전이기도 하다. 잘못
찍은 점이나 선은 작품 전체를 망칠 수 있기에 그렇다. '하얀 잡

음'은 제멋대로 그린 것처럼 보이지만 그 안에 절대적 침묵을 담고 있는 예술 경지를 뜻한다. 이런 상태는 조용하면서도 주위에 활기찬 영향을 미칠 수 있다. 병원의 하양 건물벽은 삭막하고 허전한 느낌을 주지만 하얗게 석회칠을 한 남쪽 지방의 휴양지의 집들은 생기 있어 보인다. 그래서 친근감을 느끼게 한다.

어떤 경우이든 하양에 검정이 어울리는 형태는 강한 대비감을 불러일으킨다. 이들의 명도 차이는 긴장감을 만들어낸다. 자유로운 성향의 하양과 주위를 억압하는 검정이 함께 짝을 이루는 모양새 탓이다. 그러나 우리는 항상 이러한 긴장 속에 살고 있으며, 또한 이 긴장에 익숙해져 있다. 이 책 내용도 하얀색 종이 위에 검정색 잉크로 찍혀 있다. 효율적인 커뮤니케이션을 위한 형태이지만 이런 방식이 최선의 독해를 보장하는 건 아니다('색채에 대한 그밖의 연구' 장에 있는 '색, 글씨 그리고 독해성' 참조). 하지만 전 세계에서 통용되는 일반적 형태이며 신뢰도가 높은 형태다.

그래서 괴테는 아래처럼 서술했다.

하얀색에 검정을 침투시켰기에 안심하고 집에 돌아갈 수 있다.

색의 탐구 - 회색

The **Gray**

■ 회색 The Gray

대부분의 동물들의 색상 인식 능력은 제한돼 있다. 하지만 인간의 경우 색맹만 아니라면 검정과 하양 사이에 있는 회색 톤까지 세밀하게 구분해 낸다.

고양이 모습을 한번 연상해보자. 고양이는 아주 어두운 곳에서도 뛰어난 시력을 자랑한다. 그래서 우린 어두운 밤 하면 고양이가 떠오르기도 한다. 이때 독일인들은 특이하게도 '밤에 모든 고양이는 회색빛을 띤다.'고 말한다. 이유는 인간의 눈 속에서 찾을 수 있다. 사람의 눈 안은 빛이 없는 칠흑이다. 그래서 망막 간상체는 어떤 색이 완벽히 어두우면 아예 인식하지 못한다. 빛이 조금이라도 있어야 눈에 어떤 색상으로 나타나는 것이다. 그래서 인간에게 명암은 색 인식의 기본이다. 이를 기본으로 다양한 색깔을 가려낸다.

검정과 하양의 구분은 인간의 성장과 연관된다. 어린 시절 인간의 두뇌에선 흑백에 관한 정보만 처리한다. 젖먹이는 빛과 어두움을 구분하면서 비로소 사물을 구별하기 시작한다. 아기는 처음 어떤 형태나 형상을 파악하고, 이것이 움직이는 모양을 서서히 관찰한다. 그런 다음 인식하는 게 색상이다. 색상에서 느끼는 특별한 자극은 신체나 심리에 여러 작용을 한다. 인간은 검정, 하양, 회색을 구분하면서 사물을 보는 능력을 키우기 시작한다.

베허(Becher)는 그의 실험에서 눈 망막의 핵심 부분이 성장 신경 조직을 간접 자극한다는 사실을 알아냈다. 이 자극은 뇌하수체로 연결돼 호르몬 조절에 영향을 미친다. 뇌하수체와 중추신경은 내분비 호르몬을 조절한다. 혈액 순환 과정에서 생명 유지에 중요한 호르몬을 내보내는 것이다.

색을 인식하고 구별하는 일은 신피질에서 기능이 확대돼 나타난다. 미주신경과 교감신경 사이의 작용은 앞에서 이미 서술한 바있다.

회색은 무채색으로서 원시적인 색인 검정과 하양 계열에 속한다. 그렇지만 이들 색만큼 회색을 분명히 정의하긴 힘들다. 회색은두 극단의 색 사이에서 중립을 나타내고, 그래서 무미건조하고 공허한 느낌을 자아낸다.

회색은 엄밀히 색이 아니면서, 밝지도 어둡지도 않다. 그래서 우린 여기에서 자극을 느끼지 못하며 심리적 의도에서도 자유롭다. 검정과 하양의 중간에 위치하며 두 색상에 의해 생겨났다는 사실 외에

특별한 건 없다. 색 사이에 놓이면 주체도 객체도 아니고, 내부에 있는지 외부에 놓였는지도 불분명하다. 긴장감도 해방감도 느낄 수 없는 게 회색이다. 회색은 그래서 오로지 경계, 즉 소유자가 없는 영역에 속한다. 경계, 윤곽 그리고 분리의 기준으로서 양극단을 이을 수 있는 추상적인 색상이다. 회색은 그래서 어떤 이론으로부터도 자유롭다. 회색은 곧 모든 이론이다. (뤼셔)

회색의 어원을 따져보면 고대 인도-게르만족의 단어인 'Grao, Gra, Gray'가 등장한다. 이는 '희미하게 빛나다'와 '빛나는'이라는 개념이 섞여 나왔다. 이는 색조 자체가 아닌 색의 특성을 고찰한 것이다('은색' 장 참조).

상징적인 면에서 회색은 양면성을 가진다. 회색은 모두를 기피하고 살아가는 존재를 떠올리게 한다. 그림자, 그늘, 귀신 등을 연상케 한다. 회색은 또한 원초적인 고요함을 드러내며 이런 면에서 보라와 같은 축을 이룬다. 그러면서도 빛과 어두움 사이에 놓여 서로를 연결시킨다. 회색이란 단어가 들어간 '평범한 날(der graue alltag)'이라는 표현은 '평탄하게 하루가 지나간다.'는 뜻을 담고 있다. 회색은 상대가 지닌 생명력을 숨겨 조용한 느낌을 자아낸다.

같은 연장선상에서 '회색 선사시대(grauen vorzeit)'는 아주 오래된 과거를 뜻한다. 이렇게 과거에 대한 심상은 회색과 자주 연결된다. 회색은 또 걱정, 불행을 연상시켜 독일 고전인 '니벨룽엔'을 떠올리게 한다. 비슷한 이미지의 회색은 고대 그리스에서도 발견된다. 프릴링에 따르면 그리스 신화에 나오는 회색 뱃사공 카론(graue faehrmann Charon)은 검정의 아케론을 그림자의 나라로 안내한다. 하지만 고대 이집트나 중국에선 회색이 특정한 상징을 지녔다고

인식하지 않았다. 이들의 점성술에서 회색은 토성이나 금성, 흐릿한 회색빛의 납, 빛나는 회색이라 할 수 있는 은과 동일시됐다.

　민속 언어에서는 회색이 쓰이는 용도가 분명하다. 주로 음울한 사건이나 장면을 뜻한다. '회색 권위자(graue eminenz)'는 '막후 인물'이라는 뜻으로 배후에서 알려지지 않는, 즉 투명성이 없는 '회색 구역(grauzone)'에서 활약하는 정치가를 뜻한다. 이런 이미지는 검열이나 합법적 중개자 없이 열리는 '암시장(gruen maerket)'과 연결된다. 신체 질병 이름에서도 비슷한 심상이 활용된다. '백내장(graue star)'은 눈의 수정체가 혼탁해진 증상을 나타낸다.

182

색의 탐구

이 밖에도 비슷한 느낌을 활용한 표현은 많다. '회색 아침(Morgengrauen)'은 '새벽녘'이라는 뜻으로 밤의 어둠과 다가오는 빛 사이의 불분명한 여명의 빛을 말한다. '회색 늑대(grauen Woefe)'는 비밀 동맹과 유사한 터키식 테러 조직이다. 주로 나이든 사람들이 조직해 조용히 활동하는 '회색 표범(grauen Panther)'이란 단어도 있다. 그런가 하면 우리가 일상에서 쓰는 단어로 '회색 날(grauen Alltag)'이란 것도 있는데, '평범한 날'이란 뜻이다. 사람들은 '회색 쥐(graue Maus)'와 같이 우중충한 날을 선호하지 않는다. 그렇지만 때로 일을 나가는 아침에 '공포의 전율(Grausen)'을 느낀다.

우리는 종종 '오싹한(grauenhaft)', '공포(Grauen)' 등의 불편한 기분을 경험한다. 이런 감정을 극복한 소수만이 '명예롭게 늙어간다(in Ehren zu ergrauen)'. 이때 회색은 '늙어가는 것', '창백해지는 것', '소멸되는 것' 등의 의미를 내포한다. 의도적으로 무언가를 속일 때도 이용되는 게 회색이다. 회색은 그것을 다른 종류로 가장할 수 있다. 음흉한 심정을 내포하는 상황이다. 회색 성향의 사람이 이런 일을 잘한다. 회색을 좋아하는 사람은 자신이 투명하게 알려지기를 꺼린다. 회색 외투를 걸치고 스스로를 보호한다.

색채 실험에서 사람들은 피곤에서 벗어나려고 하거나 조용히 있고 싶을 때 회색을 활용한다. 시험을 볼 때 자신이 긴장했다는 걸 숨기기 위해 종종 회색으로 가장한다는 사실은 잘 알려져 있다(뤼서). 색채 실험은 철저히 개인별로 이뤄진다. 주목을 끄는 사실은 이런 환경에서 뜻밖에 청소년들이 회색을 많이 선택한다는 점이다. 복스락(Bokslag)에 의하면 청소년 약 26%가 여기 해당한다. 재미있는 사실은 어린이들은 회색을 거

부한다는 것이다. 사춘기 직전에 회색을 꺼리는 경향이 다소 줄어
든다. 그러다가 열일곱 살 이후 회색을 거부하는 사람 비율이 늘
어난다. 생리적인 면에서 변화가 많은 소녀들에게 극명하게 나타
나는 변화다.

남성들은 일반적으로 회색을 좋아한다. 경쟁이 심한 직장 환경
에서 회색 양복은 상대를 제압할 수 있는 무게감을 준다.

그러나 회색은 대개 에너지나 영향력 결핍을 느끼게 한다. 활기

없고 지루한 감정을 떠올리게 한다는 이유로 이 색을 거부하는 사람도 있다. 회색을 멀리하는 이들은 보통 늙어가거나 죽음이 다가오는 것을 남들에 비해 훨씬 두려워한다. 회색이 주는 심상은 색상이 검정에 가까워질수록 강해진다. 짙은 회색은 단조로움, 우울증, 좌절감을 극명히 드러낸다.

밝은 회색은 복잡하지 않고 가벼운 인상을 던진다. 이에 반해 어두운 회색은 무겁고 무엇인가가 조용히 가득 찬 느낌이 든다. 때로 불결하다는 생각이 들 정도다. 같은 색 계열인 밝은 회색은 그래서 무엇인가를 위장하고 있다. 강한 자극을 잠재한 채 내보이지 않는 상태다. 그러나 짙은 회색에선 이 대기상태가 완전히 멈췄다. 조화로운 감정을 동경하면서 어떤 경우에도 균형을 잃지 않으려는 성격이 있어서.

이런 의미에서 이런 회색을 싫어하는 사람은 정신적으로 손상을 입었을 가능성이 있다. 이 사람은 자신의 감정을 고통스러워하면서도 인간관계에 구속되길 싫어한다. 하지만 한 통계에 의하면 계층, 성별, 나이를 불문하고 회색보단 다채로운 색을 선호한다.

흥분을 유발하는 흰색과 이를 달래는 검정은 뇌 신경계와도 연관된다. 둘 사이에 놓인 색 선택은 긴장감이나 심리적 에너지 수준을 결정한다(뤼셔). 바꿔 말해 특별한 회색을 선호하거나 거부하는 건 정신 상태의 반영이다. 뤼셔에 의하면 색채 실험에서 회색은 허용하는 감정과 억제하는 기분 사이의 경계선을 나타낸다.

회색의 긍정성과 억압하는 속성 사이엔 커다란 갈등이 도사리고 있다. 긴장감이 팽팽할 정도다. 색채 심리학에서 '마법의 외투'라고 할 수 있는 회색은 허점을 지녔다. 곧 실상을 드러낼 것이기에 오래 유지되기 힘들다.

회색은 무채색으로서 원시적인 색인 검정과 하양 계열에 속한다.

그렇지만 이들 색만큼 회색을 분명히 정의하긴 힘들다.

회색은 두 극단의 색 사이에서 중립을 나타내고,

그래서 무미건조하고 공허한 느낌을 자아낸다.

The **Silver**

은색 The Silver

금은 노랑에서 변형된 색채를 낸다. 은도 밝은 회색을 띤 하얀빛을 머금고 있다. 귀금속으로서 은은 결정과 같은 이미지다. 빛나는 하양이면서 금보다 단단한 촉감을 느끼게 한다. 유연하면서도 세련된 느낌이다. 은은 아주 오래전부터 금의 자매였다. 금만큼 가치가 높았단 얘기다. 그래서 단순히 보석을 넘어 지불 수단으로 이용되기도 했다. 은색은 이런 가치를 상징한다. 그럼에도 금과 은은 다르다. 금이 광채가 나는 태양의 남성성을 담고 있다면 은에서는 여성성이 느껴진다. 서늘하고 차가운 은색은 달의 광채를 연상케 한다. 이는 우리 삶에 주기적 영향을 주는 여성성으로 대변할 수 있다.

고대로부터 우린 신체 기관을 별과 연관 지었다. 비장(脾臟)은 토성에, 폐는 수성에, 담즙은 화성에, 신장은 금성에, 간은 목성에, 가슴은 금빛 태양이었다. 은빛 달은 다름 아닌 뇌였다.

은색의 뇌는 결합과 균형의 장소다. 지나간 추억의 보금자리로서 옛 감동이 안전하게 보관된 곳이라고 할 수 있다. 은색에는 생각하고 행동하는 태양(남성성)의 마음이 없다. 달의 영향력 아래 있어서다. 그래서 여성 혹은 모계 사회를 상징하는 검정과 가까우며 파랑과 초록하고도 공통점을 지닌다.

하지만 독일어 단어 '은(Silber)'의 의미는 불분명하다. 오래된 고대 문화권에서부터 은을 사용했다는 사실만 알려졌을 뿐이다. 기원전 3세기, 메소포타미아에선 은이 금보다 더 대접받았다. 사람들이 보석으로서 은을 모으고자 한 결과다. 경제 거래수단으로서 은은 함무라비 시대의 은 동전에서 발견된

다. 이들은 자국의 은광에서 은을 채굴했다. 페니키아 상인들은 이런 은을 이집트로 가져갔고, 수입된 페니키아 은은 '흰 것'이란 이름으로 불렸다. 이러한 은은 다른 종류의 금으로 여겨졌다. 그만큼 귀한 상품이었다.

그리스인들은 주로 아티카 지방에서 은을 발굴했다. 그리고 이를 아기론(agyron)이라 불렀다. 이는 '빛' 혹은 '빛나는 물체'란 뜻이다. 이 말에서 로마시대 때 생긴 은(argentum)이 유래한다.

로마제정 시기 역사가인 타키투스는 서기 100년경 게르만 민족도 은을 갖고 있었다고 밝힌다. 현재의 독일의 비스바덴(Wiesbaden)과 엠스휘텐(Ems Huetten) 근처에서 은을 캤다고 전해진다. 독일에서 은 광산의 전성기는 16세기였다. 당시 엄청난 양의 은은 아메리카와 호주에서도 발견됐다. 이렇게 전성기를 누리던 은은 시간이 가면서 점차 두 번째로 밀려간다. 금을 더욱 높게 평가하면서부터다. 이런 내용은 우리 언어에도 반영돼 있다. '금혼식'과 '은혼식', '금·은·동메달' 등 말을 분석해보면 금 다음에 은이 자리를 차지한다. 이를 좀 더 넓은 관점에서 보면 고대 모계 중심에서 가부장 문화로 변모해간 사회상도 연관돼 있다.

오래된 문서를 살펴보면 특히 계산을 하는 데 있어 금과 은 중에서 은을 먼저 표시한다는 사실을 알 수 있다. 요즘엔 아무도 은, 금의 순서로 꼽지 않는다. 금과 은이란 표현이 더 자연스럽다. 독일 민요 가사에도 '나는 금과 은을 더 좋아해.'란 말이 나온다.

색채 심리학에선 은색을 금색만큼 특별히 다루지 않는다. 홀로 존재하는 고유의 색이 아니고, 특별히 매혹적이지도 않다는 게 그 이유다. 오

190

색의 탐구

직 광고, 디자인, 보석 패션 분야에서만 이 색을 종종 언급할 뿐이다.

은색이 만약 금색과 결합한다면 그 전보다 가치가 더욱 빛날 수 있다. 그럼에도 은색은 금색과 같이 따뜻함, 진실성 등 성향을 갖추지 못했다. 은색은 본질상 차갑고 내향적이며 합리성을 띤다. 금색과는 달리 의도적인 거부, 자제심, 감정의 억제 등 의미를 내포하고 있다. 그래서 은색을 사용한 제품이나 포장은 고귀하고 값지다는 인상을 준다. 거부감 없이 포용하는 자세를 나타내 품위마저 느끼게 한다. 국민들이 금이나 은을 어떻게 받아들이는가 하는 문제는 사회 수준과 직결된다. 금색보다 은색을 멀리하는 현상에 대해선 학자들은 얘기할 가치도 결론도 없다고 주장한다.

색의 만화경

The power of
color

색에서 느끼는 냄새, 맛, 촉감

신문기사에서 흥미로운 문장을 발견했다. '맹인이 색을 볼 수 있다.'는 글이 그것이다. 이 문장을 보자마자 한 실험이 떠오른다. 맹인이 오직 촉각으로 색을 판별해 낼 수 있는지 알아보는 내용이었다. 결과는 놀라웠다. 부분적이나마 가능하다는 답을 얻었다. 연구 결과가 나온 이후 많은 맹인들이 색을 손가락 끝으로 탐지하는 법을 학습하게 됐다.

색을 촉각으로 구분할 수 있다는 사실은 생소한 내용이 아니다. 색은 차갑거나 따뜻한 것으로 나뉜다. 괴테도 자신이 정의한 색상 범위를 크게 두 가지로 대립시켰다. 노랑·주황·빨강은 따뜻한 구역으로, 파랑·터키색·보라는 차가운 구역으로 분류했다. 초록에는 둘 사이에 있어 중립의 역할이 주어졌다.

괴테의 색채론에 흥미를 느꼈던 인지학파 학자인 루돌프 슈타이너(Rudolf Steiner, 1861~1925)는 분류한 각각의 색상을 질병 치료법으로 이용했다. 이 과정에 맹인을 대상으로 한 특별 실험이 성공했다. 개별 색상에서 느껴지는 온도차를 분석하는 내용이었다. 빨강과 파랑이 보이는 강한 보색에서 시작해 혼합된 색에 이르기까지 다양한 조합을 이용했다. 색 파장을 물리적으로 분석한 건 아니었다. 회화나 일러스트 사진에 흔히 쓰이는 안료를 활용했다.

맹인의 민감한 감각은 쉽게 목격되는 게 아니다. 하지만 개인적으로 눈을 감고 색상의 온기를 느껴본 적 있다. 색의 차갑거나 따뜻한 온도를 탐구한 것이다. 색맹이라도 파악할 수 있는 부분이

다. 색맹인 화가가 특정한 색의 뉘앙스를 감지해 내는 데는 한계
가 있다. 그럴지라도 손가락 끝을 충분히 훈련시키면 따뜻하거나
차가운 색을 가려낼 수 있다. 이런 '간접적 시각'이 어떻게 가능
한지에 대해선 아직 충분히 규명되지 않았다. 그러니 이 부분을
너무 깊게 분석할 필요는 없겠다.

어떤 색상을 파악하는 데는 종합적인 인지작용이 필요하다. 이
는 학문으로도 증명된 사안이다. 우리는 이를 '공감각(共感覺)'이
라 한다. 공감각은 그리스어로 '함께 인식하다.'란 뜻이다. 여기서
'함께'라는 말은 해석하기 애매하다. 연이은 사건을 의미하는지
혹은 동시에 이뤄지는 일을 뜻하지는지가 불분명하다. 이에 대해
학자들은 여전히 합일점을 찾지 못하고 있다. 그럼에도 둘 이상의
사건이 상당히 관여돼 있는 상황임은 분명하다.

여기에서 '포니스멘(phonismen)'과 '포티스멘(photismen)'이
란 말이 등장한다. 포니스멘은 일종의 소음현상으로 빛 신호에 따

라 순간적으로 느끼는 음향의 자극을 뜻한다. 다시 말해 소리로 떠올리는 개념이다. 이를 두고 우린 '색상듣기'라고도 표현한다.

포니스멘이 청각 관련 작용임에 반해 '포티스멘'은 시각과 연관된다. 음향 신호(예상지 못했던 소음이나 말)가 시각을 자극하는 현상(갑자기 머리에 떠오른 영상)이다. 포니스멘의 반대 작용이라고 보면 된다. 노래나 달 그리고 이름 등을 보면 색에 관한 경험이 많이 녹아 있다. 포티스멘 개념이 숨어 있는 것이다. 그러나 이렇게 포니스멘이나 포티스멘으로 색에 얽힌 공감각을 단순 분류하는 건 문제다. 왜냐하면 우리는 색을 느끼면서 냄새를 맡고 또한 특별한 맛까지 함께 경험하기 때문이다.

우리에게 두 가지 중요한 감각 기관을 꼽으라면 단연 눈과 귀다. 촉각, 후각, 미각 등은 생명을 유지하는 데 필요 불가결하다고 여겨지진 않는다. 그래서 여기에 대한 학문 연구는 가치가 없다고 보는 이가 많다. 하지만 이젠 달라질 것으로 보인다.

선사시대 인간은 모든 감각을 총동원해 식량을 구했다. 후각으로 시각 못지않은 정보를 얻었고, 촉각으로 위험을 피했다. 이렇게 모든 감각이 점점 더 예민해지며 오늘날 인간은 '(동시에) 보고 듣는 동물'이 됐다. 하지만 후각만은 발전에 한계가 있었다. 약제사나 조향사들은 맛을 보는 능력도 마찬가지라고 지적한다. 이런 이유로 포도주, 차, 커피 등의 맛을 구별하는 특수 전문가가 필요한 것이다. 그런데 모든 맛을 구별해야 하는 감식가들은 시간이 갈수록 다

양한 맛에 대한 감각을 잃는다. 지나치게 흡연을 즐기는 이들도 맛을 느끼는 신경이 약해진다. 그래서 담배를 피우는 사람들이 자주 '밥맛이 없다.'고 말한다. 반대로 담배를 끊으면 일정 시간 후 음식 맛이 새롭게 다가와 놀라게 된다.

어떤 자극에 빈번히 노출되면 감각은 무뎌진다. 예를 들어 기계 버튼을 손으로 계속 누르고 있으면 버튼이 닿는 느낌이 거의 사라진다. 이와 관련된 실험을 실제 해본 적 있다. 당시 어린아이들은 실험 대상에서 제외시켰고, 다양한 재질을 이용했지만 플라스틱과 연마된 돌, 색칠이 된 나무만은 실험 도구로 이용하지 않았음을 밝힌다.

치료 요법 분야가 활성화되면서 '감각에 대한 연구'도 덩달아 각광을 얻는다. 행위 예술가는 '촉각으로 그리는 그림'을 전시하기도 한다. 행위 연구가는 복잡한 심리 문제를 흔히 생각할 수 있는 시각이나 음향이 아닌 다른 유형으로 작품을 만든다.

우리는 모든 감각기관을 동원해 주위 환경과 상황을 받아들인다. 천둥소리를 듣고, 번개를 보고, 꽃향기를 맡으며 과일 맛과 사물을 느낀다. 우리가 정보를 얻을 때 어떤 감각을 주로 이용할까. 다음 통계를 살펴보자.

■ 우리는 주로 어떤 감각을 통해 정보를 얻나

시각	83%
청각	11%
후각	3.5%
촉각	1.5%
미각	1%

위 실험 결과를 바탕으로 현재 다양한 실습이 이뤄지고 있다. 학습 내용을 음향과 시각으로 제공하는 것도 같은 일환이다. 하지만 여기에 더 나아가 창조성까지 적극 개발하기 위해선 나머지 감각도 잘 활용해야 한다.

논의의 출발점으로 되돌아가 보자. 일찍이 인간은 신비로운 공감각을 이용할 줄 알았다. 이는 사물을 해석하는 데 곧잘 활용됐다. 그런데 중세 후기 언어에서는 이것이 색의 개념과 곧잘 어울렸다. 독일 민속 언어에는 '언어의 색채', '색의 울림' 등과 같은 표현을 발견할 수 있다. 음악과 언어, 곧 음향은 본질적으로 시각화돼 화가들 눈에 비춰졌다. 문학에서 나타나는 묘사는 공감각을 통해 아름다운 표현으로 승화됐다. 낭만주의, 상징주의, 표현주의 사조의 작품들이 특히 그랬다('파랑' 장 참조).

색상 연구 역사는 '색상 피아노'를 탄생시킨 캐스텔(L. B. Castel)의 색채 이론(1723년)으로 이어졌다. 이후 색은 자주 음악과 자주 어울렸다. '색채 음악', '색채 예술' 등 예술은 바로크 시대 전성기를 발판으로 더욱 발전한 미학적 미래를 보여주는 형식이었다. 낭만주의 음악가(리스트, 무소르그스키, 레거 등)들은 회화를 음악화하려 시도했다. 색상과 음악이 한데 어울린 세계를 음으로 나타낸 것이다. 이런 기획은 만화영화*나 오락영화*에서도 발견 가능하다.

1913년 스크랴빈(Skryabin)은 '색 피아노'라는 것을 세상에 내놓았다. 그는 캐스텔(Castel)의 색채 이론을 빛을 담고 있는 음향적 그림과 같다고 극찬했다. 또한 이를 교향악시 '프로메테우스(Prometheus)'에 도입했다. 교향시에 색의 작용이 어우러지며 음향 회화가 탄생하는 순간이었다. 스크랴빈은 자신의 음악회에서 관객에게 모든 감각을 동원한 '총체적 경험'을 선물하고자 했다. 오늘날 대중문화에도 이런 예술 사조는 이어진다. 언더그라운드 음악이나 사이코델릭 음악에서도 화려한 조명을 이용한 쇼가

만화영화 : 오스카 피싱어 (Oskar Fischinger)가 만든 월트 디즈니의 '판타지아'가 대표적

오락영화 : 베르너 헤르초크 (Werner Herzog)가 감독한 영화 등 참고

등장한다.

신시사이저 음향 세계에선 색을 더욱 적극적으로 다룬다. 음향을 레이저 영상과 연계해 공감각을 느끼게 한 것이다. 언어를 색채로 바꾸는 일도 이뤄진다. 다양한 모음마다 각각의 색채가 대응되게 조작했다. 어두운 파랑에는 '우(U)' 소리, 어두운 갈색엔 '오(O)', 빛나고 힘찬 노랑엔 '아(A)', 빨강엔 '이(I)', 어두운 환경에서의 밝은 초록과 빛나는 노랑빛 갈색에는 '에(E)' 소리를 일치시킨다.

어떤 예술가가 색 알파벳을 구분해 낼 줄 안다면 표음문자별로 색을 나타낼 수 있을

것이다. 이는 곧 그래픽 디자인으로 연결될 수 있다. 이것이 가능하다면 의미 있는 메시지를 압축된 형태로 나타낼 수 있다. 여기에서 '소리 그림'의 아이디어가 나온다.

소리 그림은 여러 사람에게 흥미로운 경험을 줄 수 있다. '물루뭄(mulumum)', '찌비르(zibirr)', '바타타(batata)'와 같은 공상언어의 느낌을 색으로 바꾸는 상황을 예로 들어보자. 익숙하지 않은 음에 대한 마법의 명상이 가능하다. 과정은 복잡하지 않다. 단지 몇 개의 색상만 필요하다.

소리를 듣고 그림을 그릴 때 우리는 여러 행태를 보인다. 소리의 강약에 따라 붓놀림이 거침없이 대범하기도 했다가 어느 순간 둥글둥글한 물결 움직임을 보인다. 또 툭툭 붓을 찍거나 넓은 면을 한번에 시원하게 칠해 나가기도 한다. 머리로만 생각하지 말고 직접 한번 실험에 나서보자. 처음 생각이 또 다른 아이디어를 가져오는 일이 벌어진다. 창조적인 생각을 틀어막고 있던 매듭들이 어느 순간 풀어지는 것을 경험하게 된다.

음악을 틀어놓고 그림을 그리면 음향, 색상, 형태, 움직임 사이에 연결된 그 무엇을 나타낼 수 있다. 생각 없이 긴장을 푼 채 작업하면 내면에 깊숙이 각인돼 있는 고대의 색채 언어가 떠오른다. 디자이너라면 이것이 얼마나 중요한지 알고 있다. 포장의 모양이나 광고에서 사용되는 특정 색상이 우리에게 어떤 반응 일으키는지에 민감한 탓이다.

디자이너는 개별이 아닌 대중을 상대로 커뮤니케이션을 한다. 때문에 어떤 메시지를 보내는 이와 수신자가 공유한 잠재적 감정을 파악해야 한다. 인류는 수천 년 전부터 학습한 색채라는 원초적 언어로 그림을 그린다. 이미지화된 심상은 후각까지 자극한다. 원칙적으로 모든 감각은 서로 연관되지만 시각이 후각에까지 영향을 미친다는 사실은 잘 알려져 있지 않다.

색 분야에서 심리학은 낯선 개념이 사람의 정신에 어떤 영향을 미치는 지에 대한 과정을 연구한다. '대체 현상' 이 그것이다. 대체 현상은 한줄기 미세한 빛이 어느 순간 어둠 속을 환하게 밝혀주는 효과를 말한다.

여기에서 파생된 것으로 '동시 인식' 이란 것이 있다. 개념을 설명하기 위해 예를 든다. 마약 중독자에 대한 연구에 따르면 약물 중독에서 벗어나는 것은 보통 어려운 게 아니다. 변하지 않는 인지 패턴 탓이다. 실험을 했다. 대마초 중독자에게 환각 상태에서 정해진 음악을 듣게 한다. 이후 재스민 차를 마시게 했다. 대마초를 피우지 않을 때 그 여파가 드러났다. 피실험자는 환각상태에서 들었던 음악을 틀어놓기만 했는데 재스민 차의 향을 느꼈다. 후각의 신비한 작용이다. 대마초를 피울 때 기억과 비슷한 분위기의 음악이 들리면 재스민 차 향기가 나는 듯 하는 것이다. 이런 형태를 동시 인식이라고 한다.

대체 현상과 동시 인식은 약물중독 같은 특수한 상황에서만 가능한 게 아니다. 일상에서도 자주 일어난다. 다만 외부 도움 없이 인식하지 못할 뿐이다. 포장과 식료품 사이의 의미 연결은 색의 이미지와 연관해 자주 연구된 주제다. 어린 학생(초등학교 3, 4학년)을 대상으로 한 실험에서 우리는 식료품과 색상을 직접 연결 짓는다는 점을 알게 됐다. 특정한 색에서 느껴지는 시각 이미지는 곧 그 식료품의 맛에도 직결된다. 음료수나 식품의 색소를 완전히 새롭게 해 물들이면 기대치부터 달라진다. 체감 무게에도 영향을 미친다. 여기엔 이성이나 추리가 작용하지 않는다.

이와 관련한 재미있는 실험이 있다. 하얀 과자가 하나 담긴 접시와 파랑, 빨강, 초록색 과자가 각각 담긴 세 접시에 크림 재료, 피망, 반죽 등을 올려 다채롭게 만든다. 그리곤 이 과자들이 진짜인지 가까인지를 논쟁으로 가린다. 흥미로운 결과가 나왔다. 피실험자들이 색만 보고 맛을 느꼈다는 것이다. 예를 들면 빨강은 달

201

색의 만화경

콤하면서도 쌉쌀한 느낌이다. 똑같은 빨간색을 하고 있지만 딸기는 달고, 버찌나 버찌 술은 맛이 조금 쓴 탓이다. 하지만 이 색이 과자에 쓰이면 크리스마스 분위기를 내는 덴 그만이다. 설탕, 버터, 레몬 맛을 풍기는 평범한 노란 과자보다 이런 면에서 효과가 더 높다.

초록 과자에선 채소의 맛이 연상된다. 꽃의 향취도 느껴지며 신선한 이미지다. 반면에 파란 과자는 처음엔 달콤한 맛을 주지만 뒷맛이 쌉쌀한 느낌을 던진다. 소비자들이 파랑 과자 속에 맛이 떫은 오트밀이 들어 있다고 여기는 탓이다. 블루베리 열매 혹은 럼주(rum)로 인해 심지어 탄맛이 난다고도 생각하게 된다. 신 레몬수를 떠올리면 유사한 작용이 쉽게 이해될 것이다.

사람은 음식에 일정한 취향을 갖고 있다. 색에 있어서도 마찬가지다. 모든 색상을 개인 취향에 견주어 해석하려든다.

평범한 얼굴을 여러 색을 이용해 천사나 악마의 얼굴로 꾸며보자. 어린이라면 색이 외모를 완전히 바꾼다는 사실에 굉장히 즐거워한다. 어른도 크게 다르진 않다. 카니발에서 특히 그렇다. 그래서 직업적인 분장 예술가가 나타난다. 이들은 문화나 종교적 상징을 분장에 녹여낸다.

인물 성격을 분장의 색상으로 나타내는 모습은 일본 전통극에서 쉽게 발견된다. 원시적인 생활을 하는 민족에게서도 비슷한 모습이 보인다. 전쟁을 치르거나 장례 의식 때 인디언이 그러하다. 고대 동굴 벽화에도 역시 색을 이용해 이야기 줄거리를 확인시키려는 의도가 보인다. 색은 말을 하지 않는다. 그러면서도 사람들이 함께 느끼는 감성을 자극한다. 인디언은 이런 맥락에서 춤으로써 자신이 표현하고자 하는 색을 나타냈다.

식료품 겉포장도 우리가 공동으로 느끼는 색 감각을 공략한다. 시각적인 현상, 청각적인 암시, 맛, 냄새 등이 여기에 모두 동원된다. 우리가 일상에서 느끼는 감각을 일일이 분류할 수 없다. 그만

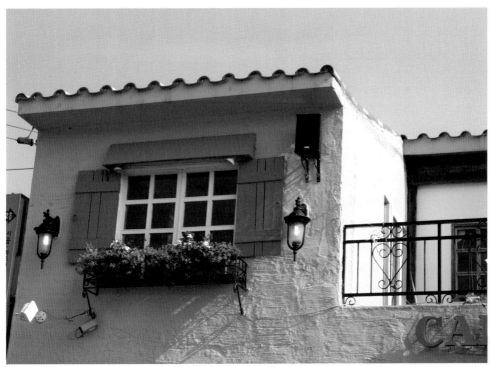

큼 서로 강하게 연결돼 있다.

 사람의 감각을 일일이 분리하는 것은 사실 전혀 불가능하다. 게다가 유용하지도 않다. 인간이 세상을 인식하는 방법은 언제나 공감각적이다. 유감스럽게도 오늘날 사회가 문명화될수록 색을 감상하는 수준은 퇴화하고 있다. 사람들이 거의 시각이나 청각에 의존하는 게 현실이다. 인간은 분명 다섯 가지 감각 기관을 가지고 있다. 사람의 감각이 복잡하다는 얘기는 여섯 가지, 일곱 가지 감각 기관을 말하고자 하는 게 아니다. 그건 학문적 지식을 무시하는 일이다. 다만 색을 감상하고 인식하는 데 있어 다섯 감각기관을 적극적으로 활용해야 한다는 점을 강조할 뿐이다. 이 감각은 각각 별개가 아니라, 동시에 작용한다.

색을 활용한 치료

아주 오래전부터 색은 자주 치료 목적으로 활용됐다. 그리스, 로마 시대도 그랬다. 당시 학자였던 갈렌(크라우디스 갈레노스, 기원후 129~199년)는 색 치료를 실행한 대표 인물이다. 마르쿠스 아우렐리 황제의 주치의이기도 한 그는 사람의 체액이 네 가지로 이뤄졌다고 봤다. 이런 생각은 후기 중세까지 이어졌을 정도로 유명했다. 그의 이론에 따르면 사람의 성격은 네 가지 체액 가운데 어떤 것이 비중이 큰가에 따라 결정된다.* 더 나아가 이는 선호하는 색과 연관된다. 그래서 침울한 우울증 환자는 파랑, 다혈질 성격은 빨강, 쾌활한 사람은 노랑, 냉정한 이는 초록을 특별히 좋아한다는 게 그의 생각이다. 이런 개념은 오늘날에도 어느 정도 들어맞는다. 실제로 지금도 널리 응용되고 있다.

이론이 발표된 이래 의학 연구에 있어 수많은 학술적 연구가 이뤄졌다. 이 분야에서 가장 주목을 받는 사람은 덴마크 의사인 핀센(Niels Ryberg Finsen)이다. 그는 피부결핵 치료에 파란빛(핀센 전등)을 이용했다. 이 연구 공로로 그는 1903년 노벨 의학상을 받았다. 피부병 치료에 광선과 색의 영향이 어떻게 이뤄지는가를 탐구해 낸 결과다. 핀센은 괴테가 일찍이 말한 것처럼 색은 스스로 힘을 가지고 있다고 여겼다.

괴테의 색채론에 나온 그의 말들은 문학작품에 비견된다. 그 중에서도 다음의 글이 유명하다.

"색의 작용을 온전히 느끼기 위해선 오로지 한 가지 색으로만 칠해진 방에서 지내야 한다. 아니면 단색으로 된 유리를 통해 볼 수도 있다. 그렇게 해야 사람들은 눈, 영혼, 몸과 하나가 된 색을

<div style="margin-left:2em;font-size:smaller;">
우울함(검정 쓸개즙), 기쁨(노랑 쓸개즙), 성스러움(피), 무기력(점액)
</div>

발견할 수 있다."

질병 치료 목적으로 색을 많이 연구하고 있는 인지학에선 채색 공간을 자주 이용한다. 인지학계에선 예전에 불 같은 빨강이나 빛나는 파랑의 공간에서 환자들이 어떤 반응을 나타내는지를 실험했다. 빨강이 흥분되는 감정을 일으키는지, 파랑이 안정 심리를 유발하는지 등을 지켜본 것이다. 정신과에서도 비슷한 실험이 이뤄졌다. 그 결과 자살까지 생각한 적 있는 심각한 우울증 환자가 빨간 벽과 붉은 양탄자로 꾸며진 빨간 공간에서 마음이 안정되는 모습을 보였다. 에버하드 교수에 따르면 광폭한 성격의 소유자들은 빨강이 아닌 파란색 공간에서 더욱 안정감을 느낀다. 이런가 하면 폰자 교수는 거식증 환자를 밝은 노랑 공간에서 치료한 적 있다. 이때 환자는 하루 정도 지나고 나서 식욕을 느끼게 됐다.

색 치료사인 랑스도로프(Langsdorff) 의학 박사는 빨간빛이 혈관을 넓혀 피를 원활하게 순환하게 만든다고 주장했다. 파란빛은

이와 반대로 혈관을 좁게 해 빈혈을 일으킬 수 있다는 생각이다. 피부까지 둔감하게 만들 수 있다. 이런 특성은 다른 분야에서도 흥미롭게 이용된다. 치과 의사들은 수술할 때나 치통을 줄일 때 파란빛을 사용한다. 성홍열, 홍역 그리고 피부점막 질환 등과 같은 피부질환이나 감기, 저체온증과 동상, 중풍과 천식 그리고 심장, 폐, 혹은 근육에 연관된 운동 장애성 질환은 빨간빛으로 치료가 이뤄질 수 있다. 파란빛은 신경성 장애 치료에 뚜렷한 영향을 준다. 노란빛을 이용한 테라피는 소화기관(위, 장, 신장, 비장, 방광)과 관련된 병을 없애는 데 효과적이다.

인간의 '정기(精氣)'를 강조한 라이헨바흐란 철학자는 물맛을 가릴 수 있을 정도의 민감한 사람을 대상으로 여러 색깔 빛에 따른 반응을 살펴봤다. 그 결과 정신병 치료 방법에서 색이 지닌 효능을 알아냈다.

동식물을 대상으로 한 치료 실험은 예전부터 수없이 이뤄졌다. 식물 경우 팽창하는 느낌의 빨간빛 아래에 놓인 종류는 빛을 향해 빠른 속도로 성장한다. 빨간 유리로 된 온실에서 자라는 식물들은 그렇지 않은 것에 비해 네 배 정도 빠르게 큰다. 파란빛은 반대로 작용한다. 파란빛이 강할수록 식물의 성장을 방해한다. 알프스 산 등지에 가면 이런 현상을 발견할 수 있다. 강한 자외선 아래 놓인 알프스 산지 식물들은 키가 작으면서 이파리가 조그맣다. 게다가 줄기가 지면으로 숙여져 있다. 인간에게서도 비슷한 현상이 발견된다. 빨간빛 아래에서 상처는 빠르게 치료된다. 파란빛은 신장 부근의 내분비 기관의 호르몬 기능에 영향을 주면서 동시에 혈관을 수축시킨다. 따라서 파란빛은 종양이나 갑상선종 등을 제거하

는 데 응용될 수 있다.

사람들은 색의 특별한 작용에 대해 일찍이 잘 알고 있었다. 중세 때 홍역이나 성홍열 혹은 다른 피부 통증을 앓는 아이들에게 빨간 천을 동여매게 한 것도 이런 배경이다. 이것은 북반구 원시부족으로부터 이어져 오는 하나의 전통이다. 반대로 남쪽 나라 사람들은 파랑을 잘 활용했다. 파랑이 주는 차가운 느낌이 곤충을 퇴치하는 데 효과적이라고 믿은 탓이다. 그들은 차가운 느낌의 터키색을 집의 창문과 문틀에 칠했다. 이는 문화적 상징행위이기도 하다('파랑' 장 참조).

소, 말, 양 그리고 염소를 대상으로 한 색 실험 결과도 흥미롭게 볼 만 하다. 파랑을 칠한 우리에 있는 젖소는 보다 많은 우유를 생산한다. 파랑이 파리 떼를 쫓는 효과를 보여 동물이 스트레스를 적게 받은 결과다. 이런 우리에 노랑 유리 창문을 달면 또 다른 효과가 나타난다. 노랑은 동물들에게 식욕을 자극한다.

완전히 어두운 공간에서 신체 일부분에만 빛을 비추면 어떨까. 실제로 얼굴 반 아래와 목쪽에 여러 색의 빛을 비춰봤다. 그런데 빨간빛에서는 피실험자의 팔이 무의식적으로 움직이는 반응이 나왔고, 파란빛에서는 억지로 움직이려고 노력하는 모습이 나타났다.

인도의 의학박사인 가디알디(Gha-diali)는 광범위한 색채 치료학을 체계적으로 정립했다. 그는 성장하는 이미지로 빨강, 주황, 노랑, 연두를 분류했으며, 그 반대로 성장을 억제하는 빛깔로 파랑, 파란색 톤의 보라, 청록을 연관시켰다. 이 밖에 그가 제기한 색의 특별한 기능을 종합하면 다음과 같다.

파랑	생명력을 높이고 열을 내리게 한다. 신경을 안정시킨다.
보라	장을 튼튼하게 하고 임파선을 자극한다. 또한 힘을 강하게 한다.
자주	성욕을 높이면서 정맥을 자극한다.
빨강	적혈구를 만들고 감각기관을 돕는다.
주황	폐 조직을 형성하고 임파선을 자극한다.
노랑	신경 조직을 강하게 하고 소화를 촉진하며, 위를 자극한다.
연두	뼈를 형성하고 박테리아를 죽인다.
청록(터키색)	피부를 탄력 있게 한다.

생채리듬 치료사인 뵐플레(Woelfle)는 개별의 질병 치료를 위해 여러 색이 나오는 광선램프를 활용했다. 이를 더욱 발전시킨 인물은 쉬글(Schiegl) 등이다. 쉬글은 색을 이용한 특별한 기구나 약재를 넘어 소리까지 색과 연결 지었다. 그것은 아래의 표와 같다.

빨강 = 도
주황 = 레
노랑 = 미
초록 = 파
파랑 = 솔
보라 = 시

(쉬글(Schiegl)의 음계는 여섯 음정을 기초로 한다)

색을 이용한 치료법은 오늘날 발전을 거듭하고 있다. 하지만 심리적 요법이나 물리치료에 있어 응용범위는 아직 넓지 않은 편이다. 의학계에서 공식적으로 색의 잠재력을 완전히 인정하진 않아서다. 유감스러운 일이 아닐 수 없다. 하지만 색 치료법이 번창할 날은 멀지 않았다. 많은 사람들이 이 분야의 중요성을 깨닫고 있다. 앞으로 획기적인 발전을 기대해 본다.

색에 관련한 기타 연구

색 인식 속도 실험

이 실험은 여러 서로 다른 색들을 순간적으로 보여주는 순간노출기(tachistoscope)를 이용해 이루어졌다. 피실험자는 어떤 색을 맨 처음 인식했는지 질문을 받는다(파브르, 노벰버의 연구). 그 결과 아래의 데이터를 구했다.

■ 피실험자가 가장 먼저 인식한 색

1	주황	약 21.0%
2	빨강	약 19.0%
3	파랑	약 17.0%
4	검정	약 13.0%
5	초록	약 12.5%
6	노랑	약 12.0%
7	보라	약 5.5%
8	회색	약 0.5%

실험에 의하면 색이 지닌 힘엔 차이가 있다. 파랑은 비교적 강하지만 노랑은 그렇지 못하다. 하지만 이 실험은 사실 똑같은 환경에서 이뤄졌다고 보기 힘들다. 색의 밝기(광도)와 거리 효과를 고려해야 한다. 이를 반영하면 아래처럼 결과가 나온다.

■ 피실험자가 가장 먼저 인식한 색 (수정값)

1	2	3	4
노랑	주황	빨강	초록

색의 인기도

색상의 인기 순위는 독일인 평균을 종합한 것이다. 또한 유명 심리학자인 뤼셔, 프릴링, 파브르, 노벰버 등의 연구와 조사기관의 각종 실험 결과에서 얻어진 결과다.

1	빨강	2	파랑 (친숙함)
3	초록 (약간의 거리감)	4	노랑
5	회색	6	갈색
7	보라	8	주황 (잘 인식됨에도 불구하고 인기에선 후순위)
9	검정	10	하양

환자의 색 선택

뤼셔 교수의 연구결과 다음과 같은 순위를 보였다.

1	초록	2	파랑
3	회색	4	보라
5	빨강	6	갈색
7	검정	8	노랑

색의 선호도

특정 그룹별로 나누면 다음과 같다.

어린이	모든 기본 색상, 혼합한 색상은 거의 선호하지 않음
청년	밝고 생기발랄한 느낌의 색
사춘기	갑작스럽고 별나면서 문제성을 띤 색상
성인	진하고 빛나는 색상, 혼합 색상
노인	어둡고 흐릿한 색상

고소득자	파스텔 톤, 다양한 색상, 명암 차이나 음영 표현을 활용한 순수한 색
저소득자	번쩍이면서 단순한 색상, 자극적인 톤
도시	차가운 색상, 파스텔 톤, 초록과 파랑 선호
시골	진한 색, 빨강과 무늬 선호
정신 노동자	파랑
육체 노동자	빨강
내향적인 사람	무겁고 어두운 색상, 혼합색
외향적인 사람	강하게 빛나는 색상, 원색

색, 글씨 그리고 독해성

다음 표는 어떤 바탕 색상 위에 어떤 색의 문자가 가장 잘 읽혀지는지에 대한 정보다. 이 결과를 얻은 칼 보르그그레페(Karl Borggraefe)는 정확한 독서 시간을 측정하기 위해 순간노출기를 사용했다. 10×25cm의 크기의 평면에 1.5cm 크기의 문자와 조합한 것이다.

문자색	평면색
검정	노랑
노랑	검정
초록	하양
빨강	하양
검정	하양
하양	파랑
파랑	노랑
파랑	하양
하양	검정
초록	노랑
검정	주황

빨강	노랑
주황	검정
노랑	파랑
하양	초록
검정	빨강
파랑	주황
노랑	초록
파랑	빨강
노랑	빨강

색의 상징성

융(C.G Jung)의 연구에 의하면 다음과 같다.

색상	행성	금속	성질	성
빨강	화성	철	다혈질	남성
노랑	태양	금	낙천적	남성
초록	달	은	냉정	여성
파랑	지구		우울	여성

색과 점성술

색상	행성	특성
빨강	화성	용기와 호전성
노랑	태양	위엄과 생명력
초록	금성	사랑과 이로 인한 행복
파랑	목성	정복과 지혜
하양	달	결백과 희생
자주	수성	판단력과 노련함
검정	토성	인내와 사려깊음

색과 연금술

색상	금속	행성	인체기관
노랑	금	태양	심장
하양	은	달	뇌
파랑	주석	목성	간
초록	동	금성	신장
빨강	철	화성	담즙
검정	납	토성	비장
자주	수은	수성	폐

색의 신비성(타로카드의 상징)

색상	타로카드	동물자리 표시	숫자
밝은 빨강	마술	수양	1
초록	여 대제사장	황소	2
파랑	여 군주	쌍둥이	3
밝은 보라	파라오	가재	4
주홍	대제사장	사자	5
하양	결정	숫처녀	6
인디고 파랑	오시리스의 수레	천칭	7
어두운 빨강	정의	전갈	8
자주	운명	사수좌	9
투명한 파랑	용기	물병좌	10
연분홍	사형수의 시험	물고기	11

맺_{는말}

수천 년 동안 인간은 자연 환경에서 다양한 색을 경험했다. 그 과정에 기존 색도 새롭게 해석해 왔다. 이는 시대에 따른 문화적 분위기와도 깊은 연관이 있었다. 인간은 색을 파악 하면서 이를 일상에 응용했다. 그 과정에 색에 관련된 어휘가 나타났다.

색 언어가 발달하면서 세상은 더욱 다채로워졌다. 그러나 그 현상을 체계 있게 설명할 이론은 여전히 부실하다. 이런 취지에서 의사소통 수단으로서의 색 연구가 이뤄졌다. 색상이 지닌 중심구조, 색을 통합하는 디자인에 대한 명확한 개념이 필요했던 게 주요 배경이었다. 이에 따라 디자인 분야에서는 색채 심리학이 중요하게 부각됐다. 패션, 광고 영역은 물론 사회 전반을 연구 대상으로 하는 학문이다. 학문의 영역 안에 색을 가두려고 한 시도라고 할 수 있다.

그럼에도 색의 세계는 날이 갈수록 더욱 복잡해졌다. 색의 아우성 속에 눈에 띄기 위한 과장법까지 유행할 정도다. 하지만 그럴수록 대중은 피로를 느끼며 자극에 둔감해졌다. 신비스러운 색의 힘은 무의식으로만 받아들일 뿐이다. 이런 분위기에 통신기술 발달은 의사소통을 가속화하고 있다. 그 와중에 옛 것의 가치와 영향력은 급속도로 사라지고 있는 형세다. 이런 추세는 의사결정에 있어서도 여유를 주지 않는다. 보편적으로 타당한 타협이 아닌 일사분란하게 통일되는 사고나 행동이 사람들이 말하는 미덕이다. 이런 현상은 우리에게서 감수성을 빼앗아간다.

색을 이용한 커뮤니케이션 연구에서도 이와 같은 현상을 발견

했다. 대중은 시장을 선도하는 소수를 맹목적으로 따른다. 그렇기에 색채 커뮤니케이션 담당자는 정보 생산자로서 어깨가 무겁다. 색상의 특성을 정확하게 파악하면서 디자인 과정에 나타날 수 있는 현상도 숙지해야 한다.

이런 과정에서 얻은 지식을 과시하면 안 된다. 제멋대로 지식을 조작하는 것도 옳지 않다. 지식의 중간 매개자로서 적절한 색 언어를 활용하는 기본 태도를 잃지 말아야 한다. 사람들의 사고방식이나 색의 숨겨진 상징성, 그리고 이에 연관된 총체적 잠재의식 등도 골고루 고려해야 한다. 그렇지 않는다면 색 전문가로서의 성공은 요원한 일이다. 성공하더라도 일시적일 것이다.

색 커뮤니케이션 전문가는 색상이 숨기고 있는 힘을 정확하게 끄집어내야 한다. 목적에 맞게 이를 제대로 이용할 줄도 알아야 한다. 이런 감각을 지니기 위해선 스스로 주위 자극에 민감해야 한다. 관련 학습 프로그램 중 일부는 이런 민감성을 기르는데 초점이 맞춰져 있다. 연상 작용에 기반을 둔 사고와 의식을 고양시키기 위한 다양한 창작 훈련 모델이 여기에서 나왔다. 이런 프로그램에 적극 참여하면 좌뇌와 우뇌가 함께 활성화될 뿐만 아니라 뇌 기능 재생에도 도움을 받는다. 자동차, 현대 조각품, 춤, 음악, 그림, 집, 시골풍경 등에서 채색법을 달리했을 때 어떤 광경이 예상될까?

개별 색상이 일으키는 작용과 표현력은 흑백 사진의 콜라주 속에 잘 표현된다. 작품이 놓인 평면은 사라지고 본질의 특성이 극명히 드러나는 모습이다. 색상을 개별로 이해하는 사람은 흑백 안에서도 색을 본다. 모든 색은 궁극에서 건강한 정신적·영적 조화를 추구한다. 하지만 표면상으론 혼란스러운 긴장 상태를 유발한다. 극단에 치닫는 심리 작용마저 나타난다.

여기에 디자이너나 색 커뮤니케이션 전문가의 임무가 숨어있다. 그건 정신에 있어서의 미학적 조화를 추구하는 일이다. 색 커

뮤니케이션은 이미 심리학 분야에 널리 응용돼 사람들에게 도움을 주고 있다. 하지만 여기에 만족해선 안 된다. 인류 문화 연구에 중요한 근거 이론으로 활용돼야 한다. 안타깝게도 이 부분은 커뮤니케이션 디자이너는 물론 그래픽 디자이너, 색채 조형가도 무시하는 영역이다. 자기 일에만 빠져 주변을 보지 못하는 게 현실이다.

자기 분야를 발전시키려는 노력 자체를 문제시하는 건 아니다. 다만 자기 경험을 기초 지식과 접합할 줄 몰라 학문발전 기회를 스스로 지나치고 있어 안타깝다는 얘기다. 전문가라면 자기 전문성에 주변 학문을 접목해 이뤄지는 성과를 파악하고 직접 실천해 봐야 한다.

이 책은 새로운 학문을 주장하고자 만들어진 게 아니다. 색채론, 색채 심리, 색체 상징 분야 등에서 나온 모든 연구 결과를 세심하게 정리하지도 못했다. 독자를 일반인으로 삼았고 이들에게 색에 대한 통찰력을 높여주고자 했기에 그랬다. 보다 높은 수준의 정보를 원하면 뒤에 서술한 참고문헌을 찾아보길 바란다.

Badt, Kurt : Die Farbenlehre van Goghs, Koeln 1981.

Biedermann, Hans : Hoehlenkunst der Eiszeit. Wege fuer Sinndeutung der aeltesten
　　　Kunst Europas, Koeln 1984.

Blinker, Helmut : Zen in der Kunst des Malens, Bern/Muenchen/Wien 1985.

Buergi, Bernhard(Hrsg.) : Rot, Gelb, Blau. Die Primaerfarben in der Kunst des
　　　20. Jahrhunderts, Stuttgart 1988.

Cardinaux, H.: Verhaltensweise hospitalisierter Kinder, Fribourg 1967.

Choegyam, Ngakpa : Der fuenffarbige Regenbogen. Energiearbeit mit der Farbe und
　　　Elmentsymbolik des tibetischen Tantra, aus dem Engl. von Theo Kierdorf und
　　　Hildegrad Hoehr, Freiburg 1. Br. 1988.

Dittmann, Lorenz : Farbgestaltung und Farbtheorie in der abendlaendischen
　　　Malerei. Einfuehrung, Darmstadt 1987.

Duerr, Hans Peter : Traumzeit-ueber die Grenze Zwischen Wildnis und Zivilisation,
　　　Frankfurt 1983.

Eberhard, Lilli : Heilkrafte der Farben, Muenchen 1954.

Favre, Jean-Paul/November, Andre : Color and communication, Zuerich 1979.

Ferguson, Marilyn : Die sanfte Verschwoerung - persoenliche und gesellschaftliche
　　　Transformation im Zeichen des Wassermanns, Basel 1982.

Frieling, Heinrich : Das Gesetz der Farbe, Zuerich/Berlin/Franfurt a. M.1968.

Frieling, Heinlich : Der Mensch und Farbe, Muenchen 1975/1988.

Frieling, Heinlich : Der Frieling-Test. Ein Schnelltest zur Charakter-und
　　　Schicksalsdiagnostik, Marquartstein (Obb.) O.J.

Fromm, Erich : Anatomie der menschlichen Destruktivitat, Reinbek b. Hamburg 1977.

Gage, John : Kulturgeschichte der Farbe. Von der Antike bis zur Gegenwart,
　　　aus dem Engl. von Magda Moses und Bram Opstelten, Ravensburg 1994.

Gericke, Lothar/Schoene, Klaus : Das Phaenomen Farbe. Zur Geschichte und
　　　Theorie ihrer Anwendung, Berlin 1973.

Goethe, Johann Wolfgang : Zur Farbenlehre. Didaktischer Teil und Polemischer
　　　Teil, in : Goethes Werke (Weimarer Ausgabe) Abt.2 Bd.2., Weimar 1890,
　　　Nachdr Muenchen 1987.

Gross, Rudolf : Warum die Liebe rot ist, Duesseldorf/Wien 1981.

Heimendahl, Eckart : Licht und Farbe. Ordnung und Funktion der Farbwelt, Berlin 1961.

Heller, Eva : Wie Farben wirken, Reinbek 1989.

Itten, Johannes : Kunst der Farbe, Ravensburg 1981.

Knuf, Joachim : Unsere Welt der Farben. Symbole zwischen Natur und Kultur, Koeln
 1988.

Langsdorff, Georg v. : Die Lichtstrahlen, Wiesbaden 1900.

Luescher, Max : Psychologie der Farben, Basel 1969.

Luescher, Max : Der Luescher-Test, Reinbek 1971.

Luescher, Max : Der 4-Farben-Mensch, Muenchen 1977.

Matisse, Henri : Farbe und Gleichnis. Gesammelte Schriften, uebertr. von Sonja
 Marjasch, Frankfurt a. M/Hamburg 1960.

Pawlik, Johannes : Theorie der Farbe. Eine Einfuehrung in begriffliche Gebiete der
 aesthetischen Farbenlehre, Koeln 1979.

Poetzl, Otto : Ueber die Beziehungen des Grosshirns zur Farbenwelt, Wien/Bonn/Bern
 1958.

Riedel, Ingrid : Farben in Religion, Gesellschaft, Kunst und Psychotherapie, Stuttgart
 1990.

Schiegl, Heinz : Color-Therapie, Freiburg i. Br. 1979.

Schoene, Albrecht : Goethes Farbentheologie, Muenchen 1987.

Steiner, Rudolf : Das Wesen der Farbe, Dornach 1980.

Vogt, Hans Heinrich : Farben und ihre Geschichte. Von der Hohlenmalerei zur
 Farbchemie, Stuttgart 1973.

Twimpfer, Moritz : Farbe-Licht, Sehen, Empfinden. Eine elementare Farbenlehre in
 Bildern, Bern/Stuttgart 1985.

색의 힘

2010년 5월 25일 1판 1쇄
2013년 5월 25일 1판 2쇄

감수 : 이화여대 색채디자인연구소
저자 : 하랄드 브램
번역 : 이재만
펴낸이 : 이정일

펴낸곳 : 도서출판 **일진사**
www.iljinsa.com

140-896 서울시 용산구 효창원로 64길 6
대표전화 : 704-1616, 팩스 : 715-3536
등록번호 : 제1979-000009호(1979.4.2)

값 15,000원

ISBN : 978-89-429-1161-5